我們都是單車人

走過香港單車
百年歲月

楊英瀚　翁靜儀　著

商務印書館　　　馬鞍山民康促進會

責任編輯　楊賀其

裝幀設計　麥梓淇

排　　版　肖　霞

校　　對　趙會明

印　　務　龍寶祺

我們都是單車人 —— 走過香港單車百年歲月

作　　者　楊英瀚　翁靜儀

出　　版　商務印書館（香港）有限公司

　　　　　香港筲箕灣耀興道 3 號東滙廣場 8 樓

　　　　　http://www.commercialpress.com.hk

策劃統籌　馬鞍山民康促進會

　　　　　香港馬鞍山恆泰路 23 號

　　　　　http://www.shatin.hk

發　　行　香港聯合書刊物流有限公司

　　　　　香港新界荃灣德士古道 220-248 號荃灣工業中心 16 樓

印　　刷　亨泰印刷有限公司

　　　　　香港柴灣利眾街 27 號德景工業大廈 10 樓

版　　次　2023 年 5 月第 1 版第 1 次印刷

　　　　　© 2023 商務印書館（香港）有限公司

　　　　　ISBN（平）978 962 07 5944 4

　　　　　　　　（精）978 962 07 5946 8

　　　　　Printed in Hong Kong

《我們都是單車人 —— 走過香港單車百年歲月》

承 蒙

中國香港單車總會有限公司
THE CYCLING ASSOCIATION OF HONG KONG, CHINA LIMITED

大力支持，熱心協助聯繫各界人士，

令本書得以收集更多素材，

同時提供珍貴及具歷史價值的資料及圖片，

使內容更形豐富。

高誼隆情，不勝感激！

馬鞍山民康促進會　致意

序

「同舟人基金」成立於2019年，旨在匯聚社會力量，促進社會和諧，維護法治，穩定社會，為香港增添正能量。是次贊助出版《我們都是單車人——走過香港單車百年歲月》一書，藉香港單車發展及一眾運動員的風采，展現一個具獅子山下精神的香江故事。

香港單車運動發展超過二十年，造就多個體壇傳奇，從九零年代的亞洲車神黃金寶到千禧年代的牛下女車神李慧詩，單車運動員成了香港受人矚目的「英雄」。他們的表現牽動着每一位香港人的心，他們的成就更是香港人的驕傲。隨着單車運動員的成就，民間逐漸也掀起了單車熱潮，不僅吸引了越來越多年輕人加入單車運動行列，更促進了香港的單車普及和發展。

香港雖然是彈丸之地，卻擁有長達225公里的大型單車徑網絡，分佈港九新界各區。除了新界有較完善的單車徑網絡，香港島及九龍也逐漸將單車徑納入市區海濱規劃的一部分，這不但成為市民消閒和康樂的好去處，也是單車運動發展上一個重要的里程碑。隨著環保概念盛行，相信單車運動將持續得到更好的發展。

本書的筆墨，有助大眾從香港的單車發展故事中側面了解香港歷史，意義深遠。此書分作四個部分。第一部分是描述單車發展史，講述單車引入香港的起源，為讀者梳理箇中的流變。第二部分是細說香港運動員的奮鬥史，感受他們對單車運動的熱愛，也展現了香港人的拼搏，永不放棄的人文精神。第三部分是細說單車業上的不同幕後功臣，從不同崗位的營運者上看單車業的發展，有許多人情故事，充滿香港情懷。第四部分是探討單車發展的前景，綜合本書受訪者的意見，總結不同的經驗，共同探索香港單車發展的未來。

香港單車發展歷史與香港人生活息息相關，蘊含濃厚的人文氣息，相信這本書能帶給讀者一個新角度看香港。本人欣賞馬鞍山民康促進會有此構思。我們亦有幸見證《我們都是單車人——走過香港單車百年歲月》在編輯團隊的用心編排、策劃和採訪下，與一眾熱愛單車的受訪者共同努力完成，為讀者奉獻了一個香港好故事！祝願此書發行順利，未來香港的單車運動發展百尺竿頭，更進一步！

譚耀宗，GBS，JP
第十三屆全國人民代表大會
常務委員會委員
同舟人基金發起人

序

香港運動的歷史書許多都是圖本，未有一本是如此全面，從不同面向敘述某一種運動。《我們都是單車人》打破藩籬，以三種形式為讀者梳理歷史，先以歷史源流開篇，再從運動員、從業者的訪問側面講述單車運動的發展，反映香港社會民生的變化，末章加之社會賢達的點評及建議。全書破而後立，可見兩位作者的問題意識及對單車運動的關注。此書的作用不局限於科普，其同時讓大家思考單車乃至這項運動未來發展的方向。

英瀚以前是香港隊的單車運動員，他亦曾加入外國車隊，出戰多場國際賽事，成績不俗。這本書的創作是由他牽頭，在過程中用了不少心血，付出許多，成果亦是讓人欣喜。許多時候運動員的作品是以自己為本位出發，以傳記的形式呈現，但英瀚則不然。他的寫作目的是為單車界留下筆墨，帶動單車運動發展，這是何其崇高的理念。本書實實在在探討單車的發展，其調性和筆法都包含了英瀚對單車運動的熱愛，以及他對單車運動發展的重視。英瀚為人謙厚，時常向我請教，在繁重的工作之外，堅持寫作，相信這種精神就是從單車運動帶來的。除了寫作，他一直兢兢業業從不同方面貢獻行業，貢獻社會。何其有幸，香港有一本運動歷史著作，是運動員發起、收集資料、撰寫、校正——這絕對是史無前例的。

歷史除了本身的磅礴及其厚度，亦有細節之處引人入勝。寫香港歷史，說香港故事，自然有許多種方法，受新清史學派的影響，學界從中心論述探索到邊陲之地、從精英階層轉移到小人物的遭遇。舊著如《危情百日：沙士中的廣華》及《我們都在蘇屋邨長大 —— 香港人公屋生活的集體回憶》都嘗試以小見大，在傳統旁徵博引之外，以口述歷史，將更多小眾納入歷史書寫之中。靜儀是我的學生，她以單車車行作為發展主線，整理車行東主的訪談內容，從商業發展的角度，引申到香港的城市發展，這是一個好嘗試。宏大的歷史敘述中，他們往往是被忽略的群體，但事實是，他們的視覺是獨特的，亦最能道出行業的變遷。換句話來說，涵蓋他們的經歷，不但能補足歷史拼圖的缺失，也能寫出新的、具代表的故事。

有幸在發表前先睹為快，非常欣喜目睹英瀚和靜儀的進步。本書乃誠意之作，內容豐富且具深度，配合珍貴的插圖，可謂是老少咸宜。衷心祝願本書順利發行，期待兩位後作。

<div align="right">

劉智鵬教授，BBS，JP
第十四屆全國政協委員
立法會議員
嶺南大學協理副校長（學術 / 對外關係）
嶺南大學歷史系教授

</div>

序

單車是我最喜愛的運動，在外國留學時因為地大路寬，我多以單車代步，漸漸結交了一班熱愛單車的朋友，後來更愛上山地單車帶來的刺激。畢業後回港再沒有以單車代步，但仍然會在假日與家人騎單車遊玩。

近年政府在新市鎮及新發展區推動「單車友善」環境，一方面是道路情況較適合以單車代步，另一方面亦因為既有相對完善的單車徑網絡，由屯門接通馬鞍山全長 60 公里的「超級單車徑」在 2021 年順利落成，是全港單車愛好者的福音。到新界騎單車也成為了香港人的假日活動，單車漫遊元朗南生圍、上水梧桐河，穿梭一個個美景；沿着「超級單車徑」更可直通大埔、沙田和馬鞍山，欣賞區內特色景點，感受地區文化特色。

位於吐露港的香港聯合國教科文組織世界地質公園「新界東北沉積岩園區」及「馬鞍山礦場」更是香港極具價值的天然地貌，蘊含了濃厚的香港歷史文化。相信在文化體育及旅遊局的推動下，單車旅遊亦能成為香港其中一張亮麗名片，進一步促進本地單車產業化的發展。

單車不但是減碳生活的象徵，亦是香港表現突出的運動項目之一。有賴早年沙田新市鎮發展規劃中加入單車徑及體育學院等康體設施，加上區內的單車文化氛圍，因而孕育出不少人傑，沙田可説得上是單車運動的搖籃。憑藉過去幾代「單車人」的努力，香港單車運動員奪得一件又一件「彩虹戰衣」，李慧詩更分別在 2012 倫敦奧運及 2020 東京奧運奪得獎牌，全港市民同感振奮，亦帶動更多青少年投入單車運動。

期望未來在一眾關心香港單車運動發展朋友的支持和推動下，單車發展能夠屢創高峰，亦可營造「單車友善」的社會氛圍。

霍啟剛 J.P.
第十四屆港區全國人大代表
立法會議員
中國香港體育協會
暨奧林匹克委員會副會長

序

　　本人十分榮幸擔任《我們都是單車人——走過香港單車百年歲月》的榮譽顧問,對本書的出版可說是引頸期盼。因為這本書的製作團隊,花了一年多的時間,訪問了近60位本港及國際的單車運動員代表、業界持份者及社會上不同界別的人士,當中有的更是學者、立法會議員及城市規劃師等專業人士,這些人士看似與單車風馬牛不相及,但實際又是推動着香港單車的發展前進。

　　直至本人收到這書後,翻開那一頁頁的紙張時,除了看到我們每一代單車運動員的奮鬥經歷、一張張震撼人心的照片令我十分感動外,內裏記載的不單是專項運動發展史,更難得的是團隊除了透過口述訪問來記錄受訪者的心路歷程及對單車的看法外,製作團隊對歷史資料的用心搜集,更是令本人印象深刻,團隊能夠尋獲遠至十九世紀末與內地及香港相關的單車文獻資料。通過相關資料使本人瞭解單車引入香港的進程,並從多年前的單車照片窺看香港社會民生的發展變遷,加上作者的敍述,可以知道單車曾是本港早年重要的運輸工具,與香港人息息相關,單車早已不只是交通工具,隨着時日,早已變成一種文化。

　　撰寫《我們都是單車人——走過香港單車百年歲月》一書的不單是學者,其中第一作者楊英瀚,更是前香港單車運動員,與本人是多年的隊友。其在單車場上的成就早已衝出國際,如今更參與歷史書刊的撰寫及出版,這也為本書添上多一重意義。本人眼見楊英瀚在過去一年間東奔西跑,四處走訪港九新界搜集資料,為的只是為了將珍貴的歷史資料呈現給讀者,看着他的成長令本人深感欣慰,同時也希望各位讀者能夠細心欣賞團隊的努力。

黃金寶 S.B.S. , M.H.
前香港單車代表隊隊員
2007 年馬略卡世界場地單車錦標賽
15 公里捕捉賽冠軍
1998、2006 及 2010 年亞洲運動會
男子公路個人賽金牌得主
1997、2001、2009 年全國運動會
男子公路個人賽金牌得主

背景及使命

　　馬鞍山民康促進會（民康會）成立於 1993 年，是香港註冊的公共慈善團體，一直致力推動地區文化藝術和單車運動發展，並以建設和保育地區特色為己任。

　　民康會於 2000 年起，積極推動政府興建馬鞍山海濱長廊。2004 年起，以「馬鞍山三寶」之一的杜鵑花為主題，連續 11 年舉行「馬鞍山杜鵑花節」，該活動成為區內一個標誌性活動，並先後兩次於馬鞍山公園放置「時間囊」，進行「馬鞍山礦場歷史研究」及出版風物誌，倡建「中國香港世界地質公園」，及在恆信街繪畫「馬鞍山 歡迎你」大型壁畫，開辦社會企業「鞍山茶座」等。

馬鞍山民康促進會
註冊公共慈善團體 since 1993

民康會在推廣香港的單車歷史和人文風貌，促進香港文化、體育及藝術創意產業的建設工作上，一向不遺餘力，是一個

有目標、有使命的社會企業

目錄

單車關不住

張一真

1.1

單車的起源

現代社會科技發達，對香港市民而言，騎單車只是一種運動、休閑娛樂的節目。但審視香港歷史，乃至全球史上，單車的功能並不僅止於此。在第一部分，本書會講述單車歷史，讓讀者初步了解單車在香港的發展脈絡。

對於單車起源這個議題，學界普遍接受以下說法：

「第一輛自行車是在 1817 年發明，當時德國人 Karl von Drais 製造了一個木製的兩輪裝置，他稱之為「Laufmaschine」（跑步機）[1]。這個發明沒有踏板，用家騎在機器上操作，一邊推動機器，一邊沿着地面奔跑，目的是能更快地移動」。

從上述得知，單車誕生於 1817 年的德國。不過要傳到中國，就要去到 1885 年。以下列出單車發展的經過：

1　Karl von Drais（1785 年至 1851 年），全名 Karl Friedrich Christian Ludwig Freiherr Drais von Sauerbronn，是德國貴族，被稱為「單車之父」。

單車發展時序

1909 年，有文獻記載，單車是香港急救服務的設備之一 [3]。

1950 年代出現花式單車。[6]

1933 年，三輪車是當時主要運輸及交通工具，並設有發牌制度。[5]

1885　1909　1923　1933　1943　1950

1923 年，根據記載，當時香港已有單車行 [4]。

1885 年，渣甸洋行（Jardine Matheson，後稱怡和洋行）引入到上海及香港。[2]

1943 年，三輪車仍是當時重要交通工具，並提供有序的載客服務。

1954 年，由南華體育會主辦第一屆全港公開單車比賽並開始組織單車活動。[7]

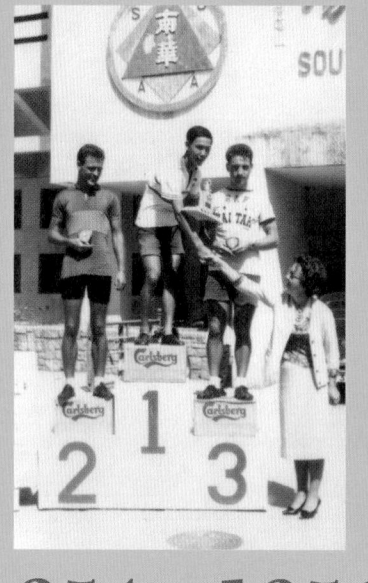

1960 年，由南華會骨幹成員提議創立「香港單車聯會」，開始組織賽事及出外參賽。[9]

1961 年，周光才參與日本舉辦的第一屆亞洲區公開單車冠軍賽，並為香港首奪國際獎牌。[10]

1964 年，香港單車聯會首次派代表參加日本東京奧運。

1954　1956　1960　1961　1963　1964

1963 年，香港單車聯會首次派代表，參加第一屆由馬來西亞舉辦的亞洲錦標賽。

1956 年，由少數英軍自發組成新界陸軍單車協會，但協會的運作只維持短時間。往後的單車協會都是由民間小眾自發組織，舉辦單車活動。[8]

1961 年，香港單車聯會首次籌辦國際單車賽事「Tour Of Hong Kong」。[11]

1980 年代，由萬寶路冠名贊助，定期在維園舉辦的公路單車賽[14]，由於賽事有電視台轉播的效應，加上電影《ET》中出現 BMX 單車[15]，令單車運動掀起熱潮。

1974 年，香港單車聯會首次派代表參加世界公路單車賽。[12]

1970　　1974　　1977　　1980

1983 年，市政局在維多利亞公園舉辦的嘉年華活動中，加入 BMX 單車表演。（南華早報提供）

1970 年，香港輕工業興旺，單車是運貨工具，各行各業也以單車作運輸。另一方面，騎單車也成為市民的消閒活動，比賽也因而盛行。

1980 年，政府發展沙田新市鎮，區內單車徑相繼落成，沙田成為單車天堂。

1977 年，國際單車總會送了第一輛國際標準的花式單車給香港，香港開始推廣室內花式單車運動。[13]

1987 年 10 月 11 日，華僑日報標題：沙田成為單車樂園。（南華早報提供）

1983 年，香港引進國家級花式單車教練及單車球教練，並設立訓練班。[16]

1984 年，沙田大圍單車公園落成。[18]

1988 年，政府資助花式單車項目，在學校及青年中心進行推廣，地區體育會定期舉辦分齡比賽。[20]

1983 1984 1985 1988 1980 年代末 至 1990 年代初

1985 年，沙田單車徑吐露港段落成。[19]

1980 年代末至 1990 年代初，BMX 花式單車屬極限運動，危險動作導致意外頻生[21]，加上當時流行「子彈仔」單車，年輕的騎行者多被聯想成「飛仔」（小混混）。

1980 年初正在施工的銀禧體育中心單車場。（中國香港單車總會有限公司提供）

1984 年，銀禧體育中心的鑊形單車場正式啟用。[17]

1994 年，沈金康教練來港執
教及黃金寶東山復出。[25]

1991 年，黃金寶歷
史性首奪亞洲青少
年錦標賽金牌。[22]

1998 年，黃金寶歷史性奪
得亞運會金牌，兩次奪獎令
香港單車運動重現曙光。[26]

1991 1992 1994 1997 1998 2000

1992 年，香港單車代表隊出
外備戰巴塞隆拿奧運會時，
發生「法國集訓事件」[23]，加
上早年的「飛仔」形象令單車
運動跌至谷底。[24]

1997 年，黃金寶在香港回歸
後歷史性奪得全運會金牌。

2000 年，香港康體發展局推出「體壇明日之
星甄選計劃」發掘有潛質新秀，吸引一批青
年軍加入單車項目，接受系統化訓練。[27]

2007 年，香港單車運動員黃金寶取得歷史性世界冠軍，為年輕運動員樹立榜樣。接二連三出現世界冠軍，使單車運動步入黃金發展期。

2010 年，香港單車館動工。

2013 年，即將完竣工的香港單車館。
（南華早報提供）

2004　2007　2009　2010　2012

2012 年，香港運動員李慧詩歷史性首奪奧運會單車項目獎牌。[30]

2004 年，大欖新越野單車徑啟用。[28]

2009 年，香港首辦東亞運動會並加入單車項目，並獲賽馬會捐助興建香港賽馬會國際小輪車場，而公路單車項目分別在 8 號幹線、香港科學園至馬鞍山繞道進行。[29]

2014 年，香港單車館全面啟用。[31]

2020 年，香港超級單車徑落成。

2014 2015 2020

2015 年，香港首辦香港單車節及單車運動電影《破風》掀起熱潮。[32]

自 2015 年起，由香港旅遊發展局主辦的香港單車節均吸引數以千計的單車愛好者參加。（南華早報提供）

2 陳春舫：《上海日用工業品商業志》（上海：上海社會科學院出版社，1999 年）頁 239。

3 Hong Kong Govt, "Administrative Reports" 1909. Printer.

4 陳大同：《百年商業》（香港：香港光明文化事業公司，1941 年）。

5 Ming, Fung C. "The Economics of the Tricycle Industry in Hong Kong." The Industrial History of Hong Kong Group. 2022. https://industrialhistoryhk.org/economics-tricycle-industry-hong-kong/.

6 內容摘錄自成秀萍 2022 年 3 月 22 的訪問電話訪問。

7 內容摘錄自岑琮於 2022 年 3 月 7 日的訪問。

8 香港單車聯會：〈香港 - 亞洲 - 世界單車運動（霍英東題）〉，1975 年，頁 8。

9 內容摘錄自岑琮於 2022 年 3 月 7 日的訪問。

10 資料由趙仕發於 2022 年 9 月 28 日口述提供。

11 香港單車聯會：〈香港 - 亞洲 - 世界單車運動（霍英東題）〉，1975 年，頁 8。

12 香港單車聯會：〈香港 - 亞洲 - 世界單車運動（霍英東題）〉，1975 年，頁 10。

13 內容摘錄自成秀萍 2022 年 3 月 22 的訪問電話訪問。

14 萬寶路（Marlboro）是世界上著名的香煙品牌，於 80-90 年間贊助香港單車聯會舉辦萬寶路單車精英大賽系列比賽（Marlboro Super Series）。

15 內容摘錄自陳志強於 2022 年 3 月 16 日的訪問。

16 內容摘錄自成秀萍 2022 年 3 月 22 的訪問電話訪問。

17 鑊形單車場原於 1981 年 5 月落成，但缺乏推廣，直至 1984 年銀禧中心與香港單車聯會合作才真正啟用。〈銀禧體育中心碗形單車場　培訓青少年參加公開賽〉，《晶報》，1985 年 7 月 20 日。

18 〈沙田單車公園下月啟用　十單車檔招租〉，《成報》，1984 年 4 月 15 日。

19 〈60 千米單車徑貫連沙田全區〉，《新沙田》，1985 年 12 月 10 日。

20 內容摘錄自成秀萍 2022 年 3 月 22 的訪問電話訪問。

21 內容摘錄自陳志強於 2022 年 3 月 16 日的訪問。

22 〈金牌不能當飯吃？香港單車新星一席話〉《奪標》，1991 年 10 月 25 日。

23 當時有運動員因矛盾而發生爭執，結果被中國香港業餘體育協會暨奧林匹克委員會召回，並禁止香港單車隊參與該屆奧運會，事件在社會引發巨大迴響。內容摘錄自余家樂於 2022 年 3 月 24 日的訪問。

24 內容摘錄自余家樂於 2022 年 3 月 24 日的訪問。

25 櫻木花道：〈香港單車代表黃金寶　東山復出爭取佳績〉，《星期日快報》，1994 年 5 月 15 日。

26 內容摘錄自梁鴻德於 2022 年 3 月 17 日的訪問。

27 立法會：〈香港康體發展局就體育政策檢討致立法會民政事務委員會的意見書（CB(2)2375/01-02(06) 號文件）〉2002 年 6 月 19 日，頁 4。

28 香港政府新聞網：〈大欖新越野單車徑啟用〉，2004 年。https://www.news.gov.hk/isd/ebulletin/tc/category/healthandcommunity/041230/html/041230tc05004.htm.

29 香港政府一站通：〈康體設施和其歷史起源、發展過程〉，2022 年 9 月。https://www.gov.hk/tc/residents/culture/recreation/facilities/sportsrecreation.htm.

30 行政長官：〈為倫敦奧運香港代表團喝采！〉，2012 年 8 月 15 日。https://www.ceo.gov.hk/archive/2017/chi/blog/blog20120815.html.

31 香港政府一站通：〈康體設施和其歷史起源、發展過程〉，2022 年 10 月。https://www.gov.hk/tc/residents/culture/recreation/facilities/sportsrecreation.htm.

32 政府新聞公報：〈政務司司長出席「香港單車節」開幕典禮致辭全文〉，2015 年 10 月 10 日。https://www.info.gov.hk/gia/general/201510/10/P201510090557.htm.

單車在早期香港扮演的角色

〈單車自願警察隊〉,《香港週報》,1899 年 4 月 15 日刊。(南華早報提供)

　　第一輛單車出現的實際年份並未有確實紀錄,在筆者搜羅的資料之中,最早的是 1893 年 1 月 5 日《德臣西報》(The China Mail) 的社論。當時社論指出,在港人眼中,單車使用者是「令人厭惡的惡魔」[33]。不過該稿作者對於單車在港發展甚為樂觀,他指出香港街道狹窄,不宜讓單車手高速行駛。在 1893 年參與單車運動的多以歐洲人為主,但作者相信,若有更好的配套設施,單車運動可發展為受歡迎的戶外娛樂,其新潮的特性也會吸引到香港年輕一代。社論報導指,有傳未來會組建「華人單車會」。

　　1898 年 07 月 15 日《士蔑報》(The Hong Kong Telegraph) 亦有一篇社論,指出單車的危險性及擾民,形容騎行者為「惡魔」,並指他們在港島及九龍的道路高速行駛,危及途人的安全。

　　1899 年 4 月 15 日《香港週報》(The Hong Kong Weekly Press) 有社論以〈香港單車自願警察隊〉(A Bicycle Volunteer Crops) 為題,內文大意為:

> 單車在英國殖民統治下(意指香港)非常普及,對保衛地方安全及維持秩序或有很大的好處。騎單車可以令巡邏工作變得更輕鬆,有助(巡警)保持體力,便於應付罪案。單車輕盈靈活的特性可協助巡邏點候望,等待主防力來臨支援;因其體積小巧故亦可隱匿於木林

33　原文出處:"It is not often that 'the bicycle fiend' or 'the cad on castors,' as he was dubbed early in his career by a homo journal makes himself obnoxious in Hongkong." *The China Mail.* 5 Jan 1893. pp.2. Accessed October 10, 2022.

之中，且便於傳輸到其他地點執勤。綜上所述，希望能招募自願者加入警察單車隊，將其推廣到新加坡、上海（英租界）及天津等地。

上述報導主要敘說單車的優點：小型、靈活、節省人力。投稿者署名 INNOVATION（創新），即匿名者。從寫作內容可推斷此人應該是警隊成員，而登報目的是尋求自願者在港組建單車隊。該報導有助我們重塑單車在港出現的時間下限為 1899 年，即可以理解為，單車在 1899 年前已經引進到港。從史料真確度並結合當時社會的環境，報導似乎誇大了單車的普及性，讀者誠需留意：在 1899 年，單車在港並不流通，此點暗合下文有關單車救護車的解說。

首次在官方文獻出現「單車」一詞，是在 1909 年的香港政府行政報告（Administrative Reports for the Year 1909）。報告記錄當時已經將單車用作救護車（Ambulance）並廣泛地用於急救服務，行政報告顯示，1909 年總共有 20 輛救護單車分佈港九地區（見右表），市民若需要服務，可在任何時間撥打 363 號致電太平山區的消毒站或 44K 聯絡九龍消毒站。

港九地區救護單車分佈：

1. 太平山區的消毒站 Disinfection Station, Taipingshan
2. 「灣景警察署」Bay View Police Station[34]
3. 一號差館 No. 1 PoliceStation[35]
4. 跑馬地遊樂場 The Recreation Ground, Happy Valley
5. 東區衛生棚架區 Eastern District Sanitary Matshed[36]
6. 海陸軍人之家 The Sailors' and Soldiers' Home, Arsenal Street
7. 香港大會堂 The City Hall
8. 終審法院 The Supreme Court
9. 中環警署 The Central Police Station
10. 中環皇后大道消防署 The Fire Brigade Station
11. 舊上環街市（現稱西港城）The New Western Market
12. 東華醫院 The Tung Wah Hospital
13. 國家醫院皇后大道西入口 The entrance gate in Queen's Road West to the Government Civil Hospital
14. 西區潔淨局 The Western District Sanitary Office
15. 堅尼地城屠房 The Cattle Depot, Kennedy Town
16. 薄扶林警署 Pokfulam Police Station
17. 六號差館 No. 6 Police Stations[37]
18. 尖沙咀水警署 The Water Police Station at Tsim Sha Tsui
19. 九廣鐵路營地 Kowloon Canton Railway Camps
20. 九龍消毒站 Kowloon Disinfection Station

34 筆者根據 1909 年〈Administrative Reports〉所記的 Bay View Police Station，權宜將其翻譯為「灣景警察署」。

35 香港警務署：〈警署編號〉，《警隊今昔》，https://www.police.gov.hk/offbeat/780/chi/f05.htm

36 筆者根據 1909 年 Administrative Reports 所記 Eastern District Sanitary Matshed，權宜將其翻譯為東區衛生棚架區，此應為當時處於東區的臨時醫療場地。

37 香港警務署：〈警署編號〉，《警隊今昔》，https://www.police.gov.hk/offbeat/780/chi/f05.htm

上述的救護單車是手推式單車（hand ambulance），外形類近今日的手推車，不過它的車輪是以木造而且外有橡膠輪胎，車身上則附有聖約翰救護車的圖案[38]。

若以今天的地圖劃分，救護單車在 1909 年主要分佈在各區的地標，港島區有 17 輛，九龍只有 3 輛，當中又以警署為多，如「灣景警察署」、一號差館、中環警署、薄扶林警署、六號差館及尖沙咀水警署，目的當然是配合警察應變緊急的情況。然而，當時的救護單車網絡並無覆蓋新界區，可見港英政府並不關注新界的情況。文獻中提到「City」一字，應該是指維多利亞城，即所謂的「四環九約」，屬當時香港人口最密集的商業區域[39]。根據記載，維多利亞城的中心是香港聖公會聖約翰座堂，這與車身上的聖約翰救護車圖案相互呼應。

該報告是首次指出港英政府將單車列為救護車，在 1899 年至 1909 年間，單車並非民用工具，而是政府的緊急執法和運輸工具。報告的內容側面印證了單車在早期並未廣泛應用，所以較少出現在文獻記錄。

單車作為巡邏車或救護車有兩個原因：（一）其行駛速度相對快速、靈巧。（二）當時尚未流行以公共交通工具追捕犯人及接載傷者。當然（一）的說法只能與步行對比，單車不會比汽車更快，但其體積小巧較為可取；而（二）則可聯想到當時華人的財富地位不堪負擔昂貴的交通費用，因此救護單車的服務受眾為草根階層，而其數量之少，反映了只作應急之用。上述有廣華醫院及國家醫院兩所醫療機構，又有太平山區的消毒站、西區潔淨局及九龍消毒站輔助，為傷病者提供醫療服務。不過救護單車往往常駐於地標及警署附近，與其說是便民，不如說是為了方便港英政府執法。

38　Hong Kong Government. "Administrative Reports" 1909, K23

39　「四環」是指西環、上環、中環和下環（今灣仔）一帶的區域而「九約」的區域則經過多次修訂。

單車更早見於上海

單車在上海有更久遠的記載，可追溯於《上海新報》1868 年 11 月 24 日（清同治七年）：

「茲見上海地方有自行車幾輛，乃一人坐於車上，一輪在前，一輪在後，人用兩腳尖點地，引輪而走。又一種，人如踏動天平，亦係前後輪，轉動如飛，人可省力走路。」[40]

《上海新報》所載指出，上海首次引入的單車，來源地是歐洲，當時是業餘消遣的娛樂性代步工具。引文亦解釋單車的運作原理：人坐車上，兩腳踏地引車而走。這時的單車對人力依賴較大，但速度仍勝於步行。

1885 年（清光緒十一年）後，渣甸洋行、禪臣（Siemssen & Co.）、法商禮康等洋行將單車及零件列為「五金雜貨類」輸入上海，到了 19 世紀末上海已有廣泛市場[41]。原本設攤修理馬車、人力車的諸同生，在 1897 年（光緒二十三年）選址南京路 604 號（今南京東路），開辦同昌車行，經營單車及零配件修理。這足以說明渣甸早在 1885 年已經將單車引入東方[42]。

1886 年 10 月 14 日，《德臣西報》記載最早市民對單車的態度[43]。當年美國人 Thomas Steven 騎高輪車環遊內地城市，因國人初見單車，而且 Thomas Steven 言語不通，未能及時向當地人解釋，故被當成三首、九眼、八手的怪物[44]。

Thomas Steven 應是史上第一人使用機械結構單車環遊世界，也是第一人在中國境內使用單車長途旅遊。其騎行路線跨越江西、廣東兩省，從九江市出發，途經鄱陽湖、佛山、石灣、英德、韶關，到達廣西後，再折返至九江市。

40 海巴子：〈1869 年，第一輛自行車在上海出現〉，《新湘評論》，2011 年，頁 16-17，引《上海新報》1868 年 11 月 24 日之報導。

41 陳春舫：《上海日用工業品商業志》（上海：上海社會科學院出版社，1999 年），頁 239。渣甸洋行（Jardine Matheson，後稱怡和洋行）是一家英資洋行，當時遠東最大英資財團，透過在中國與印度等地鴉片販售起家。禪臣洋行（Siemssen & Co.）是一家歷史悠久，從事遠東貿易的德國公司，也是最早在上海開業的德資洋行。

42 陳春舫：《上海日用工業品商業志》（上海：上海社會科學院出版社，1999 年），頁 239。

43 「德臣西報」另一中文譯名亦作「中國郵報」，英文名稱為 The China Mail。

44 "MR. STEVENS BICYCLE RIDE THROUGH CHINA", *The China Mail*. 14 October 1886. pp3.

MR. STEVENS' BICYCLE RIDE THROUGH CHINA.

A Canton friend sends us the following:—Mr Stevens, the enterprising velocipedist whose astonishing performances have awakened so much interest of late, left our port this morning (Wednesday) and commenced his first experience of velocipede riding in China. His destination is Kiukiang on the Yang-tsze, at the head of the Po Yeung lake, a distance of 600 or 700 miles from the starting point. The route lies through the entire length of two provinces, Kwong-tung and Kiang-si. Commencing his ride where the main road from Canton to Fatshan begins—that is, at a point on the Fa-ti creek, nearly opposite the flower gardens—Mr Stevens will proceed to Fatshan, thence to Shek-wan, famous for pottery kilns; and, following the course of the river, on to Sai-nam, the great trading mart of Sam Shui. Passing Sam Shui district city his road will lie close to the banks of the main North river, through the districts of T'seng Un and Ying Tak to Shiu Kwan and the Mai Lung pass, the boundary between this province and Kong Sai. The pluck of Mr Stevens is something to wonder at, seeing that he knows not a word of the language and is wholly unattended, for he takes with him neither interpreter nor servant of any kind. He assures us that throughout his travels he has always contrived to make the natives of the countries he has traversed comprehend him when he needed to go to them for food, and his wants have always been well supplied. When the primitive and rudimentary character of Chinese hostelries was described he intimated that he could 'rough it,' and from his hardy appearance we judge his capacity for enduring hardship is such that even the accommodation of a Chinese country inn will not alarm him greatly. On hearing that the roads in this province did not offer facilities or attractions to velocipedists, Mr Stevens replied that he had dragged his machine so many miles already that he was not to be deterred by the difficulties of the road. Perhaps the roads are not the chief obstacle to bicycling in this province. It will be possible in all the low-lying districts to find a level and unpaved path on the top of the embankments which shut off the river from the land, and, by picking his way, Mr Stevens may go through the heart of the province without much walking.

We should be more inclined than he is to mistrust the goodwill of the people, for the reason that he cannot explain to them who he is, whither he is going, and how it comes to pass that he is found travelling in what must appear to them an extraordinary manner. Within a day or two's ride of Canton Mr Stevens will meet with people who not only have never seen but we will venture to add have never imagined the likeness of a man on wheels except in the instance of a certain popular deity whom they represent as 60 feet high with 3 heads, 9 eyes and 8 hands and the breath of whose mouth is the azure clouds. The feet of this monster are on wheels, a fire wheel and a wind wheel, and beyond this flight of imagination the Chinese in the interior of the province have little idea of a velocipede. A foreigner on wheels is sure to prove an immense attraction where he does not cause amazement and consternation.

Since Mr Stevens travels with a passport granted by His Excellency the Viceroy, it is to be presumed that the Chinese authorities consider there is little or no danger to be apprehended. We trust that the adventurous journey begun to-day will end without mishap. At Kiu Kiang Mr Stevens will take passage to Shanghai.

Thomas Steven 在 1886 年在內地騎單車的情景。（馬鞍山民康促進會存照）

《史蒂芬先生單車遊中國》(MR. STEVENS BICYCLE RIDE THROUGH CHINA)，《德臣西報》，1886 年 10 月 14 日刊。
（南華早報提供）

小結

　　上述的剪報大致交代在 1900 年前，內地及港人眼中對單車的初次形象。當時的報導均點出在 19 世紀末期，市民對單車印象負面，認為單車在路上風馳電掣非常危險。當時騎單車的大多為外國人，如美國人 Thomas Steven 及《德臣西報》所記的「歐洲人」。雖然《德臣西報》的社評曾表示，單車可能會受香港年輕人支持，不過這是作者的主觀意見，未必切合當時的社會實況。而該社評出版的日期是 1893 年 1 月 5 日，比提倡成立「單車自願警察隊」（1899 年 4 月 15 日）的記錄還要早六年，因此，有理由相信，香港引入單車的年份可追溯至 1893 年之前。

1.2

單車行及單車發展的三個階段

　　單車行是以車輛出售、出租、修理及保養為主業的商店。編者在整理資料時發現，香港最早有關單車行的文獻記錄，可見於1932 年向立法機關提交的會期文件（Sessional Paper）。

　　根據 1932 年香港政府報告當中，一份向立法機關提交的會期文件中記載，一名叫 Andrew John Ralphs 的普通陪審員，身份為順英單車行（British Bicycle Co.）的東主[45]，而該車行位於灣仔莊士敦道 32 及 34 號。文件證明早在 1932 年香港已有單車行的存在，而車行東主位列陪審員身份，即表明其地位崇高，屬於社會精英。

1932 年立法機關的會期文件，列出 British Bicycle Co. 東主 Andrew John Ralphs （見圖中標示）。

NAME IN FULL.	OCCUPATION.	ADDRESS.
R		
Rahumed, Abdul Kadir.........	Clerk, H.K. Electric Co., Ld.	118 Hollywood Road, 1st floor.
Railton, Eric Wilfrid............	Assistant, Asiatic Petroleum Co., Ld......	On premises.
Railton, Manning Leonard ...	Assistant, Jardine, Matheson & Co., Ld.	304 The Peak.
Railton, Norman Leslie Howard	Assistant, Jardine, Matheson & Co., Ld...	304 The Peak.
Rakusen, Manassah	Sub. Manager, Sennet Freres	7 Duddell Street.
Ralphs, Andrew John	Owner British Bicycle Co.	32 & 34 Johnston Road.
Ramage, Leslie George Edgar.	Asst., Union Ince. Socty. of Canton, Ld...	On premises.
Ramsay, Allen Barrie	Foreman, Taikoo Dockyard.................	Quarry Bay.
Ramsay, Peter Walter		

45　1932 年的 Sessional Paper 寫 Andrew John Ralphs，但編者發現在 1934 及 1936 年的 Sessional Paper 均寫作 Andrew John Raptis。

BRITISH BICYCLE CO.,
ESTABLISHED 1923.
8. HENNESSY ROAD. HONGKONG
TELEPHONE 23979.

順英單車行
一九三二年設立
（創始製三輪車所造）

本行始創製三
輪貨車採用上
等鋼通材料堅
固且能比美觀
載數百斤貨物
絕無變動之處

常蒙大幫配件業者修理取
傾蒙惠顧諸君希勿吝教
鋪在灣仔軒尼詩道入號
電話：二三九七九

1941 年順英單車行廣告。（香港記憶提供）

昔日位於灣仔樓高四層的順英單車行意想
圖。（馬鞍山民康促進會存照）

這裏又引伸一些問題：到底在 1930 年代，售出一輛單車的利潤是多少？單車的受眾又有多少？前者難以解答，順英單車行的東主早已離世，車行亦已結業，就連最後一批單車也變賣給祥記單車，後者或能結合順英單車行所在位置可以大概推測。1932 年的會期文件顯示，順英單車行位於灣仔莊士敦道 32 及 34 號，1941 年，順英單車行廣告顯示當時搬到「灣仔軒尼詩道 8 號」。灣仔是「四環九約」的寶地，更是中心位置，相信地價非常高昂。中環、灣仔一帶既是當時香港的商業中心，又是人流密集之處，店舖位於旺區，單車的銷售量應該相當可觀。筆者有幸訪問香港單車聯會的代表司徒炳星先生[46]，他出生於 50 年代，小時候居於港島灣仔區，曾見過當時的順英單車公司。根據他的描述：「以前有一間單車舖叫順英單車公司，有四層樓高，規模頗大，最為著名。」另一受訪者趙仕發憶述：順英最初是在大佛口[47]，後來遷往灣仔活道及旺角亞皆老街[48]，門口陳列着「萊利」、「三支槍」，內裏還高高掛着一架維京牌（Viking）單車[49]。從二人口中我們可略知順英單車公司在 1950 年代的面貌。

以商業的角度縱觀單車行業在港發展，大致可分為三個階段：一、1932 年至 1960 年代；二、

46　司徒炳星，男，香港首位持牌國際單車裁判，「想當年古董錶專門店」東主。

47　大佛口是在金鐘道與皇后大道東的岔路口，目前莊士敦道旁的衛蘭軒就在此地。在第一次世界大戰前後，一間日本資本的出入口公司「大佛洋行」（Daibutsu）設於莊士敦道口，其後二天堂中藥堂在上址開業，並於店外牆掛上一個佛像商標。

48　2023 年 3 月 27 日，按陳志強及李植源兩位的文字補充，順英單車公司第二代承繼人「順英黃」，全名不詳，在七十年代初從灣仔軒尼詩道遷至灣仔活道，其後在旺角阿皆老街開設分店。

49　維京牌（Viking）是在英國伯明翰的維京單車有限公司（Viking Cycles Limited）出產的單車，維京單車公司成立於 1939 年，以高級平民單車見稱，企業於 60 年代末式微。

1970 年代至 1990 年代；三、2000 年至今。無論在哪個時期，單車維修及買賣都是行業的主流業務。

1932 年至 1960 年代 —— 從萌芽到發展

　　始於順英單車行，公棧單車、祥記單車行、鎮洋兄弟單車公司及潤記單車均跨越了 1960 年代，除了潤記單車之外，其餘四家單車行都以買賣業務為主。[50] 這種發展方向是非常合理的，因為早期進口單車售價昂貴，屬於奢侈品，更是生財的工具，擁有者自然不會壞了就丟棄，而是會好好珍惜，因此便催生了單車維修的業務。單車的珍貴能從另一個角度可以證明 —— 同榮單車特許運動員分期付款購買單車或零件。[51] 此舉不但打開香港商業的先河，其實也是考慮到用家的經濟狀況，改善營商環境，更包含了香港獨有的「人情味」。讀者或會有疑問：單車店的大小是否與其地理所在有直接的關係？其實本文列舉的公棧單車、祥記單車行、潤記單車和鎮洋兄弟單車公司，四家均不在港島區，都是小規模的「街坊生意」，存在巨大的資本限制。首先，九龍和新界舖租較港島區低廉，可降低經營的成本，提高盈利。二者，這些地方在 1960 年交通並不發達，運輸工作主要依賴單車，因此對單車

50　後文對公棧單車、祥記單車行、潤記單車和鎮洋兄弟單車公司有詳細描述，筆者訪問了四家車行的負責人。

51　後文對同榮單車詳細描述，筆者訪問了多位創辦人的好友，並由同榮的後人提供資料。

維修的需求龐大。即便每次交易不過百元，維修費積少成多，足以營運。而公棧單車、祥記單車行和鎮洋兄弟單車公司更兼營單車買賣，令短期及長期收入都有保證，可見香港的單車行在1930年至1960年代穩步成長。另一趨勢便是從40年代開始，單車業務由傳統的商業區延伸到九龍及新界。雖說單車維修佔用空間較小，但利潤及不上單車買賣，售出一輛單車的盈利相當於單車維修的數十倍，於是這些傳統單車小店便開始於九龍、新界人口密集點設店。

在50至70年代，單車的款式及功能仍未有仔細劃分，只是一眾喜愛單車的人士及南華體育會自發聚集及組織規模較小的單車活動及賽事，未有系統訓練。從單車行的萌芽看單車運動的發展，由於單車在當年屬於高消費品，因此單車運動在50年代也只屬小眾運動。本書其中一個受訪者 —— 香港古典單車會會長及創辦人朱健恒，談到他的觀察，他指50至70年代是英國單車的黃金時期，他說：「如果看香港歷史照片，尤其是街道的照片，不難發現單車的身影。因此後來我們便集中研究50至70年代的民用單車，因為那時是香港最多人用單車作為貨運或運輸工具，在搜集資料過程中，你會看到以前的糧油雜貨店用單車運米糧、運煤油等。[52] 米行會用到「客家佬」或「三支槍」等雙通上管設計的單車運米，甚或乎當年用作運送『包伙食』的單車[53]，最經典的就是在60、70年代的雪糕單車，這些都是香港人的集體回憶。」[54]

52 煤油是一種燃料，俗稱「火水」。
53 「包伙食」是指僱主提供免費膳食。
54 內容摘錄自朱健恒2022年4月4日的訪問。

1970 年代至 1990 年代 —— 日漸普及

70 年代工人用鳳凰牌單車運送竹籃的景象。
（南華早報提供）

　　從早期的順英單車行到 60 年代開業的同榮單車，車行售賣的均為外國單車，故售價不菲，非一般市民所能負擔。直到 60 年代後期，國產鳳凰牌單車引入，單車才得以普及。國產單車與舶來品價格相差兩倍之多，[55] 鳳凰牌對本地單車市場生態發展影響甚大，郭萬才稱自己在 40 年前修理得最多的就是鳳凰牌[56]。位於沙田的順利單車行在 70 年代開始經營租賃服務，曹金保說母親當年購入 500 輛鳳凰牌「孖通」雙鋼管單車出租[57]，到 80 年代，「租單車遊沙田」乃是當時假日的闔家歡節目。從郭萬才修理鳳凰牌單車的數量及順利單車行出租鳳凰牌單車的描述，可知國產單車價廉物美，受大眾歡迎，推動了香港騎單車的風氣。

　　除了多位受訪者提到的國產鳳凰單車之外，1970 年正值輕工業興旺，香港亦有本地製的單車。有「香港手製單車之父」美譽的余天龍，便在香港自行車廠專於為客人量身訂造單車，吸引本地和海外單車運動員慕名而至，市場也開始往精品化方向發展[58]。

1972 年 10 月 19 日華橋日報報導：〈香港第一家單車廠將於年底開始生產〉。
（南華早報提供）

55　祥記單車行的鄭德強。
56　後文收錄郭萬才的訪問內容。
57　內容摘錄自曹金保 2022 年 4 月 29 日的訪問，後文收錄曹金保的訪問內容。
58　後文余天龍的訪問內容。

單車的普及也帶動單車運動發展，雖然單車運動早已在外國興起，但起初單車通用語言為法文。如司徒炳星指70年代美國爆發「單車熱」，國際單車聯盟 (UCI)[59] 希望將單車運動推廣到世界，考慮到英語是世界通用語言，UCI 修例以英文代替法文成為單車運動的語言媒介。而香港當時已是中西匯萃的大都會，香港單車聯會也順應國際趨勢，開始為香港單車愛好者進行教育，組織系統化的賽事。而當時新市鎮仍未落成，很多地方適合進行本地公路單車賽事，大大小小的單車會及車隊應運而生，單車運動在香港盛極一時。

　　到了80年代，香港的單車種類和進口地區更多元化，內地、台灣地區、美國等等，市場百花齊放，早已打破英國、意國單車壟斷的情況。編者訪問中國香港單車總會，山地車及小輪車組主委陳志強[60]，他提到1982年電影《E.T.》中出現 BMX 小輪車的身影，電影中的主角踏着小輪車飛馳，做出各種花式動作。電影在香港上映後隨即掀起一股 BMX 熱潮，美國的 BMX 小輪車引入香港，當年的街頭巷尾都流行 BMX。1982年青春愛情片《俏皮女學生》和1983年功夫喜劇片《掌門人》，兩齣港產電影均有大量小輪車的特技動作，令這項運動更廣為人知。小輪車熱潮在90年代逐漸冷卻，陳志強指小輪車是一項追求技術的運動，當年沒有錄像和 YouTube 這些途徑，可以獲得資訊的渠道有限，僅能靠外國單車雜誌刊印的簡單連環圖片，自行揣摩跳躍、跳台、飛樓梯等花式動作，在這個追求技術的過程，有人可能到達瓶頸，加

1982年電影《E.T.》中的 BMX 單車原型。
（852 HK OS BMX 提供）

59　國際單車聯盟 (法語：Union Cycliste Internationale，英語：International Cycling Union，簡稱：UCI) 成立於1900年4月14日，是一個以監督各國自行車賽為任務，並針對各種不同賽制訂出相關規章的非營利組織，目前總部設在瑞士埃格勒「世界自行車中心」(World Cycling Centre)。

60　編者在2022年3月16日進行訪問。

1980 年代鎮洋 BMX 特技單車隊曾在電視
節目「歡樂今宵」上表演。
（鎮洋兄弟單車公司提供）

上新人缺乏學習途徑，因而令這項運動進入停滯期。炫酷的「街車」在 1980 至 1990 年代開始流行，香港的單車市場已經不是經典單車專美的天下，形形式式的單車種類競技也開始興起。

　　從 70 年代到 90 年代，短短 20 年，香港的單車發展從買賣、租賃，再到本地生產，歷經三重演變，無一不說明單車在該時期的普及化的進程。總括而言，普及化原因有二，一是鳳凰牌單車的引入令單車價格下降，普羅大眾亦可負擔；二是工業化令香港進入高速的經濟增長，市民收入提升，有享受生活的能力。單車作為一種健康休閑又時髦的玩樂，自然吸引到群眾的目光。市場既然有源源不絕、層出不窮的單車類型陸續引入，這也讓業界開始思考轉型的問題[61]。

61 〈「最老」單車舖 見證香港 72 年變遷〉，《晴報》，2018 年 9 月 14 日，https://skypost.ulifestyle.com.hk/article/2160615/

2000 年至今 —— 升級轉型

踏入千禧年，單車業界面臨更具挑戰的前景。1978 年鄧小平提出「改革開放政策」，香港也因應大環境開始進行經濟轉型，本地的工業陸續北移，香港把握自身中西文化匯聚的優勢發展金融貿易，成為國際金融之都。工業發展的大勢已過，香港公共交通工具網絡逐步完善。香港已呈現高度城市化的景象：路面狹窄且車水馬龍，遊人如織，又沒有足夠配套，雖然單車仍能在短途運送小型貨物，但它早在主流運輸工作中逐步淘汰。

此時香港不斷有新市鎮發展，社會經濟繁榮穩定，市民安居樂業，單車已變成為康體運動。以沙田為例，完善的單車徑加上香港體育學院的落成，孕育出多位單車運動名將，加上科學化訓練模式令運動員能夠衝出國際，屢獲殊榮，為本港爭光，這亦令單車運動發展步入專業化。

時至今日，騎單車更像是一種娛樂，甚至是生活態度。時移世易，單車業的發展不能只保留傳統的買賣、維修及租賃服務，要尋求新的發展方向。

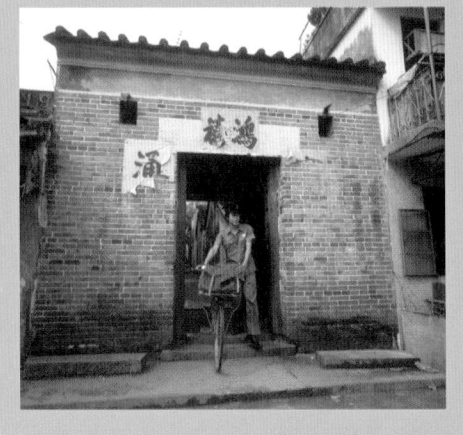

80 年代郵差使用鳳凰牌單車派遞信件。
（政府新聞處圖片）

80 年代的民用運輸工具

當時的單車已可配備前後置物架，增強其攜帶貨物的體積及重量以減省人力成本，其靈活性使之能穿梭大街小巷、鄉郊城市之中，故成為 80 年代常用的民用運輸工具。上圖可見郵差騎單車在新界鄉村派發信件。

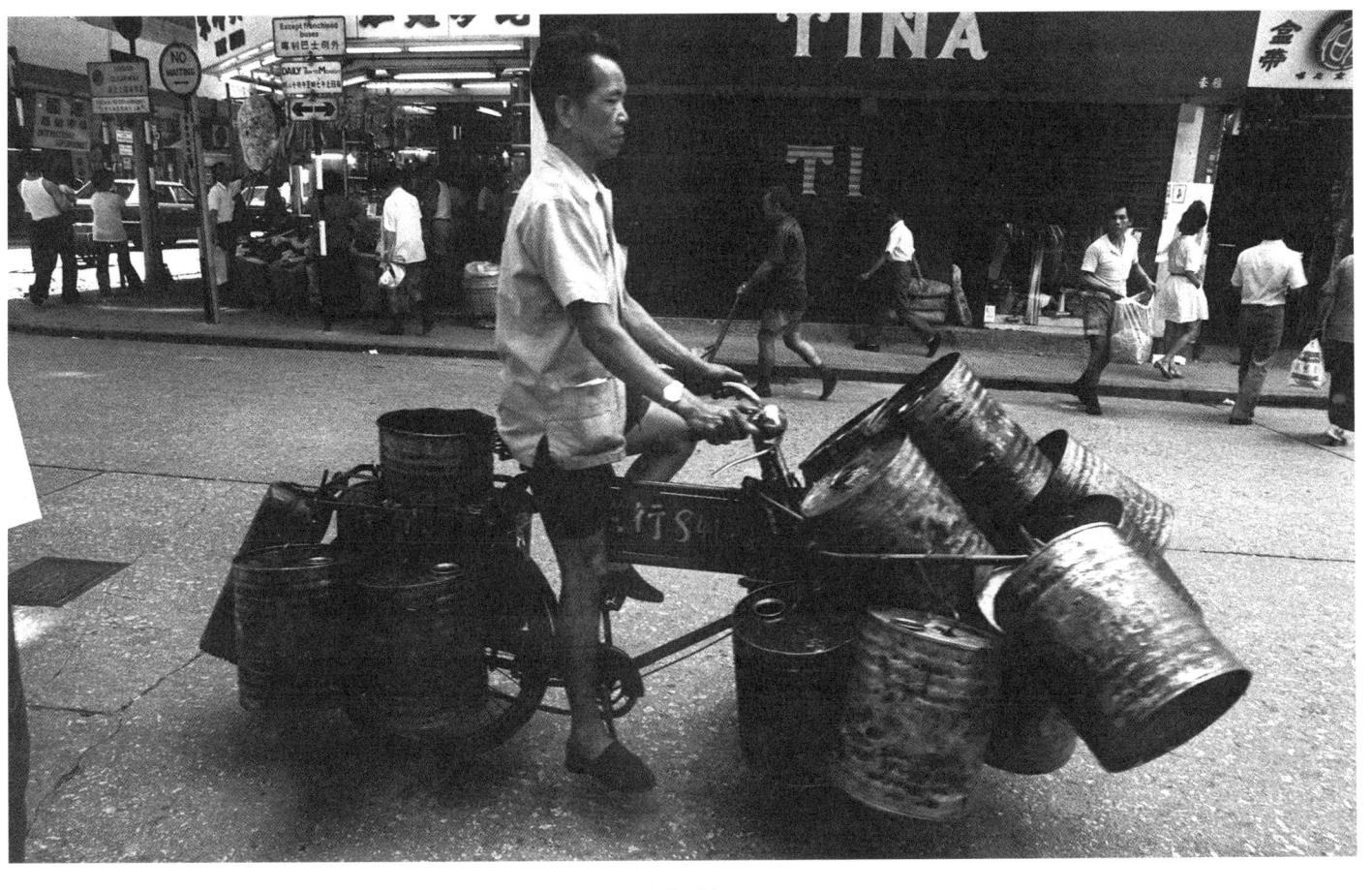

一名運輸工人的大頭單車上裝滿煤油罐，攝於 1983 年。（南華早報提供）

工人以大頭單車運送商用食油
攝於 2013 年。

工人用大頭單車運送石油氣。（南華早報提供）

單車運送外賣，攝於 2018 年。（南華早報提供）

共享單車的新時代

　　東莞鞋廠東主李前力長期為業務奔波內地與香港，令他出現健康問題[62]，這也觸發他接觸單車運動。他發現，員工出入宿舍不便，而廠內只有數部單車，不足以滿足他們的需要。適逢兄長在惠州經營單車廠，便萌生「共享單車」的念頭。

　　這個念頭成功化成現實，共享單車設置在鞋廠，員工出入大幅改善。李前力認為，這個做法值得擴大規模，推廣開去便利市民。因此，他繼續發展「共享」概念，在高峰時期，他在中山建設了 30 多個共享單車站。除了租車收益之外，他找到更大的商機，就是為每部單車都開放廣告招標。「單車會流動，廣告變成動態，覆蓋了整個中山市」李前力說。

　　其實外國早已盛行共享單車，但內地此前並無相關概念，李前力在中山發展共享單車的經驗彌足珍貴，甚至啟發香港引入共享單車。2017 年，共享單車正式進軍香港，2018 年是為高峰，香港市內有逾 2.6 萬輛共享單車。之後由於政府大力打擊單車違泊問題，並將車輛直接充公，共享單車才漸漸出現經營困難。

62　2013 年，李前力檢查身體，心臟科醫生告知他三條血管堵塞，他便立刻進行手術。李前力越過「鬼門關」後，也明白健康的重要，他下定決心做運動，鍛鍊身體。

內地使用共享單車風氣盛行。（南華早報提供）

小結

　　單車在早期僅供官方使用，屬於奢侈品，民間華人甚少或甚至從未接觸。隨着本地社會及經濟發展，單車開始普及起來。香港單車業到現代已經歷了三個階段：萌芽、普及、升級轉型，再到後來更出現共享單車的概念。香港人對單車的觀念有了很大轉變，過去視之為謀生的運輸工具，到今日，騎單車變成是一種生活態度。社會雖然不斷轉變，單車業界的前輩歷經多年風雨，但他們對單車的熱愛並沒有被時間沖淡。也許，這就是香港匠人精神的可貴之處。可以肯定的是，單車行不但提供基本的單車買賣、維修等業務，對本地的單車運動發展亦有莫大貢獻。

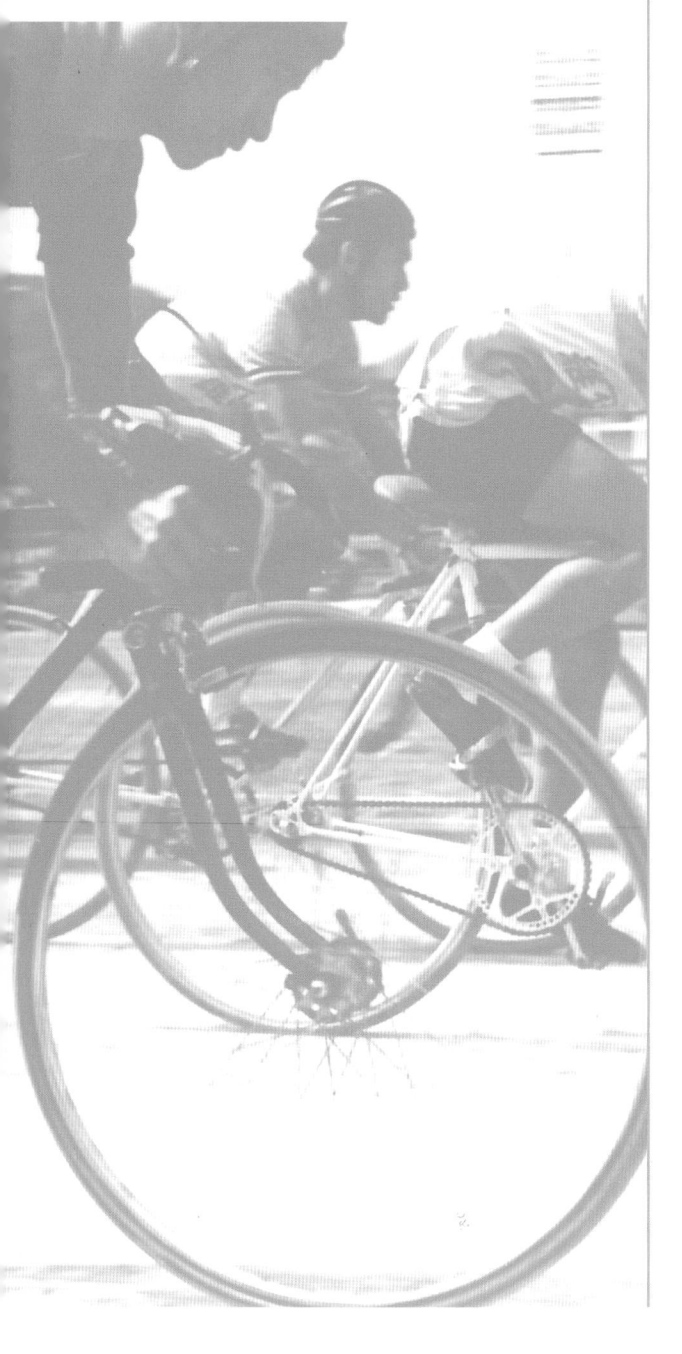

香港歷屆單車運動員代表

　　香港單車運動從 1950 年代開始孕育，至今已過七十載。本書有幸訪問不同年代的單車運動員或身邊人士，當中包括：趙仕發、姚宗權、岑琼、陳撝磊、梁鴻德、黃金寶、何兆麟、張敬煒、崔敬珉、林啟俊、鄧宏業、陳振興、郭灝霆、余心怡、楊英瀚、蔡其皓及梁峻榮等。受訪者或親身或轉述，投身單車運動的緣由、訓練及比賽的苦與樂、單車運動對生活的改變等等，以期讓讀者更貼近單車運動員的個人經歷，了解他們的內心世界。

50 年代香港賽車手擠沙圈比賽。（圖像由山民單位總提供）

2.1
50及60年代

「摩打腳」——周光才

連皇家空軍也屈居周光才（中）之下
（馬鞍山民康促進會存照）

年輕時的周光才
（馬鞍山民康促進會存照）

周光才在 1950 年代中加入南華體育會，據趙仕發、姚宗權、岑琮等人憶述，由於當年南華體育會位處香港大球場，因此早年的訓練多集中在港島區一帶，該處山路起伏較多。當時周氏兄弟——周光才、周光文，是全港最優秀的單車運動員，兩人爬坡能力出色[1]。周光才素有「摩打腳」稱號，連向來體能絕佳的英國軍人（英國皇家警察及皇家空軍，RAF），也不能與周氏媲美[2]。因此，1960 年在中國香港單車聯會成立後，周光才順理成章成為首批香港代表，並成為隊中主力。1961 年，在日本舉行的第一屆亞洲區公開單車冠軍賽（亞洲單車錦標賽的前身），周光才在男子場地 4000 公呎項目中奪得銅牌，為香港奪得首個單車國際獎項[3]。能夠在眾多賽事中奪獎，足見香港單車運動員的體能在亞洲區名列前茅。

1963 年，馬來西亞舉辦第一屆亞洲單車錦標賽，周光才及歐陽良代表香港參賽。1964 年，亞洲國家日本首次舉辦東京奧林匹克運動會（又稱「世運」），這也是首次有奧運聖火傳遞至香港，香港單車聯會派出 12 名香港代表隊成員為聖火保駕護航。雖然正值颱風「露比」襲港，但仍無阻港人迎接聖火的熱情[4]。該屆奧運會

1　爬坡能力是指需要在爬山路段展現的能力，一般擁有優良爬坡能力的車手均具備「體重輕」及「肌耐力強大」的條件。
2　內容摘錄自趙仕發於 2022 年 9 月 19 日的訪問。
3　資料來源自趙仕發於 2022 年 9 月 28 日補充提供。
4　士心：〈下午六時抵機場　港督主持燃點禮〉，《工商晚報》，1964 年 9 月 4 日。莫壽禧，男，生於 1940 年代初，約 1960 年加入南華體育會開始單車運動，並以「重腳」騎法及腿力大見稱。曾代表香港參加 1964 年東京奧運會，1966 年淡出單車運動，退役後從商。Mike Watson，男，英籍。曾任英國皇家警察政治部幫辦，熱衷單車運動，在香港單車聯會成立初期出任義務委員，協助籌辦單車賽事及會務發展。

對本港單車運動發展意義深遠，因為這是香港單車隊首次派代表參加，周光才是代表之一，同行成員還有周光文、莫壽禧及 Mike Watson[5]。雖然第一屆的亞洲錦標賽及 1964 年的東京奧運會並未能取得亮麗成績，但兩項賽事正是香港單車運動發展的重要里程碑。周光才及同輩成員為本港單車運動踏出重要的一步，而周光才則在 1966 年後逐漸淡出單車運動。

日本舉行的第一屆亞洲區公開單車冠軍賽，周光才（左）摘銅，日本選手佐佐木弘志（中）及印度選手阿瑪星（右）分別奪冠亞軍。
（馬鞍山民康促進會存照）

5　資料來源為岑琮於 2022 年 9 月 28 日口述補充。

1964年東京奧運聖火傳遞到香港由12名
香港單車代表隊獲送，相片中為其中11
人，左起：區忠盛、朱振華、不詳、不詳、
歐陽良、黃年海、莫壽禧、陳榮傑、周光
文、郭兆聰及周光才。
（馬鞍山民康促進會存照）

1964年日本東京舉辦的奧林匹克運動會，
開幕式中香港代表團出場情景。
（馬鞍山民康促進會存照）

1969 年環遊新界一圈賽事，大埔火車站外為起步點。
（馬鞍山民康促進會存照）

60 年代車神 —— 王理察

身穿 SANDOZ 隊服作賽的王理察，後方為
隊友 Digby Bulmer 及 Mike Watson。
（王理察父子提供）

　　王理察於 1947 年香港鯉魚門兵房出世 [6]，祖母為英國人，祖
父為山東人。王理察在 1963 年開始接觸單車運動，1965 年代表
香港單車聯會參加第一屆亞洲業餘環呂宋單車多日賽（1st Asian
Amateur Tour of Luzon）奪分站冠軍 [7]。

　　本書其中一個受訪者是 60 年代公路單車運動員岑琮，他表
示，王理察是當時最頂尖的單車運動員：「自 1966 年開始，王理
察連續五、六年橫掃年度冠軍，有一半以上賽事都是由他獲勝，
可謂戰績彪炳。」岑琮説自己有幸曾與他對賽，實在是備受鼓

6　鯉魚門兵房，又稱鯉魚門軍營，即現今鯉魚門公園及度假村。
7　資料由王理察於 2022 年 10 月 2 日以文字提供。

第二章

37

舞。岑琮指 60、70 年代的運動員都是業餘性質,較著名的單車會有南華、九龍、東方、霍士、天虹、青年、流浪等。他參加的是東方單車會,加入車隊沒有甚麼準則,全憑喜好。車神王理察早年隸屬山德士車隊,車隊由山德士鈣片(SANDOZ)支持,並在 1969 年開始成為首個單車贊助商。1970 年,王理察因為意外留院兩年,住院期間愛上射擊運動,出院後隨即代表香港隊出戰亞運會射擊項目,從此淡出單車賽場。王理察可謂運動達人,在 1980 年移居英國後,王理察代表英格蘭參加 1986 年英聯邦運動會射擊項目。1990 年,他這時愛上賽龍舟運動,並於 2009 年以 62 歲高齡代表英國國家隊出戰 2009 及 2010 年由國際龍舟聯合會(International Dragon Boat Federation,IDBF)主辦的世界龍舟錦標賽皆獲銅牌[8]。

本書另一位受訪者,70 年代車壇名將陳撝磊亦說:「在我眼中,有一位前輩才是車神,60 年代是他的天下,他的名字叫王理察!」

1965 年的王理察(王理察父子提供)

王理察在 1965 年環呂宋單車多日賽奪冠一刻。(王理察父子提供)

8　資料由王理察於 2022 年 10 月 2 日以文字提供。

2.2

70 年代

1977 年 9 月 4 日香港首辦香港國際單車賽。（中國香港單車總會有限公司提供）

單車壇名將 —— 陳搗磊

陳搗磊在 1975 年至 1980 年之間，分別贏得下列獎項：

- 1975 年第一屆環菲律賓單車多日賽分站冠軍
- 1977 年第一屆國際單車大賽分站冠軍
- 1977 年帶領香港單車隊（成員：鄺志仁 [9]、周達明 [10] 及李盛昌 [11]）在第八屆亞洲單車錦標賽男子公路 110 公里賽，歷史性首獲隊際金牌
- 1980 年第十三屆港澳埠際賽高級組第一名
- 1980 年第三屆環泰國單車多日賽分站冠軍

1980 年奧運選拔賽由陳搗磊（中）奪總冠軍，周達明總亞軍（右）及倫迪文總季軍（左）。（中國香港單車總會有限公司提供圖片）

1977 年 9 月 4 日香港首辦國際單車賽，陳搗磊以一秒之差，力壓日本選手都甲獲勝。（南華早報提供）

9　鄺志仁，男，前香港單車隊代表，曾出戰 1976 年滿地可奧運會。

10　周達明，男，前香港單車隊代表，曾出戰 1988 年漢城奧運會。

11　李盛昌，男，前香港單車隊代表，曾出戰 1974 年德黑蘭亞運會。

困難造就成功

掛着 1 號車牌的陳撝磊。
（溫拿單車會提供）

人稱「車神」的 70 年代單車壇名將陳撝磊憶述昔日單車運動員的實況：「（我）沒有接受正規訓練、沒有獲得政府任何資助。比賽前的集訓只有委員義務協助，也就是幫忙在訓練中報時間及里數而已，自己只有靠努力才能爭取獎牌。」

70 年代香港單車運動員擁有的資源很緊絀，出國比賽往往需要單車會籌錢。陳撝磊感慨道：「每個（車會）委員湊集 1,000、2,000 元，剩下的只好靠運動員。倘若數目仍然不足，就無法參加比賽。」他補充，當時單車和器材都需要運動員自行購買，初時大多是買二手單車，然後逐步更換較好的零件。到後期，他才能買一輛價值 8,000 元的單車，而那已經是最頂級的車款了。以每個月薪金大約 300 多元計，當年一輛單車的價格就大概相等於 2 年多的薪金。因此，車手都視自己的單車為寶貝，每天訓練都會把愛車清洗乾淨，噴上保護油 —— 正是「工欲善其事，必先利其器」。

70 年代本地的單車賽事遠比現在多。自 1972 年開始，每週都舉行比賽，基本每兩週一次、甚至每週一次，這種情況維持了大約十年。陳撝磊粗略估算，十年來他曾經參加超過 250 場本地賽事。有謂「寶劍鋒從磨礪出，梅花香自苦寒來」，陳撝磊多次奪冠正是不斷磨練的成果，「車神」稱號實至名歸。

最為人津津樂道的是 1977 年香港單車聯會舉辦的第一屆國際單車大賽，賽事分為三天舉行，吸引了日本、澳洲及澳門等國家及地區運動員來港參加，其中一場是 9 月 4 日在石崗上村進行 97 公里的賽事，經過兩小時三十五分的激鬥後，陳撝磊最終以一秒之差力壓日本選手都甲奪冠。

70 年代車神陳撝磊與民康會話當年。
（馬鞍山民康促進會存照）

「一號」車神

　　陳撝磊縱橫車壇十餘年，與他交過手的對手數之不盡，其中
一位就是大名鼎鼎，現任香港單車隊總教練沈金康。「1974 年，
在伊朗德黑蘭舉行的第七屆亞洲運動會，那是我第一次與沈金康
教練同場比賽，我和沈教練前後共有兩次同場對壘的機會，我相
信在香港應該沒有多少人能夠與沈教練同場比賽過。」陳撝磊得
意地說。

　　按國際單車聯會規定，比賽車要掛號碼，因為陳撝磊連續贏
了六、七年比賽，所以車身一直掛着一號牌，直到退役。那是一
種殊榮，就好像今天在環法單車賽中拿下「黃色戰衣」一樣，但當
年的一號車牌還別有意義，就是每逢比賽都要讓賽。贏得愈多，
就要讓得愈多，最多的一次，他要讓賽一小時，排在最後出發，
那次比賽距離是 100 英里（即 160 公里），但最後亦能超過所有車

1973 年陳撝磊在界限街沙圈比賽。
（馬鞍山民康促進會存照）

手贏得比賽，但當時獎金卻只有 100 元。他雖然沒有贏得很多獎
金，但是贏得別人的尊重，至今陳撝磊仍是單車圈內傳奇人物，
他的事跡仍讓人津津樂道。冠軍要讓賽，表面看似不公平，但從
另一個角度看，也是在展示一種王者風範，更是提醒自己光輝並
非永恆，努力卻是必須。

　　眼看現在的年青人不太懂得珍惜，陳撝磊語重心長地說：「可
能現在資源充裕，單車和器材容易取得，所以不當一回事，訓練
完就把單車隨便扔在一旁，這種態度不太好。現在的運動員資源
比以前好得多，就應更加要努力和勤力，又有這麼好的教練，應
該要有更好的成績。」

身退心不退

　　1980 年，台灣主辦了一場史無前例的比賽，參加者要騎單
車上玉山山頂，玉山是全東南亞最高的山，由地平線升至近海拔
3,000 米。還記得在比賽期間一直下着大雨，經過阿里山路段後一
直都是泥路，所以全程都要推着車走上去。在濕冷又下雨的情況
下，陳撝磊堅持作賽，結果導致受寒生病，回港後發現感冒菌入
心，導致心肌炎，最後無奈之下被迫選擇退役。出於對單車熱愛，
即使陳撝磊已退役 30 多年，他在 2012 年和一班老隊友成立溫拿
單車會，團結昔日單車運動員，將畢生精華分享給本地的單車新
一代運動員。

2.3

*80*年代

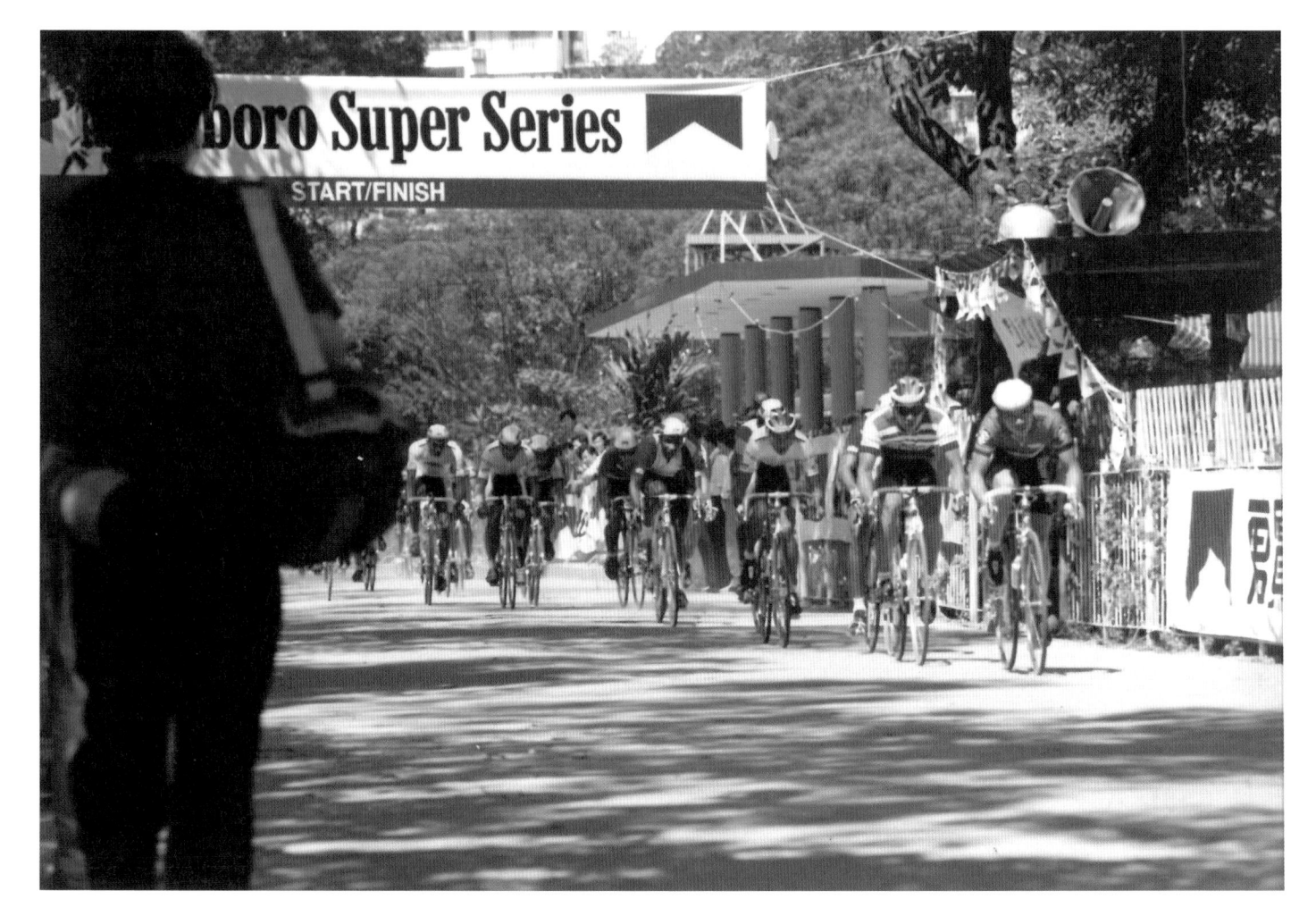

80 年代在維多利亞公園恆常舉辦萬寶路精英單車大賽比賽情況。（馬鞍山民康促進會存照）

憑信念圓單車夢 ── 「單車王子」洪松蔭

八十年代稱霸香港單車壇的洪松蔭（中）。
（南華早報提供）

洪松蔭在 1981 年首次出戰香港國際單車邀請賽期間意外摔車，賽後向觀眾展示傷勢。
（馬鞍山民康促進會藏）

要細說香港單車發展歷程，就不得不談香港 80 年代的「單車王子」洪松蔭。作為單車壇前輩，洪松蔭不但在比賽生涯中獲獎無數，為香港創造佳績。他在退役後更積極支持香港年青新一代投身單車競賽，見證黃金寶、李慧詩等精英運動員在國際大賽中奪標。洪松蔭曾公開分享：「得到冠軍的一剎其實很短暫，奮鬥過程才最有滿足感[12]」，勉勵港人享受努力向目標進發的歷程。

現中國香港單車總會主席梁鴻德在年青時同樣醉心單車運動，很早就與洪松蔭結緣。梁鴻德憶述，洪松蔭在 1978 年已參加單車聯會的比賽：「當時都以一些自負盈虧形式、規模較小的單車隊會，去參加本地的單車比賽。」

1981 年 8 月，當時香港首席車手蔡耀宗、梁鴻德和洪松蔭等首次代表香港參與「香港國際單車邀請賽」。梁鴻德表示單車聯會在賽前於尖沙咀租了一個單位，讓隊員入駐集訓。當時的教練是歐陽國榴[13]，隊員早上熱身過後就從尖沙咀出發，圍繞新界一圈。當時未滿 18 歲的洪松蔭在 1981 年的賽事摔車後仍取得第 5 名，但頑強的鬥志與天賦卻令人留下深刻的印象。

同年，洪松蔭獲邀以香港隊名義參加「歐洲青年單車錦標賽」，洪松蔭獲得「最佳海外車手」獎項，除了獎項以外，他曾經憶述：「獲得寶貴的國際比賽經驗，卻是無價的。」

曾連續舉辦十屆的「萬寶路單車精英大賽」，是本港經典的

12　胡嘉儀：〈「一步一腳印」洪松蔭鍛練子女意志〉，《香港經濟日報》，2021 年 9 月 9 日，A12 新聞特寫。

13　歐陽國榴，男，前香港單車聯會委員，也是同榮公司及九龍單車會創辦人歐陽良的胞弟。

1981 年西德歐洲青年單車錦標賽 左起：羅永森（教練）、洪松蔭、梁鴻德、陳國財及許志興（領隊）。（馬鞍山民康促進會藏）

單車賽事，而洪松蔭先後共參加九個賽季，當中勇奪七屆總冠軍及兩屆總亞軍。他亦先後代表香港出戰 1984 及 1988 年兩屆奧運會，1982、1986 及 1994 年三屆亞運會，1982 及 1994 年兩屆英聯邦運動會（1986 年遇上交通意外，未能出席已獲選的英聯邦運動會），五屆世界單車錦標賽，四屆亞洲單車錦標賽，以及多項國際賽事[14]。

1984 年的洛杉磯奧運會是他首次登上奧運舞台。在 100 公里的隊際計時賽，夥拍隊友梁鴻德、蔡耀宗和羅兆安奪得第 19 名佳績，是亞洲車隊中時間最快的一隊，成為一時佳話。

14 洪松蔭在 1982 年澳洲多日賽分站賽奪得分站第三名；1985 年環泰國單車多日賽獲分站冠軍及總成績第三名。

80 年代單車王子洪松蔭攝於維園萬寶路單車精英大賽。（南華早報提供）

1988 年，梁鴻德、洪松蔭及周達明代表香港出戰 1988 年的「漢城奧運男子單車個人公路賽」，與歐美單車選手同場競技。該次賽事共有 136 人參加，在最後一段的折返點，「阿松」（洪松蔭的暱稱）和 12 位對手均在領先車群位置，最終由東、西德車手包攬前三名，洪松蔭以第 12 名完成。

縱使與獎牌擦身而過，隊友梁鴻德強調：「此成績已是非常難得，是亞洲單車隊中的最佳成績。當時大家都無想過香港運動員可以拿到奧運前 12 名，因為在沒專業訓練的情況下，能夠完成比賽已經非常不簡單！」

在 1986 年、1987 年及 1988 年獲選為「香港傑出運動員」，但他在 1989 年卻中途退出單車比賽，專注工作。直至 1993 年 12 月，洪松蔭以 30 歲之齡復出，再次代表香港參與國際賽事，直到 1997 年參加全國運動會後，正式告別運動員生涯。

刹那已過 30 多年，但往昔刻苦的訓練和參賽畫面，對洪松蔭而言依然記憶猶新，他分享自己的運動員經歷時坦言：「單車帶給我最大的收穫，是能夠帶我去看這個世界之大。」[15] 他又勉勵大家要敢於追夢，靠着信念克服種種困難，朝着目標努力奮鬥。

15 《高山低谷》，有線體育台，2020 年 4 月 20 日。

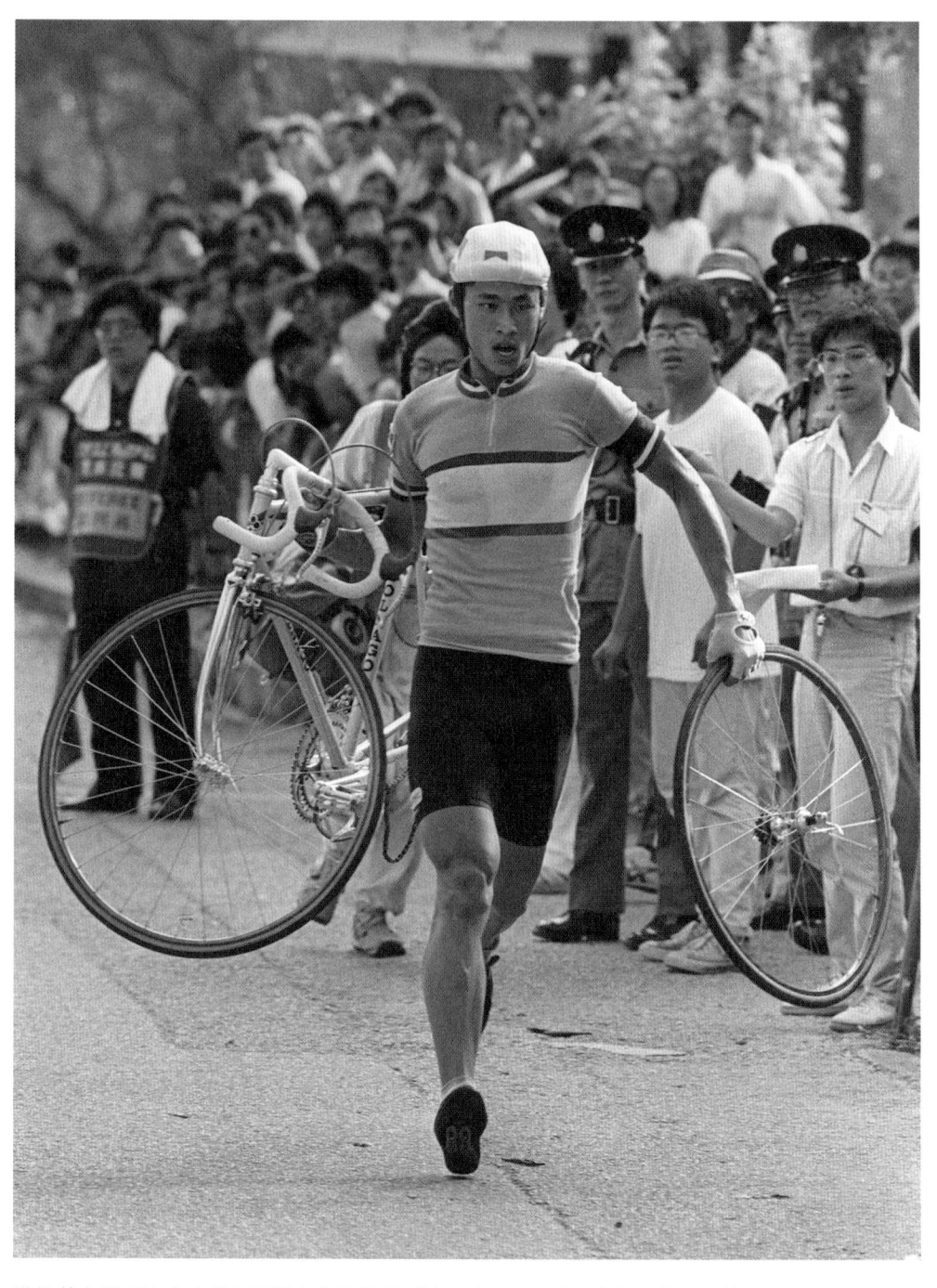

洪松蔭在維園比賽末段，因單車故障需要手攜單車跑回終點，成為經典的一幕。
（南華早報提供）

香港單車的領軍人，
中國香港單車總會有限公司主席
—— 梁鴻德

梁鴻德（人稱德哥）參與多次國際單車賽事，取得非凡成績：

1988 年正值運動生涯巔峰的梁鴻德。
（馬鞍山民康促進會存照）

- 1984 年，梁鴻德與洪松蔭、蔡耀宗及羅兆安代表香港第一次參加洛杉磯奧運會 100 公里團體計時賽，並奪得第 19 名佳績。該項成績迄今仍未有人打破
- 1987 年第十三屆亞洲錦標（印尼）男子公路 100 公里團體計時賽銅牌
- 1988 年參與漢城奧運會
- 1989 年第十四屆亞洲錦標賽（印度）男子公路 100 公里團體計時賽銀牌
- 1990 年第十屆萬寶路單車精英大賽年度總冠軍
- 1990 年第十一屆亞洲運動會（北京）男子公路團體計時賽第五名

　　三年間經歷兩次車禍，受傷後還能奪獎，這就是梁鴻德傳奇。梁鴻德正值巔峰期間，兩次遇上嚴重車禍，但他並不因傷痛放棄單車競技。1985 年洛杉磯奧運後的歸途遇上車禍，導致右腳脛骨骨折，休息了十五個月。儘管如此，他在三年後參加 1988 年的漢城奧運會，但當大會結束後，梁鴻德再遇上嚴重車禍，頭部重傷昏迷。不過，他卻取得了 1989 年第十四屆亞洲錦標賽（印度）男子公路 100 公里團體計時賽銀牌，以及 1990 年第十屆萬寶路單車精英大賽年度總冠軍！

當年梁鴻德遇車禍的報導。
（馬鞍山民康促進會存照）

時任署理文康市政司岳士禮探訪車禍受傷的梁鴻德。（政府新聞處提供）

1989 年，第十四屆亞洲錦標賽香港單車隊（左一至左六）奪得男子公路 100 公里團體計時賽銀牌，中國國家隊奪金（左七至十一），蒙古國家隊摘銅（右一至右五）。（馬鞍山民康促進會存照）

梁鴻德在 90 年代退役後一直推動香港單車運動發展，為香港單車隊培養不少單車好手，更多次於國際賽事中屢創佳績。梁鴻德在 2013 年出任中國香港單車總會有限公司主席，帶領總會在香港舉辦多項國際級的場地單車賽事，令香港單車運動員得以蜚聲中外。在 2022 年，梁鴻德獲香港特別行政區政府頒發榮譽勳章，表揚他多年來致力推動單車運動的發展及貢獻。

今昔之比

梁鴻德坦言他們那一代的運動員歷盡辛酸，如單車比賽資訊匱乏，大家既不知道如何成為單車聯會會員，也不知道如何報名參加賽事。即使報了名，但聯會亦無提供訓練。他憶述 60、70 年代的港澳埠際賽及國際單車大賽，沒有任何專業教練指導，就算是去到高水平的亞運會或奧運會，也只是臨時找一些教練帶運動員訓練。梁鴻德指出，當年香港單車運動員年齡較大，參與大型比賽的次數也不多，比賽經驗較淺。相比歐洲，單車運動早已普及多年，而運動員幾歲開始就接受單車培訓，大概十多歲時，他們已參與不少有組織及高水平的比賽，所以整體的運動能力都較高。當年的運動員好不容易排除萬難才能參加比賽，更遑論要踏上頒獎台。香港的單車運動員主要靠日常自我訓練去揣摩及提升自己的水平；另一方面，他們並非全職運動員，日間需要工作維持生計，賺取經費參加比賽，購買單車零件或輔助的工具。他又說昔日的訓練往往是靠運動員自律完成：「訓練通常在早上四、五點開始，大約八、九點完成，之後便要馬上回家梳洗。為了節省時間，一般會買早餐回公司。下班後，接着會有第二課的操練；要是沒有的話，就會回家準備第二天早上的訓練。」

現今的單車運動員較為年青，有政府支持，不用擔心缺乏器材，他們可以全職訓練參加比賽。退役後，政府及港協暨奧委會提供良好的保障，讓他們無後顧之憂去追逐好成績。香港單車運動員在亞洲地區獨領風騷，尤其是千禧後的運動員，他們有家庭的支持，而富裕環境亦有助體智發展，所以他們先天條件佔優。然而，正因為社會經濟環境富足，娛樂豐富，導致容易分心，新一代的運動員專注力不及往昔。他直言運動員都應自律，無可避免需要有所犧牲，如交際應酬應盡量減少，嚴守作息安排，否則難以有成就。

梁鴻德的驕傲

梁鴻德出道之時，正值香港單車運動發展的中期，前有陳掁磊、李順強等前輩，後有黃金寶、李慧詩等，他們無不為香港單車運動寫下光輝的一頁。最值得梁鴻德驕傲的是，他見證首名全職單車運動員黃金寶在單車路上的成長，也目睹了政府開始對單車運動員提供支援。1991 年，梁鴻德正式退役，他和周達明帶領黃金寶前往北京參加亞洲青少年單車錦標賽。當年黃金寶不到 18 歲就奪得金牌，也因為這個亞錦賽的佳績，香港政府決定增加對單車隊的經濟和師資支援，而香港

體育學院亦配合支持全職單車運動員。這個重大的轉捩點可說是為香港單車發展打下穩健基礎。

1992 年，黃金寶備戰巴塞隆那奧運會，過程中發生「法國集訓事件」[16]，導致香港隊退出奧運比賽，黃金寶最終也要退出訓練。1994 年，黃金寶重返港隊，有幸得到沈金康教練來港執教，中國香港單車聯會提供全職資助，所以即使他重新投入訓練僅半年，亦能在同年的亞運會獲得第四名。除了天賦之外，黃金寶的毅力和熱情也讓梁鴻德讚賞不已，他說黃金寶在 2012 年，以 39 歲高齡完成倫敦奧運會的公路賽，實屬不易，還參加了五屆亞運會，歷時二十年，大半生時間投放在單車運動中令人震撼。

1991 年，黃金寶（左）於北京亞洲青少年單車錦標賽奪得金牌後與梁鴻德（右）合影留念。（馬鞍山民康促進會存照）

16 詳情請看第一章的「單車發展時序」。

單車球歷史
——香港單車球隊主教練鄭富慈

1983 年西德花式單車選手來港交流並在中環遮打花園獻技。
（中國香港單車總會有限公司提供）

　　提到單車運動，香港人普遍只知道場地單車、公路單車、山地單車和花式單車，卻未必觀賞過單車球賽。單車球的發展史在歐洲已經有過百年，單車球與花式單車所用的單車是截然不同[17]。單車球所需要的技巧雖然不多，卻是易學難精。一場單車球比賽時間分為上、下半場各 7 分鐘，半場休息 2 分鐘，換邊再戰。每隊各有兩名運動員，騎着單車在 11 米乘 14 米的場地中進行，

17　單車球與花式單車唯一相同之處就是沒有煞車系統。單車球在比賽期間有機會相撞，使用的單車多以鋁合金製造，既要堅固，又不能太重。世界上生產單車球單車的廠商並不多，只有歐洲設廠。由於需求少，廠家出於效益考慮不會設立大型生產線，因此單車球單車都是由人手製作的，價格由 10,000 到 20,000 港元不等。中國香港單車總會每年申請撥款購入單車球單車，而港隊運動員的單車則大多是自購。

利用單車的前輪把球射進對方龍門。比賽期間，運動員需穩住單車，不讓自己落地，萬一失手落地就要從己方底線重新出場，對手就有進攻的可乘之機。單車球最需要的技術就是學會如何控制單車，必須做到人車合一，操縱自如，花巧動作不多，卻必須要熟練。

鄭富慈 13 歲開始接觸室內花式單車項目運動。1980 年，年僅 16 歲的他到德國參與室內花式單車錦標賽，這時他接觸到單車球運動，回到香港後，他成為了單車球訓練的先導者，同時兼項花式單車，雙線發展一直持續了十多年。他謙虛地表示：「這項運動在 90 年代以前的競爭性不大，我又是最早一批接觸單車球的人，因此起步比別人早。但如今的花式單車與單車球的水平已不可同日而語，相比當年的水平，現時已大大提高，今時今日的運動員很難同時兼顧兩項運動，兩項運動都被歸類為室內單車，但其實是兩種截然不同的運動，現時兩者已經變成獨立專項。」鄭富慈在後來只發展單車球，退役後也因而成為香港單車球隊的主教練。

鄭富慈指現時香港的單車球聯賽大約有 7 至 8 隊，一次單循環賽，就要比幾十場 [18]，因此會先分為 A 組及 B 組，各自進行循環賽，再由勝出的隊伍進行決賽。一年約有五至六場聯賽，每次整場單車球賽事，從初賽到決賽大約需要 6 至 7 小時，場地一般會在將軍澳的香港單車館、柴灣室內運動場、啟德室內運動場和青衣長發運動場。單車球對於場地有嚴格要求，必須在室內木板地上進行，因此可以進行比賽的地方不多。

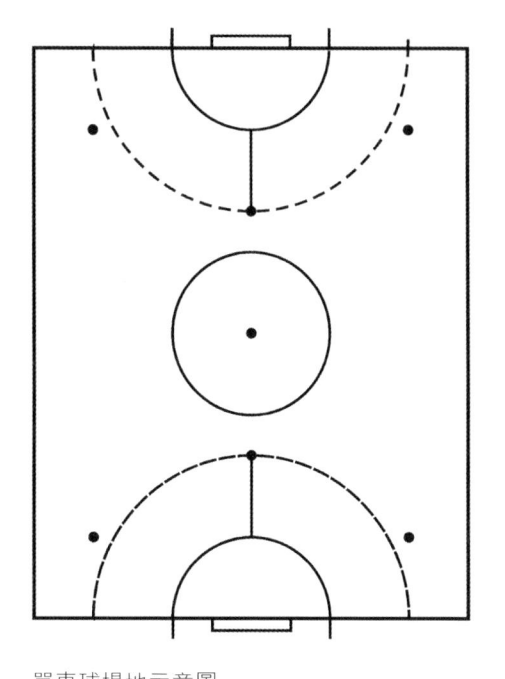

單車球場地示意圖
（香港室內單車網站提供）

18　單車球賽制是單循環賽，是指所有參加比賽的隊均能相遇一次，最後按各隊在全部比賽中的積分、得失分率排列名次。

單車球隊成績斐然

　　單車球在香港發展多年，成績算是不俗。香港曾在 1993 年舉辦過一次單車球世界錦標賽，當時的氣氛熱烈。2009 年東亞運動會也有單車球項目，亦很受歡迎。鄭富慈自豪地表示：「香港單車球在亞洲的水平非常高，僅次於日本排行第二，就算在世界舞台，香港隊的表現也不俗。」他曾於 1990 年帶隊在出戰荷蘭世界室內單車球錦標賽成功奪得 B 組第三名的佳績，這是港隊史上最高成績。雖然後來的港隊成員也曾衝擊至第三名，但卻始終未能更進一步，這也側面印證了外國單車球選手的水平之高，而小眾項目在配套落後的情況下仍能奪取佳績實屬難得。

2013 年單車球世界盃賽事中，香港隊代表麥詠新（左）與徐振濤（中）與世界冠軍瑞士隊對壘情景。（香港室內單車網站提供）

2.4

90 年代

1997 年健牌環中自行車大賽香港站在元朗工業邨起步時的情況。（政府新聞處提供）

「亞洲車神」—— 黃金寶

　　黃金寶是 90 年代香港單車壇的代表人物，曾獲前國家主席胡錦濤稱讚：「你為香港、為國家爭得了榮譽，你是比黃金還珍貴的寶貝！」黃金寶確實是香港之光，他的名字家傳戶曉，是香港運動員的一個象徵。

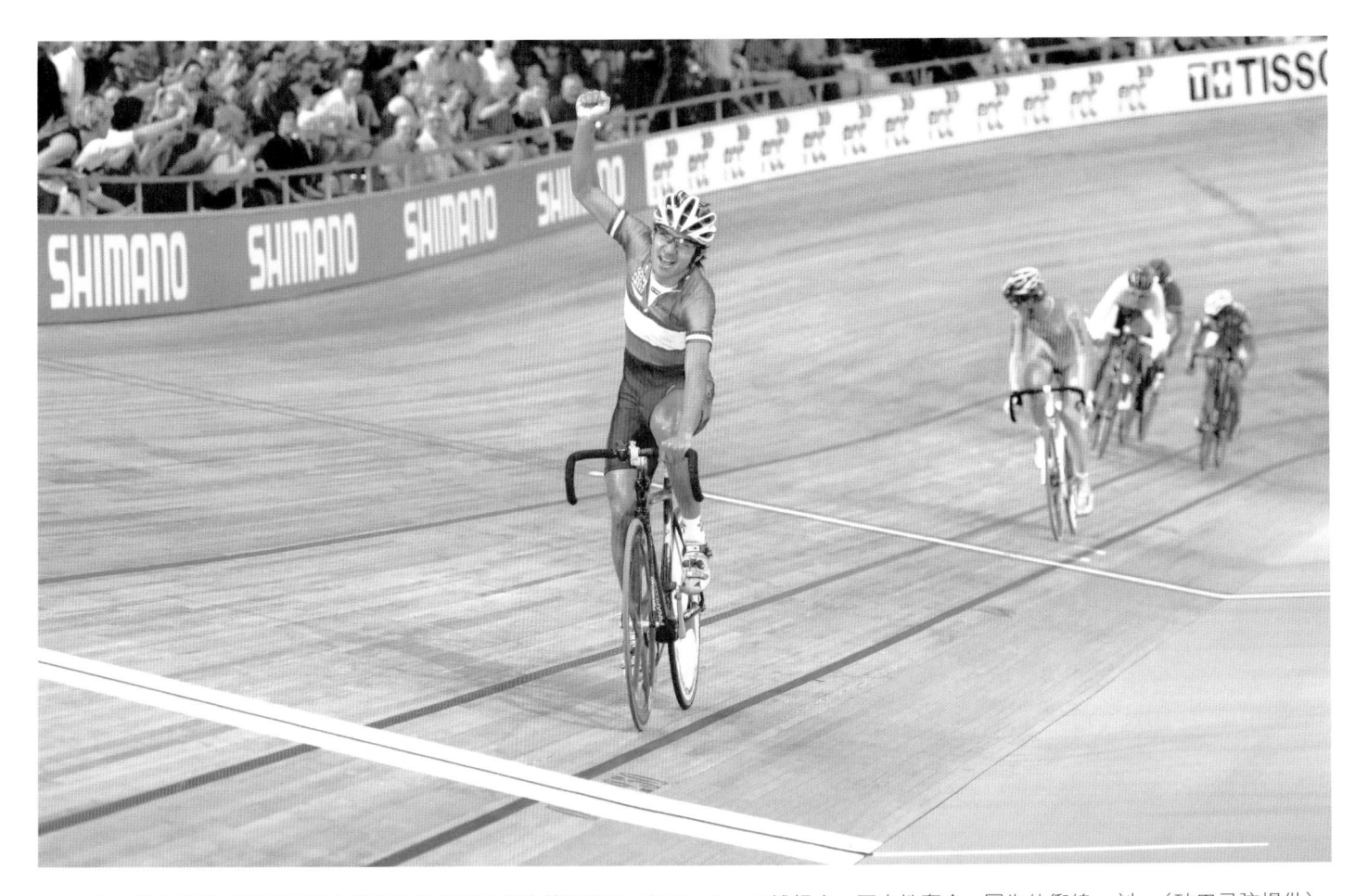

2007 年，黃金寶於西班牙馬略卡舉行的世界場地單車錦標賽男子場地 15 公里捕捉賽，歷史性奪金，圖為他衝線一刻。（砂田弓弦提供）

黃金寶曾勇奪多項大型國際賽事獎項，詳列如下：

- 1991 年亞洲青少年錦標賽（中國）男子公路個人賽金牌
- 1996 年國際單車環台賽總冠軍
- 1996 年第一屆環南中國海單車賽總冠軍
- 1997 年第八屆全國運動會（上海）男子公路個人賽金牌
- 1997 年環菲律賓多日賽總冠軍
- 1998 年十三屆亞洲運動會（泰國曼谷）男子公路個人賽金牌
- 2000 年環蘭卡威單車多日賽（UCI 2.4 級別）分站冠軍
- 2001 年第九屆全國運動會（廣東）男子公路個人賽金牌
- 2002 年環青海湖單車多日賽（UCI 2.5 級別）分站冠軍
- 2003 年 40th GP Kanton Aargau/Gippingen（UCI 1.1 級別）冠軍
- 2004 年環北海道單車多日賽（UCI 2.5 級別）分站冠軍
- 2006 年第十五屆亞洲運動會（卡塔爾多哈）男子公路個人賽金牌
- 2007 年世界場地單車錦標賽（西班牙馬略卡）男子場地 15 公里捕捉賽金牌
- 2009 年第十一屆全國運動會（山東）男子公路個人賽金牌
- 2010 年第十六屆亞洲運動會（中國廣州）男子公路個人賽金牌

2006 年黃金寶與時任國家主席胡錦濤握手情景。（政府新聞網提供）

車神是如何育成的？

　　談到與單車的淵源，黃金寶笑着說自己年幼活潑頑皮，受家人的感染開始接觸單車。起初單純覺得開心，當時並無太多娛樂，只要騎單車就能樂上一整天。黃金寶家中七兄弟姐妹，只有他無所事事，笑稱自己是「街童」、「不是讀書的材料」。中學輟學後，他接觸了單車運動，發現原來單車可以是很個人化的運動，能騎車到不同地方。回憶當時尚未有馬鞍山新市鎮，黃金寶只能經亞公角的沙石路踩入馬鞍山到烏溪沙。

　　在一眾單車同好中，有人提議參加香港單車聯會的比賽，這便成為 17 歲的黃金寶投入單車比賽的重要契機——他首次參加的是個人計時賽。比賽前，他以為自己可以輕易獲勝，但最終慘敗。這次經歷對黃金寶而言猶如醍醐灌頂，他驚覺運動員耐心刻苦。經過自省，黃金寶再次投入單車運動的訓練及比賽。他在公開比賽的第一個獎項是在 1990 年單車聯會的繞圈賽，獲得第五名，自此嶄露頭角。

　　這次比賽使黃金寶獲邀參加港隊訓練。他說自己當時在港隊成員中，屬於非常年輕的一員。黃金寶於 1991 年開始代表香港參與外地比賽，他在次年的環台單車賽獲冠，接着在北京舉行的亞洲青少年錦標賽又摘下冠軍！這是歷史上香港第一個青年運動員在亞錦賽奪冠。黃金寶說當時

童年時的黃金寶（馬鞍山民康促進會存照）

1990 年黃金寶剛接觸單車運動。（馬鞍山民康促進會存照）

回港有記者問他的目標時，他說：「成人賽的亞洲冠軍」。

1991 年黃金寶歷史性奪男子亞洲青年單車賽冠軍。（馬鞍山民康促進會存照）

1992 年環台賽　黃金寶奪冠

　　前港隊代表郭耀忠指，1992 年國際自由車環台邀請賽初次舉辦甚具規模，邀請了不少著名職業單車手參加，吸引了紐西蘭、日本、韓國、哈薩克等強隊，而香港單車隊從未贏得這項賽事，理所當然會被看低幾線。這次是郭耀忠與黃金寶第二年參賽，其中一個賽段是在高雄市進行繞圈賽，賽前根本沒有人想過港隊會勝出。最終各個強隊都大跌眼鏡，黃金寶成功突擊並贏得該賽段冠軍，這是歷史性的一刻。

運動生涯遇低潮，轉行賣音響

令人意想不到的是，1992 年西班牙巴塞隆拿奧運會，使黃金寶的運動生涯跌到低谷。管理層與運動員之間出現矛盾，執行上亦產生很多問題，令他感到灰心。當時他對於程序及手續問題沒有太多深思熟慮，就告訴教練自己不想再參加比賽，接住就去了加拿大。剛抵達加拿大時，便收到香港運動員在法國集訓中打架的消息。單車聯會指他「擅自離隊」而要對他進行處分，當時他感到心灰意冷，便萌生退意，離開單車隊。

現在很多人提起黃金寶都記得他曾是賣音響的。黃金寶解釋，在經歷離隊後，他曾打算移民。他知道需要學習一門手藝，便報讀了一間職業學校，在鴨寮街的電子音響店兼職修理電子器材，這狀況持續了約半年。期間有單車聯會的成員特意到店內遊說黃金寶重回港隊，遊說過程持續了兩個月，但這時他信心全失，亦沒有興趣，故未有答應。黃金寶憶述，朋友江祖蔭覺得他離隊很可惜，所以鼓勵他平日騎車，而且每日晨早準時樓下守候，接送自己到訓練場。就是這樣，黃金寶慢慢開始重返單車之上。

摘錄自 1994 年 5 月 15 日《星期日快報》黃金寶東山復出的報導。
（馬鞍山民康促進會存照）

東山復出奪佳績，轉戰場地踏彩虹

除了朋友打動之外，黃金寶考慮重回港隊的另一原因就是沈金康教練。經過他的鼓勵後，黃金寶重燃壯志並把目標放在 1994 年的廣島亞運會，取得第四名的佳績惹起社會轟動。黃金寶在機場接受訪問，他雄心壯志拋出了一句：希望在下一屆亞運拿冠軍。接受教練三年的地獄式訓練，黃金寶終在 1997 年回歸之際參加了全運會，奪得香港歷史上第一面金牌，且在 1998 年的曼谷

亞運再奪一金。

黃金寶在各大小的單車公路賽事所向披靡，亦被亞洲單車迷冠以「亞洲之虎」的稱號。2007年，黃金寶又贏得世界場地單車錦標賽。其實早在2002年，黃金寶已開始對轉型有所準備，思考如何可以再上一層樓，如何為香港的單車運動發展出一分力。單車隊內部指出三個方向：一是做職業車手，參加商業性質的賽事；二是代表香港，繼續衝擊世界公路錦標賽或公路賽；三是轉型參加場地賽。

歐洲的職業賽需要一定的經濟支持，而香港車手的體格難及外國車手；如果以中國香港單車隊的身份參加國家級比賽，將會得到政府和團隊的支持。在權衡之下，他毅然放棄了加入職業隊的想法，並訂立了新的目標──從場地單車賽出發。黃金寶坦言當時轉換賽道令港隊的訓練重心轉移，香港的單車運動開始向場地發展。因為資源有限，所以其他運動員的訓練需要配合及穿插在黃金寶的訓練間，整支單車隊亦投入了新的訓練模式，而且所有公路單車運動員亦重新發掘優勢。

命運自有安排，1992年黃金寶在巴塞隆拿奧運會前止步，事隔15年，他卻在西班牙的世界場地單車錦標賽奪得「彩虹戰衣」[19]，成為香港

歷史上首位單車世界冠軍。黃金寶自豪的說：「我終於有所突破，成為世界冠軍對自己的付出有所交待！」

1997年歷史性全運會黃金寶首名衝線一刻。
（馬鞍山民康促進會存照）

1998年黃金寶曼谷亞運會歷史性奪金衝線一刻。
（馬鞍山民康促進會存照）

19 彩虹戰衣（Rainbow Jersey）是單車競技界中世界冠軍穿着的獨特運動服。彩虹戰衣底色是白色，於胸口處有國際單車總會（UCI）標誌和五種顏色的條紋，從最上起是藍、紅、黑、黃和綠。

勸勉年青人要敢於追夢

　　黃金寶的運動生涯橫跨三個世代，每個單車比賽項目他都曾得過獎項，但是唯一令他感到遺憾的是未能拿到奧運獎牌。本來，他的目標定在衝擊 2008 年北京奧運，當時雖然條件齊備，但卻欠缺經驗，留下遺憾。黃金寶笑稱自己與奧運是「相逢恨晚」，因為「奧運是代表中國香港出戰」。2012 年倫敦奧運，黃金寶再度與奧運獎牌擦身而過，他只能在公路賽完賽，不過這也算是圓了他參加公路賽的心願。

身披彩虹手執世界冠軍回港會見傳媒的黃金寶。（南華早報提供）

　　認識黃金寶的人，無論是前輩或後輩都對他讚不絕口。但對新一輩的運動員，他卻不用前輩的口吻，黃金寶勸勉年輕一代要「大膽定下目標，付諸實行」，他又笑稱「奧運夢發得太遲，否則可能會有更好的成就」。中國人都有謙虛務實的優良傳統，黃

金寶補充道:「年青人不可因天份或媒體的吹捧而迷失方向,應懷着謹慎謙卑的心,認識自己長處,堅持不懈的精神,才能邁向成功。」

黃金寶又指,香港運動員表現出色,為年青人樹立了良好榜樣,社會的開放氛圍,讓新一代敢於追夢。另外,黃金寶認為香港的教育制度着重「兩文三語」,運動員利用語言優勢吸收更多知識,有助提高技術。教練亦自我提升,豐富相關知識,工作較以往更嚴謹。在運動員與教練兩者努力的相輔相成下,香港運動員的成績愈來愈好。

單車悟出人生觀

黃金寶征戰賽場二十餘年,「堅毅、勤於鍛鍊、有修養」是他的座右銘。他表示:「有一段時間將『比賽』當成了一種『責任』、一份『工作』,要達到一定的目標或業績,而不是單純視作愛好或興趣。」

「作為運動員,有些比賽的經歷能為自己帶來思想上的震撼,繼而對人生會有所啟發」,黃金寶語重心長地說。黃金寶憶述參加第一場比賽是 15 公里個人計時賽,比賽規定選手相隔一分鐘出發。開始時黃金寶很興奮,經過一輪追逐,開始超越前面一位車手,他轉身驕傲地跟那位車手說:「拜拜!」。沒過多久,他就被那位車手反超越了,更慢慢被拋離。這次比賽讓黃金寶領

悟到,保持謙卑和堅持的重要。正是因為這種堅毅的體育精神,令黃金寶渡過運動生涯低潮。他說在鴨寮街當兼職賣音響的時候,已在不斷思考未來的方向。在復操後,他每天都跟自己說「每天都當作是自己最後一次碰單車。」他更向自己說:「除非是發生意外,否則不要再讓自己感到後悔。」亦因為他的一直堅持,漸見佳績。

1998 年,時任特首董建華(左)頒授勳章予黃金寶(右),亦是首位單車運動員獲勳。(馬鞍山民康促進會存照)

寓訓練於娛樂 —— 何兆麟

- 1999 年第十九屆亞洲錦標賽（日本）男子場地麥迪遜賽銅牌
- 2000 年第五屆環南中國海單車多日賽總亞軍
- 2000 年第五屆環南中國海單車多日賽分站冠軍
- 2001 年第二十一屆亞洲錦標賽（台灣地區）男子場地麥迪遜賽銅牌
- 2001 年第九屆全國運動會（廣東）男子場地記分賽金牌
- 2002 年第十四屆亞洲運動會（南韓釜山）男子場地麥迪遜賽銅牌

2000 年，第五屆環南中國海單車多日賽，何兆麟身穿黃色戰衣。（馬鞍山民康促進會存照）

巧遇伯樂全心投入訓練

　　香港單車運動員何兆麟，小時候居於新界村屋，由於當時交通網絡尚未完善，在小學五年級至中學時期，他都是騎單車上學，這比起乘巴士更快捷，所以單車就成為他的主要代步工具。後來，何兆麟參加了本地單車比賽，取得了優異成績，令他更有信心投入單車運動。

　　直至有一天，他在單車店看到了比賽的單張，毅然填表小試牛刀。這個嘗試讓他的人生從此改變。1993 至 1994 年，香港不太流行騎單車，而單車比賽又是以個人項目為主。在參加人數不多的情況下，何兆麟首次出戰山地單車賽，便在新秀組比賽奪得獎項。當時比賽裁判余家樂留意到何兆麟的表現，認為他具有成為單車運動員的潛質，便邀請他加入港隊青年軍訓練。

樂趣戰勝艱苦日子

　　何兆麟在 1997 年進入香港體育學院（簡稱體院）接受正式訓練，不過每次訓練都要舟車勞頓。當時他在天水圍上學，下課後要花 1.5 小時乘車到位於火炭的體院。到達時已是五點了，訓練到七時後，加上晚飯時間，回家時就已經十時。日復日、年復年，何兆麟由學校到體院，再由體院回到家中，每日「三點一線」。何兆麟笑稱交通耗

1999 年在日本舉行的第十九屆亞洲錦標賽，何兆麟（右）伙拍黃金寶（左）在男子場地麥迪遜賽勇奪銅牌。
（南華早報提供）

時之長比訓練更令人吃不消，也許喜愛的運動所帶來的樂趣早已蓋過所有痛苦。

　　縱然成為「體院人」，何兆麟表示絕大部份隊員都是兼職為主：「那年代只有黃金寶屬於全職車手，我和其他隊員都是一邊讀書一邊練車。」何兆麟在 16 歲時參加了全國青年賽及亞洲賽，

1997 年 17 歲之時，他便正式轉為全職單車運動員，跟隨沈金康教練訓練，因此水平得以顯着提升。

資源匱乏，以績換酬

提到資源，何兆麟表示：「支援金額實在不多，很多時報名費只會有限度資助，有時還要自資全費。若到外地作賽，機票亦只有半額津貼。因此，無論精神、時間和金錢，皆有一定程度的付出。」他指當時青年軍只有六個左右，其中一個原因是器材價錢不菲，比賽級別單車動輒要過萬港元。在當時的社會環境下，不是所有家長都願意把資源投放到子女的體育發展當中。可幸的是，何兆麟的父母給予無限支持，令他全身投入訓練和比賽，為港隊爭取好成績。日子有功，何兆麟 18 歲在亞洲錦標賽取得銅牌，成績也足以申請較大額的津貼（約為每年 70,000 港元），這個金額並不算多，但對於運動員來說確有鼓舞作用，證明他們的付出獲得外界認同。

毅然退役開啟新章

長期接受高強度及重覆性訓練，難免令人感到沉悶，加上何兆麟在爭取數項 2004 年奧運資格賽的發揮未如理想，所以在 2003 年便決定退下來，嘗試向其他目標發展。他重拾學業，考取證書，轉型成為私人單車教練，開辦「香港單車學院」、涉足越野車露營生意，於 2021 年更在「單車駅」內開設實體店 [20]。

許多人以為一個成功運動員，總能輕鬆地把多年來累積的實戰經驗，傳授給下一代。何兆麟並不認同：「個人表現與培育他人，實是兩碼子的事。如何把自己的經驗系統化，讓學生掌握，這絕非易事。」何兆麟期望透過單車訓練提高學員的抗壓能力，當然，身為教練亦希望能培養學生代表香港隊出賽。

除了培訓新血，何兆麟在將軍澳的「單車駅」內駐場，亦是從另一個途徑推動單車文化。這個決定頗為前瞻，造福後人。他指：「單車運動普及對教練人數或周邊產業的需求有所增加。有了穩定的工作機會，自然令一眾現役單車運動員可全心全意為港隊爭取佳績。當運動員有成績，自然有更多人留意這項運動，逐漸形成良性循環」。

何兆麟勉勵現役單車運動員，他希望小師弟小師妹可保持專注力，抵抗誘惑，爭取佳績。何兆麟現時最大的心願是學界能舉辦單車比賽，他相信會對香港單車運動整體發展有莫大幫助。

20 「單車駅」為景林商場以單車主題翻新而成，位於將軍澳。

室內花式單車先驅 —— 余心怡

　　余心怡是香港室內花式單車運動員，十多年來在香港舉行的
公開賽中奪獎無數。

- 2000-2008 年連續七屆亞洲室內單車錦標賽男子單人花式單車金牌
- 2009 年世界室內單車錦標賽（葡萄牙）男子單人花式單車銅牌
- 2009 年第五屆東亞運動會（香港）男子花式單車雙人室內花式單車金牌
- 2009 年第五屆東亞運動會（香港）男子花式單車單人室內花式單車銀牌

余心怡在 2009 年香港東亞運動會奪金後與
隊友擁抱慶祝。（南華早報提供）

無心插柳成為花式單車運動員

余心怡從六歲起便開始騎單車，他指當時南華會開辦單車興趣班，起初只有哥哥及姐姐參加，及後自己也對這運動感到興趣，便全心投入其中。

1989年，有歐洲的教練來港分享技術，余心怡被他華麗的動作和高超的技術所吸引，又碰巧上一代的花式單車運動員退下火線，對他來說可謂一個機遇。從此余心怡開始了花式單車運動員生涯。

「台上一分鐘，台下十年功」，用來形容花式單車運動員的訓練十分貼切。余心怡憶述：「當其時訓練環境不同，是在室外進行，石屎地凹凸不平，很容易受傷，客觀環境不太理想。」花式單車運動有點像體操，講究四肢平衡。剛開始時余心怡經常失手，成功的動作背後或許已經歷百次失敗。

余心怡憑着這份信心和堅持，造就了在花式單車事業上的驕人成就。

余心怡（上）與兄長余學而（下）及姊姊余樂之（後）從小時候已是花式高手。
（馬鞍山民康促進會存照）

鍛鍊自己、面對世界

余心怡單車生涯的轉捩點是1993年，這是香港第一次舉辦世界賽。當時他投入花式單車項目不過三四年，對比起其他豐富經驗的選手，余心怡是遠遠不及，但喜愛競爭的性格激發起他的鬥志。

1997年余心怡與哥哥到瑞士參加雙人賽，走過世界舞台後，他才知道世界之廣，對手實力之強。余心怡指當時互聯網尚未普及，對手的新動作只能透過在比賽現場看見。首次出外比賽，余

心怡拍了許多錄影帶，爾後每次參加世界賽都會拍下比賽過程，今日還有珍藏着這些錄影帶。透過錄影帶可以看到外國頂尖單車手的精湛技術，並將這些技術為己所用。而這些珍貴的紀錄，對花式單車隊的發展非常管用。

　　千禧年初期，香港花式單車隊尚未有足夠實力與世界列強爭一日之長短，本地代表運動員視比賽為累積經驗的過程。余心怡唏噓指出，自己一路走來其實相當吃力，並無藍本參考，只有口耳相傳，學習了前輩留下來的動作。隨後的日子就如開荒牛一樣不斷研發新動作，以取得新突破。他曾走了不少冤枉路，空練了一堆奇怪的動作，在正式比賽時卻用不着，對成績也沒有實際幫助。余心怡笑言，每逢出外比賽，香港隊都很受觀眾歡迎。全因這些新穎動作相當具娛樂性，亦讓為港隊贏得友誼，不少海外參賽者會主動交往，甚至傳授技術，令港隊競技性得以提升。他也積極地把花式單車技術分享給亞洲國家及地區，藉以進一步推廣此項目。

圖為香港品牌的花式單車
（馬鞍山民康促進會存照）

花式單車的獨特之處

　　花式單車與一般大眾所認知的單車有何不同？成秀萍解釋指：「花式單車與公路單車最大的分別就是單車的手把方向朝上，而且沒有剎車掣，單車齒輪比是一比一，車形方面則與場地單車類近。」他指出，現時香港的花式單車一般都是從海外如德國、瑞士、捷克等國家進口，也有些是從台灣地區進口。價錢方面，歐洲出產的單車索價約 30,000 港元一架，而捷克的則相對中價，約 20,000 港元一架；台灣地區出產的則相對便宜，只需約 10,000 港元即可。花式單車的學習難度上與一般的單車訓練無異，十分講求平衡感。

生涯登上高峰後急流勇退

　　余心怡運動生涯之中，最高峰的時刻，就是 2009 年世界室內單車錦標賽銅牌，這是首次有亞洲人站上頒獎台的歷史時刻。

　　一直以來，余心怡與王衡鏘分別為港澳兩地的頂尖花式單車手，兩人經常同場較量，是賽場上的老對手。世界賽上，雙方都是場上鮮有的亞洲人，因此彼此都會在心中默默地為對方打氣。正如 2009 年世錦賽，余心怡及王衡鏘先後於初賽取過最高分，雙方雀躍得相擁祝賀獲得決賽資格。這份跨地域的情誼，闡明敵友非處於對立面。

　　世錦賽獲得獎牌後，余心怡結束了運動員生涯退下火線。

80 年代由國際單車聯會及德國室內單車委員會出版的《適合花式單車初學者的操作示例》文件。（馬鞍山民康促進會藏）

2009 年余心怡（下）伙拍盧廷軒（上）出戰第五屆香港東亞運動會男子花式單車雙人室內花式單車情景。（政府新聞處圖片）

種子苗壯長大需要沃土

　　當時香港運動員資助不多，生活問題始終都要面對。回想起來，多年來為運動所付出的，比如器材、食宿、比賽費用等等，累計達七位數字。不少人都說過，在香港當運動員，付出與收穫不成正比。余心怡就憑着這份傻勁，兼帶着熱誠與執着走過整個運動生涯。

　　在 2021 年東京奧運中，香港隊於多個項目都取得好成績，身為前運動員的余心怡深感欣慰，政府資助運動員的政策引起他的反思：「一直以來運動員要取得資助，大前提就是要交出成績。換句話說，大家要在零資助下取得突破才有資格申請。情況就如把種子放進沙漠，沒養分、不澆水、懶打理，但又期望着種子會發芽再成長。與體育發達國家相比實在貽笑大方。倒不如作多方面支援，好好地培育種子，總比等待奇蹟來得更實在。」經過東京奧運會香港運動員取得的成功，余心怡相信絕大部份市民皆會樂見社會資源投放於體育發展當中。

2.5
千禧年代

2000 年，香港單車隊於沙田體育學院單車場拍攝全體照（馬鞍山民康促進會存照）

我選擇單車，單車也選擇了我 —— 張敬煒

- 2006 年多哈亞洲運動會男子場地 40 公里記分賽金牌
- 2008 年環滬港單車多日賽（UCI 2.2 級別）分站冠軍
- 2010 年廣州亞洲運動會男子場地團體追逐賽銀牌
- 2013 年環沖繩島單車賽（UCI 1.2 級別）季軍

2006 年張敬煒在卡塔爾多哈舉行的第十五屆亞洲運動會男子場地 40 公里記分賽奪金一刻。（南華早報提供）

2000 年代的香港單車運動好手中，張敬煒的戰績可謂無人不曉。被問到當初為何選擇了騎單車？張敬煒指，當時很多小朋友都喜歡騎單車，自己幼年時住在青衣，樓下有一個大平台和朋友一起騎單車。猶記得當年有一齣電視劇以單車為主題，劇內的主角入型入格，自此他就被單車深深地吸引了。張敬煒指，本來打算十三歲開始學單車，但是媽媽建議他去參加三項鐵人，最後可惜只能在室內騎單車機，一直沒有機會到公路嘗試。到了十五、六歲，偶然在體育學院發現了「明日之星計劃」，便開始了他的單車運動員生涯。

有家人的全力支持，張敬煒加入單車隊可以說是無後顧之憂。張敬煒自言不是讀書的料子，但對單車就十分有興趣。當時其他同學努力準備會考，他卻埋頭苦練單車。暑假亦堅持每天不停操練，甚至不小心跌斷了手臂，需要打着石膏回校。他坦言自己堅持下去，除了信念，還有賴一眾同期進入「明日之星」的好朋友：賴藹欣、林啟俊和郭灝霆等。每次大伙兒興高采烈地訓練，任何辛苦都拋諸腦後。

單車隊經歷了刻苦練習，運動員在精神上和體力上都承受巨大壓力：昆明集訓往往一去就是大半年，大家冒着嚴寒堅毅前進，如在青海湖比賽上忍受冰雹，無論在訓練或比賽中「炒車」，只要無大礙，就要爬起來繼續前進。運動員不屈不撓的精神，就是這樣磨練出來的。所有努力都是

2002 年本地單車賽事，張敬煒（右）與施啟林（左）、林啟俊（左二）及翁葦樂（左三）於賽後留影。（馬鞍山民康促進會存照）

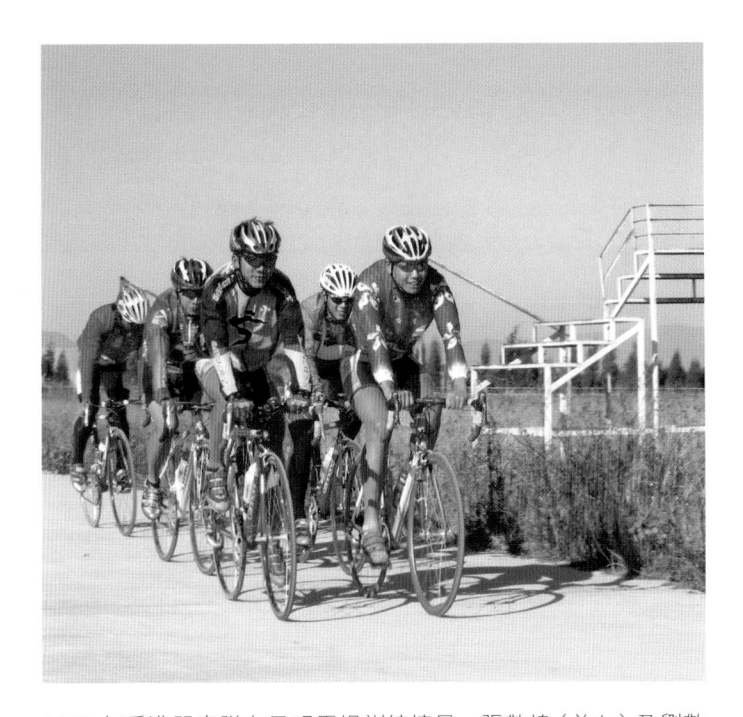

2002 年香港單車隊在昆明馬場訓練情景，張敬煒（前左）及劉敬宇（前右）在前方領騎訓練。（馬鞍山民康促進會存照）

為下一場比賽做好準備，當然箇中的艱辛，只有運動員自己知道。

到底是甚麼原因推動年紀小小的張敬煒離鄉別井，持之以恆到外地訓練？張敬煒指那是因為自己一直堅持着「我選擇單車，單車也選擇了我」的信念，訓練過程固然艱辛，但自己從未想過放棄，反而是懷着「可以成就更高」的夢想。

回想起當全職運動員時期，張敬煒笑言自己一直都備受幸運之神眷顧，青年的時候在亞洲錦標賽獲獎，成年後參加十九歲組的世界盃得到第四名，所以一直得到體院的資助。

2006 年多哈亞運揚威

張敬煒說自己起初只是興趣使然而投入單車運動，並無長遠打算。不過，第一次出賽參加昆明大型國際賽比賽慘敗，令他明白自己的實力與奪標仍有一段距離。張敬煒見到師兄黃金寶、何兆麟在 2002 年釜山亞運會奪得獎牌，更激勵自己要加倍努力。

失敗乃成功之母，張敬煒在 2005 年全運會落敗時，曾一度質疑自己的能力，更打算放棄參加比賽。幸好有黃金寶的鼓勵和鞭策，張敬煒視他為良師益友，他指：「黃金寶除了是隊友，更是人生教練。」黃金寶不吝嗇分享比賽經驗，一直支持和鼓勵着張敬煒。張敬煒笑稱以前看得太多武

打電影，經常看到「中國人不是東亞病夫」這句口號，現在沒有戰爭，體育就是代表了一個國家或地區的硬實力。「風之后」李麗珊亦曾說過「香港人一定得，香港運動員唔係垃圾」的名言，令他刻骨銘心。

2005 年全運會之後，張敬煒並沒有放棄單車運動，他以一張「老伯掘鑽石」的圖片為喻：礦工老伯費盡力氣，但仍只差一點點才可以掘出鑽石。倘若他堅持努力，就可奪獎，但半途而廢就一無所有。最終，張敬煒在 2006 年的多哈亞運會上吐氣揚眉，獲得場地記分賽的金牌。他指奪獎似是「發了一場夢」，這個佳績是自己預料不到

2006 年，張敬煒在卡塔爾多哈舉行的第十五屆亞洲運動會男子場地 40 公里記分賽奪金。（南華早報提供）

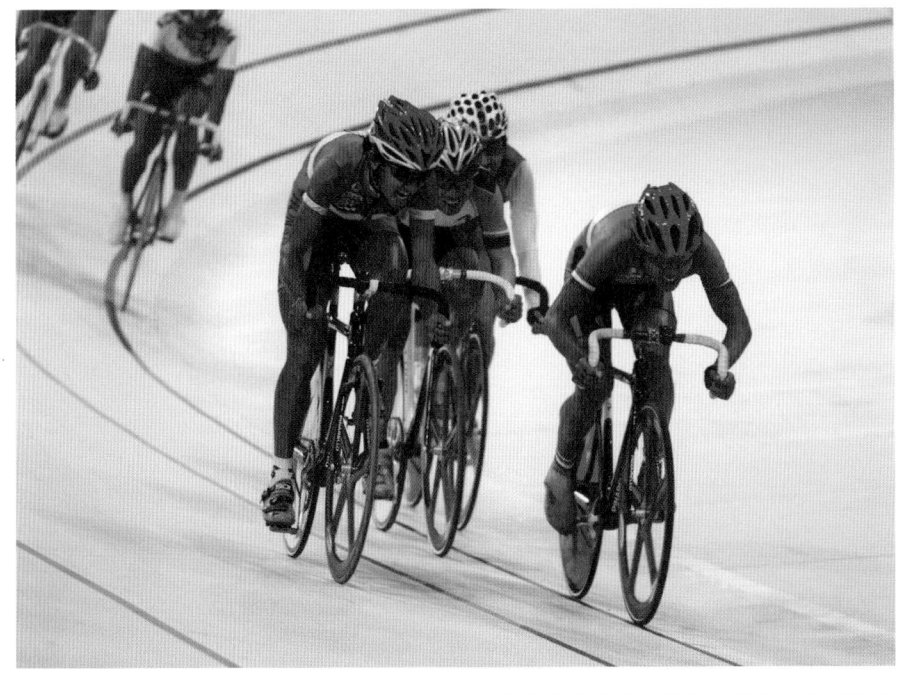

黃金寶在多哈亞運會男子 40 公里場地記分賽上為張敬煒護航，讓道予張敬煒衝刺前的一刻。（馬鞍山民康促進會存照）

的。張敬煒憶述當時比賽的情況：「沈金康教練安排我在比賽中為黃金寶助攻，萬料不到在比賽途中，自己突圍而出。」因此沈教練臨場決定將二人調換位置，由張敬煒全力爭奪獎牌。最終他不負所望，贏得冠軍。

香港單車隊在多哈亞運會中的亮麗佳績，令香港掀起一陣單車熱潮。當下吸引了不少市民參與單車運動，促成政府興建「香港單車館」，為香港單車隊提供國際級的訓練和比賽場地，推動香港單車運動的發展。正所謂「前人種樹，後人乘涼」，沒有張敬煒和隊友們，以及無數前輩們的拼命奮進，相信香港單車也不會有今天的成績。

狹路相逢勇者勝

張敬煒退役後曾在香港單車隊做了四年助理教練，他指做運動員時，已不時擔任後勤支援角色，所以理助教練的工作對他來說難度不大。他憶述在 2007 年準備北京奧運時，沈教練安排自己與黃蘊瑤、郭灝霆等隊員去奧地利參加場地記分賽，自己是團隊的「兼職司機」。他笑說由於教練性質與運動員不同，作為教練，要與運動員保持適當距離。

「狹路相逢勇者勝」是黃金寶的名言。張敬煒指，在比賽時大家拼到筋疲力盡的時候，若有人仍有能力突圍而出，他最後一定會贏得比賽。然而由於現在生活條件比以前好，很多青少年不能堅持。自己在單車隊十九年，見盡幾代單車運動員的起落——只有堅持下來的，才會有成功的機會。

2006 年，張敬煒（右）在卡塔爾多哈舉行的第十五屆亞洲運動會男子場地 40 公里記分賽賽後，與隊友黃金寶（左）慶祝。
（南華早報提供）

熱愛落山單車 —— 崔敬珉

- 2006 年第十二屆亞洲山地車錦標賽男子落山賽金牌
- 2006 年香港傑出運動員獎
- 2007 年第十三屆亞洲山地車錦標賽男子落山賽銅牌
- 2008 年第十四屆亞洲山地車錦標賽男子落山賽銅牌

崔敬珉代表香港隊出戰世界賽時的情況。（馬鞍山民康促進會存照）

崔敬珉在成長過程中接觸到落山單車運動，漸漸被這個項目所吸引。友人看見崔敬珉甚有天份，便力邀他參加落山單車比賽。雖然起初只是抱着玩票的心態報名，但當時只有 17 歲的他在首次比賽便贏得新秀組冠軍，他便把精力投放到落山單車項目，從此展開了他的落山單車之旅。

崔敬珉坦言初期並沒有接受系統訓練，所有技巧或知識，全是自己領悟，只是摸着石頭過河。直到有一次在賽場上有機會與前輩交流，他們分享了很多心得，更建議他多看比賽錄像，了解車手的動作及姿勢。久而久之，崔敬珉學會觀察和分析，多方面鑽研並改良技術，為參加國際比賽奠定了扎實的基礎。

崔敬珉談到落山單車最大的吸引力，就是充滿刺激感，在戰術運用及體能上更勝場地單車及公路單車。每場落山單車比賽大約只有約三分鐘，需要從山頂直衝到山底。沿路需高速俯衝之餘，加上九曲十三彎的多變路段，每分每秒都為車手及觀眾帶來刺激。

落山單車的訓練，並非如一般人想像中簡單。要成為出色的落山單車手，平衡力、膽量、體能、瞬間判斷力及對賽道的認知是缺一不可。落山單車手為了有更全面發展，訓練場地不一定全都在山野進行，反而最常需要到健身房，鍛練體能及平衡力，當中包括一系列的彈跳動作，保持反射神經的靈敏度及提升操控的穩定性。有

時候又會與公路運動員到公路進行集訓，藉以提高集中力及耐力，另外還要調較精神狀態。看似只是短短的數分鐘賽程，但想要成為出色的落山單車手，背後所花費的功夫和所付出時間是無法估計。

速記之重要

落山單車成績是以毫秒決勝，只要走錯一步都可以直接影響跑畢整個路段的時間，因此，專業車手需要強大記憶力，短時間內把賽道上的每個關鍵處都牢記在腦中。崔敬珉指，專業的車手們初試賽道需將急彎、直路及大石等重點記住，隨即在腦海裏規劃出最快的走線，以便比賽時能讓身體瞬間作出反應。由於落山賽事相當緊湊，難度關卡是一個接一個，並且每個關卡之間可能只有幾秒，不會有太多時間讓車手思考，車手只能預早規劃路線。

堅毅刻苦、從不放棄

「回想起當初接觸落山單車時，因為技術不足導致經常受傷，家人每次看見都總是感到無奈又痛心。還記得有一次，自己忘了戴頭盔去訓練，一不留神出意外，頭部直接撞到地面上，面部嚴重受傷，更短暫失憶了八小時。不過休養了一段

落山單車運動員要在崎嶇不平的路段俯衝而下。
（馬鞍山民康促進會存照）

2006 年，崔敬珉勇奪第十二屆亞洲山地車錦標賽男子落山賽金牌。（馬鞍山民康促進會存照）

時間後，很快便重新投入訓練，也忘了痛楚，繼續為比賽作準備。」崔敬珉指家人並不了解這項運動，但他仍堅持下去。

2006 年，24 歲的崔敬珉在第十二屆亞洲山地車錦標賽男子落山賽勇奪金牌，也在翌年的亞洲山地車錦標賽男子落山賽中取得銅牌。當年被喻為「落山單車的明日之星」，獲頒 2006 年香港傑出運動員獎，崔敬珉付出的血汗終有所獲。

雖然通過獲獎能證明崔敬珉的努力，但想要再向上突破之餘，也要顧及現實需要。當年在比賽中取得亞洲錦標賽前八名便可以得到體育學院

的資助，崔敬珉可以斷斷續續地申請資助。當年的資助金額不如現在，因此崔敬珉需兼職打工幫補。幸得飛球單車有限公司贊助，為他安排工作崗位，生活才得以穩定下來，崔敬珉得以繼續追尋夢想。

崔敬珉如今唯一的遺憾，是香港落山單車威勢不再。香港的落山單車水平在亞洲的排名曾經是前五名，但時至今天已跌出十大，其中一個原因是缺乏新血加入。崔敬珉期望未來可重振香港落山單車的輝煌。

公路車手與「天」為敵 —— 鄧宏業

- 2006 年環南中國海單車多日賽
 （UCI 2.2 級別）總亞軍
- 2007 年環南中國海單車多日賽
 （UCI 2.2 級別）總冠軍
- 2007 年環南中國海單車多日賽
 （UCI 2.2 級別）分站冠軍
- 2008 年環南中國海單車多日賽
 （UCI 2.2 級別）分站冠軍
- 2009 年香港第五屆東亞運動會
 男子公路個人賽金牌
- 2009 年香港第五屆東亞運動會
 男子公路團體計時賽銅牌

出道遇貴人

　　鄧宏業最大的興趣是騎單車，比賽是對自己
的挑戰。鄧宏業在 16 歲時認識黃金寶，知道了很
多有關公路單車的知識，之後便開始接觸公路單
車。他指，當時黃金寶已是非常知名的全職運動
員，他比自己年長十載，是自己的榜樣也是伯樂。

　　投身公路單車運動一、兩年後，鄧宏業仍未
進入香港單車隊，黃金寶窺見鄧宏業的天份，便
為他準備了一系列的訓練計劃。隨後鄧宏業參加

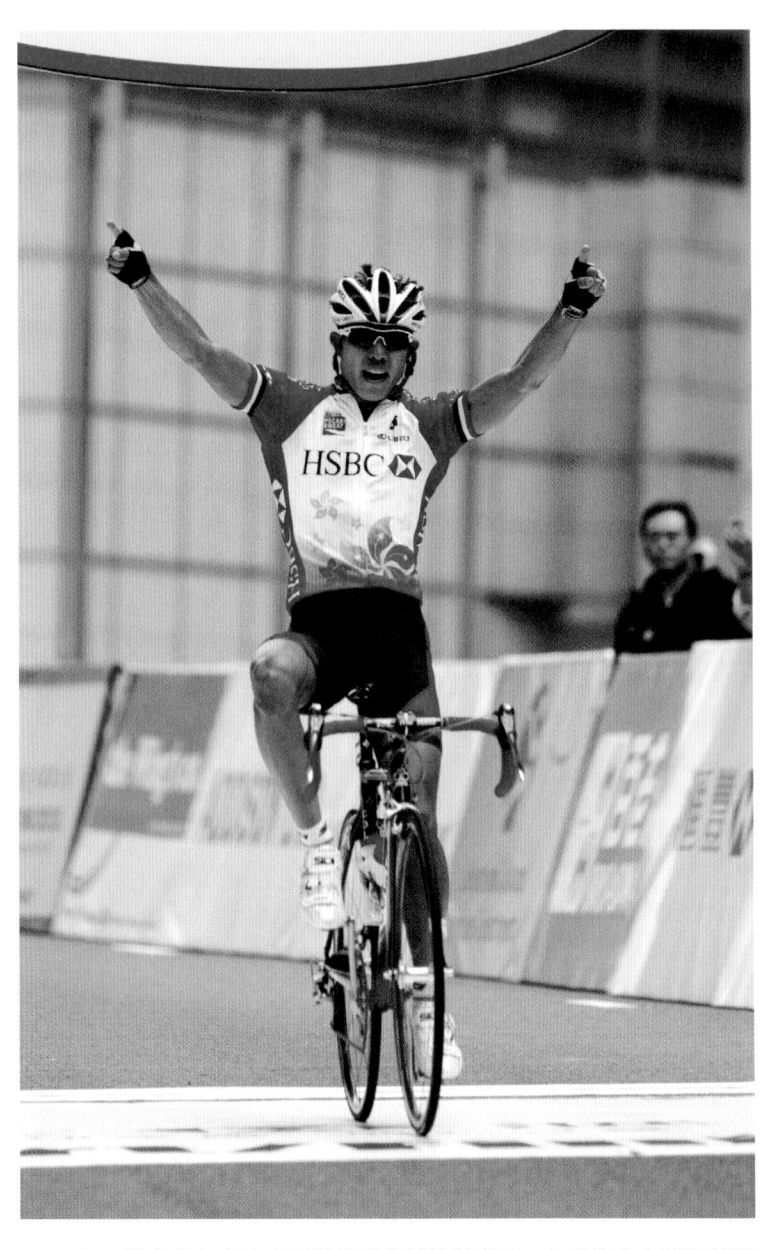

2007 年，鄧宏業在環南中國海單車賽香港站奪冠，終點設在中環滙豐銀
行總行外。（南華早報提供）

一些本地賽，奪得了好成績。到 20 歲左右，黃金寶推薦他去參加環南中國海單車賽，因為賽事相對容易，是對鄧宏業一個試煉的機會。當時那些亞洲巡迴賽只供職業隊伍參加 [21]，黃金寶將鄧宏業引薦給廣東隊，讓他得以出賽。那是鄧宏業首次參加亞洲公路巡迴賽，完成比賽後，黃金寶把他推薦給沈金康教練。往後，鄧宏業就開始成為全職單車運動員。

對於黃金寶，鄧宏業的尊敬之心溢出言外。黃金寶不但是其單車路上的「引路人」，有感他對單車運動的堅持，鄧宏業直表敬佩：「在眾多單車手中，沒有一個能像黃金寶一樣堅持了這麼多年。」

2007 年，在環南中國海單車賽上身穿黃色戰衣的鄧宏業。（馬鞍山民康促進會存照）

21　國際單車聯盟（UCI）規定了公路單車巡迴賽需要需以 UCI 註冊的車隊名義參賽，每場巡迴賽能夠參與的隊伍約 20 支。

三大難忘賽事

在鄧宏業印象中，最辛苦的一次比賽是亞洲區內頂級的巡迴賽之一——環青海湖國際公路自行車賽。青海湖是座落在海拔 3000 米以上的高地平原，亦是全世界最大的淡水湖，單是圍繞青海湖一圈便有 360 多公里[22]，還要途經周邊山脈，因此整場比賽歷時 10 天。鄧宏業表示，在青海湖作賽呼吸困難，而且溫差甚大，到了 3000 米海拔已經跟海平面相差 18 度，而天氣變化亦相當大，當地的太陽紫外線很強，天氣晴朗時曬得手腳發熱、皮膚泛紅。陰天時多雲，氣溫迅速急降；遇上下雨天時，甚至會下冰雹，一日的溫差可以有 20-30 度。此外，十天比賽當中，九天是在山區進行，最長的山路達到 60 公里，連綿不斷的爬升非常辛苦。他憶述：「記得其中一站的賽段，比賽來到山路上一路爬升時感到很熱，要把原本穿着的厚衣服脫掉來散熱，但當到達山頂時卻又下起雪來，氣溫變得非常低。雖然有後備支援的車隊緊隨，但緊接着的是下坡路段，來不及在支援車上取衣物，下坡時我仍穿着短袖車衣，風雪交加令我手腳僵硬，當時的情景至今仍記憶猶新，難以忘懷。」

鄧宏業在惡劣天氣下完成青海湖賽事。
（馬鞍山民康促進會存照）

2009 年香港單車隊成員鄧宏業（中）、楊英瀚（左）及郭灝霆（右），包辦東亞運動會男子個人公路賽金、銀、銅牌。
（南華早報提供）

22 河北省自然資源廳（海洋局）：〈中國最大鹹水湖的兩大奇觀〉，2018年 10 月 24 日。http://zrzy.hebei.gov.cn/heb/gongk/gkml/kjxx/kpyd/201540272372576.html

鄧宏業比賽時的拼勁和堅持，令他在每一場都是全力以赴，做到最好。2017 年，鄧宏業已經轉為業餘車手，參加「騎闖天路」川藏自行車極限賽的內地業餘賽。賽事設在海拔 4000 米的西藏高原，其挑戰不亞於職業賽。鄧宏業賽前沒有看比賽距離和海拔高度，只知道比賽難度甚高，但他認為「無論如何，一生人總要試一試」，這個特別比賽是一種自我挑戰。鄧宏業憶述比賽當日：「在爬升到 4400 多米海拔時，右眼視力出現問題。剛開始時還以為是眼鏡起霧，但當取下眼鏡後，才意識到原來右眼已經看不見東西。」鄧宏業抱着不放棄的心態，認為只要手腳正常，都可以繼續。他希望完成這個比賽後，在人生上有所突破，所以就堅持下去。鄧宏業在比賽中最終奪得第二，對他來說已是非常滿足。

鄧宏業在 2009 年香港東亞運動會奪得金牌，當他看着三面特區區旗歷史性地徐徐升起時，心中感到很特別。「由於東亞運是在自己家門舉辦，未有東亞運前，曾希望在香港舉辦的比賽都能勝出，所以當冠、亞、季都是香港隊包辦時，我更加開心。」鄧宏業說得眉飛色舞。在一場公路比賽，一支車隊想要包辦冠、亞、季已經非常不容易，更何況在香港 —— 那是自己家園舉辦的賽事，意義又添一層。

希望運動員珍惜所有，做到最好

鄧宏業指出，要在香港做一名職業公路單車運動員是不容易的事，這個選擇表示要放棄更多：「但是在國外，就算是一個業餘運動員，他亦可能會受薪，令運動員將單車視為終生職業，退役後亦可以當領隊及教練繼續發揮所長。這是香港做不到的。」

反觀，鄧宏業認為，以「中國香港」的名義參加國家級運動會，近五、六年則相對容易。現時運動員的資源和待遇整體上不斷改善，無論是金錢資助，還是訓練配套都較以往好。「我退役不久後，將軍澳的香港單車館場地才建成，還有香港體育學院也在近幾年改建完成，各方面都變得更好。以往就算我們贏了大型賽事，外界也不知情。相反現時一些本地比賽亦有媒體爭相報道，這反映了大眾對體育運動的支持有提升，這對運動員是有很大的推動力。」鄧宏業認為這是美事：「如果運動員得不到相應的支持，想到退役後的路怎麼走、生活如何過，往往會令他們卻步。但現在的資源和保障都有助現時的運動員更加投入。」

孤身穿梭山野的山地王 —— 陳振興

- 2006 年第十二屆亞洲山地車錦標賽男子越野賽銀牌
- 2007 年第二十七屆亞洲錦標賽（泰國）男子公路個人賽銅牌
- 2009 年第十一屆全國運動會（山東）男子山地越野賽銀牌
- 2009 年第十五屆亞洲山地車錦標賽男子越野賽銀牌
- 2010 年第十六屆亞洲運動會（中國廣州）男子山地越野賽金牌
- 2013 年第十二屆全國運動會（遼寧）男子山地越野賽銅牌
- 2014 年第十七屆亞洲運動會（南韓仁川）男子山地越野賽銀牌

2012 年，陳振興出戰倫敦奧運會時的比賽情景。（南華早報提供）

浙江莫干山的山地單車訓練場（馬鞍山民康促進會存照）

2005 年，陳振興在南京全運會出戰男子山地越野賽，圖為比賽情景。（南華早報提供）

孤獨的運動

在單車運動中，山地車是冷門項目，因為多在山頭狹窄的小路繞道，一般不會出現團隊配合，訓練時會較少與隊友一起，屬於個人項目。陳振興有「山地興」之稱（又稱「山地王」），是香港單車隊山地車運動員。他坦言獨自訓練孤單，但這項運動仍有很多樂趣，在大石間飛過，跳過障礙，可以通過山路連接到另一個山頭，又可以到達平常不會到及的地方，有時還會遇到一些動物撲出，如蛇、野豬、黃麂和松鼠等。不過，每天在荒山野嶺訓練三、四個小時，同一個地方轉來轉去，陳振興偶爾會自我懷疑，這時他會提醒自己的目標是亞運會，在出賽前，他必須努力練習。

訓練起步較同輩遲

年少時，陳振興最初踩一字頭單車以代步為主[23]。中二的時

23　一字頭單車是一般通勤單車的俗稱，也是山地單車的入門版。

候，陳振興看見同學每天騎單車上學，他卻要步行十五分鐘，為了減省腳力，陳振興請求父母給自己買單車代步。他說，當時的單車雖是二手，卻也要數千元，銀碼不小，多番哀求之下父母才鬆口答應。

後來受朋友的影響，陳振興開始接觸山地車，漸漸喜歡這個項目。由於友人加入了香港單車成年隊，自己也加入了港隊成為全職運動員。一般而言，全職運動員在學生階段已經接受訓練，但陳振興的單車訓練生涯從 22 歲才起步。

苦盡甘來，砥礪前行

陳振興在 2010 年取得人生第一面亞運金牌，感到之前萬般的辛苦都是值得。在之前的比賽中，由於不曾得獎，陳振興亦曾懷疑自己的能力，曾想過放棄。幸好，當時有師兄黃金寶鼓勵，陳振興咬緊牙關堅持，配合沈金康教練的指導，最後終奪金牌。

2016 年退役後，陳振興協助培育新一代，現時擔任香港山地車隊教練。他感慨道：「現時的年青運動員害怕挑戰。山地單車運動講求體格的配合，體格魁悟是絕大的優勢。有些運動員雖能滿足體格條件，但欠缺鬥志和決心，難有好成績。在我成長的年代，運動員不斷鞭策自己，不怕失敗。」

陳振興說內地有不少底子好的運動員，競爭激烈，運動員的更迭較快。在他十數年的運動員生涯中，內地運動員已經換了三、四批。有次內地同行對他笑說：「十多年了，你還在玩山地車比賽。」雖然有點尷尬，但也道出了香港山地車手青黃不接的困境。

2008 年，陳振興出戰北京奧運男子山地越野賽。（南華早報提供）

陳振興表示，山地車不是精英項目，在未有成績前，單車是自己付錢買的，後來有成績才能獲得資助。在香港，有許多運動並非精英項目，運動員需自費參加。當初自己比賽也是自費，幸得有家人的支持。「玩山地車初期，父母並不知道我的行蹤，更不知道我玩山地單車的風險。有一次負傷回家，父母終於知道真相，把我痛罵一頓。」陳振興又笑着說，如果受了傷，就會穿着長衫長褲回家。姐姐看見我對山地車運動的投入，一直都很支持我。父母則因為擔心我受傷，曾想過把我的單車扔掉，是姐姐幫忙勸說父母，自己才可以繼續下去。陳振興有感而發地說：「沒有家人的支持，沒有姐姐的支持，也沒有今天的我。」他希望政策上能有所改變，不要因為經費而令好苗子埋沒了。

退役後，陳振興嘗試在本港舉辦過山地車賽事，因為單車總會舉辦的山地車賽事受康文署規範而有所限制，因此他決定嘗試以另一途徑舉辦山地單車賽事，希望惠及本港的單車愛好者。他憶述，那次籌辦賽事是一次難忘的經驗，發覺「原來不少愛好者都希望參加比賽，也只有通過比賽才能發掘一些有潛質的小朋友，接着去培養這些苗子創造好成績，再加以宣傳推廣，推動香港山地單車的發展。」

2005 年，陳振興在南京全運會出戰男子山地越野賽，圖為比賽情景。（南華早報提供）

沉着冷靜的「人肉電腦」—— 郭灝霆

- 2008 年世界盃場地單車賽澳洲墨爾本站男子場地 15 公里捕捉賽金牌
- 2009 年環韓國單車多日賽（UCI 2.2 級別）分站冠軍
- 2009 年香港第五屆東亞運動會男子公路個人賽銅牌
- 2009 年香港第五屆東亞運動會男子公路團體計時賽銅牌
- 2009 年第二十九屆亞洲錦標賽（印尼）男子場地麥迪遜賽金牌
- 2009 年第二十九屆亞洲錦標賽（印尼）男子場地全能賽金牌
- 2010 年世界盃場地單車賽中國北京站男子場地麥迪遜賽金牌
- 2010 年廣州亞洲運動會男子場地團體追逐賽銀牌
- 2011 年世界場地單車錦標賽荷蘭阿珀爾多倫男子場地 15 公里捕捉賽金牌
- 2008、2009、2011、2013 年四屆亞洲錦標賽男子場地麥迪遜賽金牌

2011 年，郭灝霆於世界場地單車錦標賽荷蘭阿珀爾多倫男子場地 15 公里捕捉賽奪金，披上彩虹戰衣。（砂田弓弦提供）

港產世界冠軍成功之源

　　郭灝霆是二千年世代的香港單車選手，是繼黃金寶之後，第二位獲得世界冠軍的香港單車選手。他在退役後，獲選為「2017 年的香港十大傑出青年」，表揚其對社會的貢獻。

　　郭灝霆小時候並不熱衷讀書，且並非運動健將，人生全無方向。13 歲時，他指收到參加「明日之星甄選計劃」，由於當時單車並非主流運動，他抱着嘗試心態，怎料卻接到通知到體院進行選拔。郭灝霆自己也意想不到竟然過關斬將，在沒有無任何運動基礎下，竟入選「青少年訓練隊」，隊友甚至包括：張敬煒、李慧詩、楊英瀚、蔡其皓等人，所有都是「明日之星」。

　　郭灝霆完成會考後轉為全職運動員。雖然他自嘲愚笨，但其單車天賦早被沈教練洞識，加上天資聰穎，在剛轉為全職運動員後，很快就被安排為黃金寶 2008 年北京奧運會的場地比賽陪練。

賽場上的「人肉電腦」

　　郭灝霆被隊友稱為賽場上的「人肉電腦」，這是因為他在混亂的比賽場上精於計算。郭灝霆能在賽場上沉着冷靜，思路清晰，分析對手的表現以作應對。

　　郭灝霆最擅長的是中長距離的場地單車賽[24]，他說：「場地比賽講求速度，賽程一般在一個小時內完成；而公路賽要求耐力，所以訓練一般需要 5 小時以上，最長需要 9 小時。自己比賽成績較好的是在場地賽，但也喜歡公路賽：能到不同地方作賽，欣賞不同的環境，從山區踩出市區，享受比賽結果之餘，也享受着過程。」他直言自己在公路不擅壓彎[25]，而場地比賽正好不需要壓彎技巧，只要圍着賽道一直向前，所以他在場地賽的表現較佳。

2010 年，廣州亞運會場地單車郭灝霆（左）出戰團體追逐賽情景。（南華早報提供）

24　場地單車比賽分兩種，一是短距離比賽，另外一項是中長距離的比賽。

25　壓彎是指在高速過彎時，車手需要將身體重心及單車傾則壓向內彎，是技術表現的一種，若壓彎不佳者將容易出現摔車的情況。

一圓單車「彩虹夢」

　　郭灝霆十多年全職單車運動員生涯，參加過無數比賽，令他最印象深刻是 2011 年世界場地單車錦標賽，那次他贏得了彩虹戰衣。郭灝霆說：「世界冠軍的名銜是跟隨自己一輩子的，亦是自己一直追求的終極目標。」在 2007 年，黃金寶首次代表華人贏了世界冠軍，因此當時亦訂下在退役前完成目標。他將目標寫在白紙上放入信封，擺放在行李箱中，帶着它訓練或比賽，亦不時拿出來提醒自己。郭灝霆為這個目標不斷鍛鍊，最終在四年後得償所願。

2011 年，世界場地單車錦標賽荷蘭阿珀爾多倫男子場地 15 公里捕捉賽，郭灝霆奪冠一刻。（砂田弓弦提供）

失敗過後，重新振作

　　對郭灝霆來說，另一件事最讓他印象深刻的，是在 2009 年的全國運動會。雖然輸了比賽，但經驗終身受用。當時郭灝霆與黃金寶首先出戰場地賽的計分賽，相隔兩天後再參加個人公路賽。郭灝霆對自己參加場地賽非常有把握，此前曾在內地其他比賽中贏過同場的選手，所以他在全運會再次面對往昔的「敗將」，加上伙拍黃金寶，自覺十拿九穩，而輕視了對手。得知落敗的消息後，郭灝霆淚流滿面地完成最後十圈，再回到休息區抱頭痛哭：「四年的準備付諸流水，回想起多年來艱苦訓練，經歷無數受傷，離鄉別井之苦，刹那間百般滋味在心頭。」

　　郭灝霆憶述，縱然當時十分失望，但亦要盡快收拾心情準備兩天後的公路賽。他提到在公路個人賽項目，香港隊不是太有把握，其中一段是爬坡路段，那時候黃金寶的體力亦大不如前，可是神奇的事情發生了，黃金寶最後竟然可以超越領先的兩個選手贏了冠軍，當時是他第三次贏得全運會：「我們一眾師兄弟都很興奮，更令我意想不到的是，阿寶衝線後拉開單車衫，示意裏面縫着一塊號碼布，那塊號碼布竟然是我早兩天參加場地賽的號碼，他的意思是帶着我一起在公路賽把第一奪回，這讓我感動不已。」郭灝霆十分感激黃金寶：「阿寶是一個很好的前輩，他在我身

2007 年場地亞洲盃，黃金寶與郭灝霆奪得男子麥迪遜項目銅牌後留影。（馬鞍山民康促進會存照）

上都花了很多心思，在單車場或訓練中協助我，亦啟發我的人生。是他告訴我不要太在意輸了一場比賽，因為總會有下次的機會，我們可以一起再創成果。」黃金寶的這番人生道理，對於當時十九歲的郭灝霆來說大有振奮作用，也令他重拾信心。

克服人生低潮　創出新天

曾兩度鎖骨斷裂，飽歷傷患的郭灝霆自言單車比賽跌倒受傷都是一種低潮，除了生理痛楚，更有心靈創傷。郭灝霆指自己已為 2009 年全運會準備多年，每當想到輸了後要再等四年，這種心理壓力對運動員打擊甚大。朋友、隊友和家人的情感支援也可幫助運動員渡過低潮。

在運動生涯中，郭灝霆學會訂立遠大的目標，驅使自己不斷向前。他在 2014 年因腰傷未能再闖高峰，退役後改為經營急凍食品生意。郭灝霆將昔日之道套用於店舖營運上，冷靜沉着處理緩急先後。單車改變了郭灝霆的一生，也塑造了他面對困境不退縮、不放棄的性格。

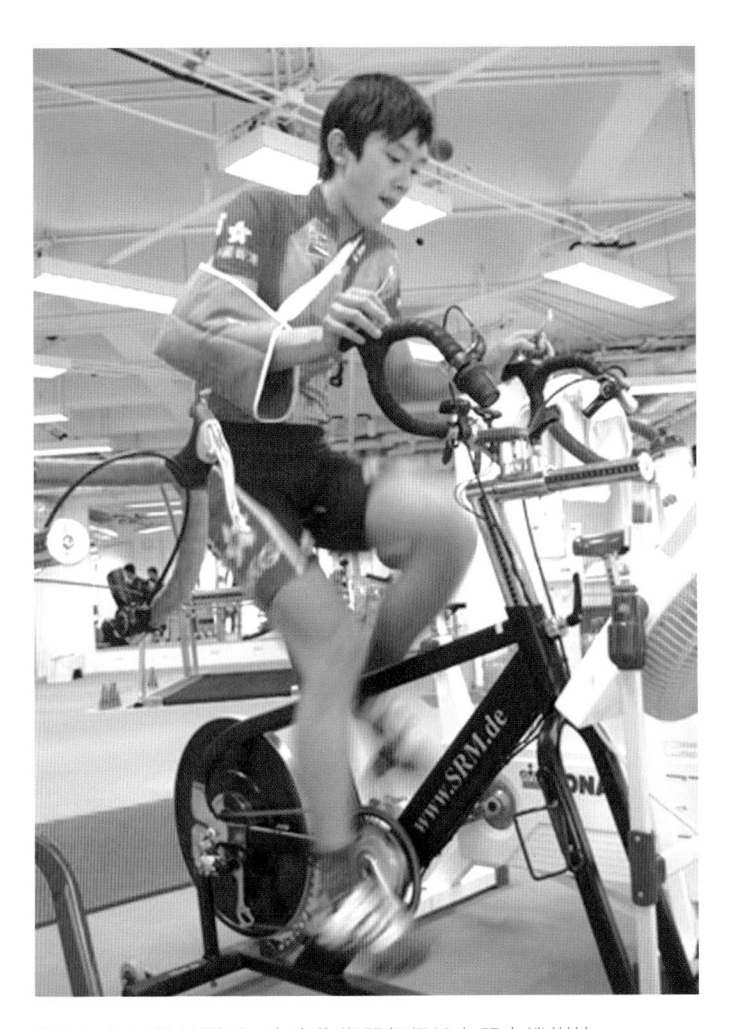

郭灝霆曾經鎖骨斷裂，在康復期間仍保持在單車機訓練。（馬鞍山民康促進會存照）

孤身奮鬥的追夢路 —— 楊英瀚

- 2009 年香港第五屆東亞運動會男子公路個人賽銀牌
- 2009 年香港第五屆東亞運動會男子公路團體計時賽銅牌
- 2010 年環韓國單車多日賽（UCI 2.2 級別）分站冠軍
- 2010 年廣州亞洲運動會男子場地團體追逐賽銀牌
- 2011 年環印尼單車多日賽（UCI 2.2 級別）分站冠軍
- 2011 年印尼環東爪窪單車多日賽（UCI 2.2 級別）總亞軍
- 2011 年印尼環東爪窪單車多日賽（UCI 2.2 級別）分站冠軍
- 2012 年印尼環東爪窪單車多日賽（UCI 2.2 級別）分站冠軍
- 2012 年中國環海南島單車多日賽（UCI 2.HC 級別）分站季軍
- 2014 年環韓國單車多日賽（UCI 2.1 級別）分站亞軍
- 2014 年非洲環塞提夫單車多日賽（UCI 2.2 級別）分站冠軍
- 2014 年非洲環阿爾及利亞單車多日賽（UCI 2.2 級別）總季軍
- 2015 年詩琳通公主盃環泰國單車多日賽（UCI 2.2 級別）分站冠軍
- 2016 年印尼環弗洛勒斯單車多日賽（UCI 2.2 級別）分站冠軍

2016 年，楊英瀚在印尼環弗洛勒斯單車多日賽奪冠。（馬鞍山民康促進會存照）

楊英瀚 2006 年加入香港單車隊，他曾經被評為不是當單車運動員的材料，卻用後天的努力證明自己，成為了公路賽隊伍重要一員。楊英瀚於 2013 年離開香港單車隊，在 2014 年至 2017 年間，以個人身份，加入亞洲洲際車隊成為合約職業車手，先後效力亞洲區多支車隊，屢創佳績。他以加入世界頂級職業單車隊為目標，雖然在 30 歲時未能圓夢而退役，但這個追夢的故事鼓勵了不少年輕人追尋自己的夢想。

踏上單車運動發展之路

15 歲才開始接觸單車運動，楊英瀚覺得人生沒有方向，希望在暑假期間參加興趣班找尋興趣。同班同學曾德軒介紹了「明日之星甄選計劃」給他 [26]，當時楊英瀚不以為然，獲選後才驚覺這原來是為香港單車隊發掘青年的計劃。

楊英瀚指，初期的訓練如上興趣班一樣，由教練教授騎單車的入門技巧，逐步加強訓練的強度，繼而淘汰不合適的或自願離開的參加者。他指自己經常都是位處淘汰邊緣，甚至有教練問他是否想留在隊裏——那時候他才發覺自己對單車的熱愛是超乎想像。父親當時並不贊成他參加單車運動，但母親卻十分支持，楊英瀚就這樣踏上

剛轉為全職運動員的楊英瀚（南華早報提供）

了單車運動員之路。

到了 18 歲，楊英瀚跟隨香港青少年隊訓練進步了不少。當時青訓隊教練鼓勵他嘗試轉到全職訓練，但在進入香港隊前的身體檢查時，發現身體有先天性問題。雖然單車隊花了不少時間討論他的去留問題，但單車運動當時是較冷門的項目，而且缺乏人才，他因此得以留在單車隊。

也是因為這份失而復得的香港隊資格，令楊英瀚更珍惜倍加練習，綜合能力不斷加強，進步神速，成績有目共睹。

第二章

26　曾德軒，男，前香港保齡球隊成員，於 2017 年參加美國拉斯維加斯舉行的世界保齡球錦標賽，夥拍麥卓賢及胡兆康在男子三人賽上歷史性奪得金牌。

自知不足，更為刻苦

由於先天條件的不足，楊英瀚需要付出比別人更多、更刻苦的訓練。

剛進入全職訓練時，他在 2006 年有一整年時間都留在昆明集訓，他說：「我在為中國女子單車國家隊備戰 08 年北京奧運會當陪練員。起步前，大家會將細軟都放在支援車上，用四天時間從昆明騎至西雙版納，來回全程接近 1200 公里，由海拔 1800 米一直降至約海拔 500 米。回程就要一直上山，十分辛苦。偏遠的山區只有簡陋賓館，床褥的彈簧更是外露，洗澡也沒有暖水供應。當時的氣溫很低，在訓練結束後，大家都早已筋疲力竭，為了盡早休息，都硬着頭皮用冷水洗澡。隊友更在洗澡時突然停水，最後只好用瓶裝水沖身，那是一次很難忘的人生經驗。」

在最後一天要回程到昆明的訓練是連綿不絕的上坡，220 公里都在山路間騎行，還記得那次騎行了整整八個半小時，後來的女子國家隊成員都是哭着完成訓練。

2006 年，楊英瀚（右）與女子國家隊拉練時情景[27]。（馬鞍山民康促進會存照）

單車賽事成名作

作為香港單車隊運動員，成績是很重要的評核標準，楊英瀚指，一般成年運動員在 23 歲前便取得成績，否則需要考慮是否需要有所轉變。有了 2006 年「瘋狂」的訓練和體驗後，楊英瀚捱得着往後的刻苦訓練，能力也是突飛猛進。這也讓他得以在 2009 年參加東亞運動會，當年楊英瀚伙拍黃金寶、鄧宏業和郭灝霆奪

27　拉練是內地叫法，意思指旅途式的訓練，從城市 A 分數日踩至城市 B。

得團體計時賽的銅牌，他並在個人公路賽再下一城奪得第二名，亦是歷史上首次由香港隊包辦頭三名的國際性賽事。楊英瀚指，當時他與鄧宏業在車群中突圍，最後由鄧宏業首名衝線，有人在賽後問楊英瀚為何沒有去爭取金牌，楊英瀚的回應是：「只要是香港隊勝出，誰拿金牌都值得高興。」楊英瀚一直以來都認為，只要可以幫到隊友的、貢獻香港隊，他就願意犧牲。

2009 年東亞運動會個人公路賽，鄧宏業（左）及楊英瀚（右）過線一刻。
（南華早報提供）

最難忘的比賽 —— 環韓國單車多日賽

2010 年環韓國單車多日賽中，楊英瀚奪得單車運動生涯的首個個人冠軍。他記得那是首站在濟洲島進行比賽，當時下着雨十分寒冷，一眾車手們在濕冷天氣下的戰意不高。開賽後的 40 公里，楊英瀚便主動突圍出擊，和幾位其他國家的車手形成領先小組，一直配合了 100 多公里，離終點 20 公里時，只剩下楊英瀚和烏茲別克的選手，在最後 17 公里成功擺脫對手獨自進站，一人拋離主車群兩分鐘多，奪得首站冠軍及黃色戰衣。楊英瀚從此在不同的國際賽事上為香港隊奪得殊榮。直到 2013 年，由於密集式的訓練，加上早年進步速度快等因素，使他處於樽頸位，表現停滯不前，因此決定離開香港單車隊。

2010 年，香港單車隊成員奪環南中國海單車賽團體總冠軍。
（南華早報提供）

孤身追尋單車夢

楊英瀚在 20 歲時曾向自己許下承諾：如果 30 歲時在單車運動沒有大成就，就會退下火線。經過反覆思考，決定在 2014 年重新參賽，並獨自一人尋找亞洲洲際車隊，以不一樣的方式繼續追尋單車夢。他轉投的第一支亞洲洲際車隊總部位於新加坡，車隊成員來自荷蘭、澳洲、新西蘭、韓國、新加坡等不同國家。

在賽季開始的半年，楊英瀚有機會到不同的國家參賽，如北非的阿爾及利亞，一個月內共進行了 18 站的比賽。那是他人生中最多、最奇妙的旅程。楊英瀚指非洲車手的能力和爆炸力非常厲害。由於他們是唯一一支亞洲隊伍及亞洲人的關係，在比賽初時曾經遇過其他國家車手及工作人員的不禮貌對待，但後來由於表現出色而獲得對方認可及尊重。

他說其中一場比賽，主車群中只剩下自己和荷蘭籍隊友 Thomas Rabou，Thomas 清楚楊英瀚在總成績上能夠有前三的機會，因此主動在比賽中為其開路，令楊英瀚最終獲得總成績第三名佳績。而在隔日的另一場賽事，楊英瀚以突圍方式以首名衝線贏得冠軍並穿上黃色戰衣，是首名華人車手在非洲賽事中奪冠。可惜的是，新加坡車隊因為車隊經理挾帶私逃，把車手們的薪水都拿走，車隊也只是維持了半年就被迫解散。

2015 年，楊英瀚於詩琳通公主盃環泰國單車多日賽奪冠。
（馬鞍山民康促進會存照）

　　2015 年，楊英瀚轉投台灣車隊，車隊聘請了意大利教練和法國教練，訓練模式仿效歐洲，訓練個人化。楊英瀚表示自己獲益良多，在技術上有顯著提升。楊英瀚是香港少數單車運動員曾兼受香港隊訓練模式及外國訓練模式。他指後者的訓練方法更加科學化，外國教練亦毫不保留地傾囊相授，令到他在 2015 至 2016 年間的能力更上一層樓，贏得不少國際賽事。楊英瀚直言所有訓練方法對於他來說都只是輔助工具，要在公路賽上勝出，最終還需要靠單車運動員本身的能力、經驗、臨場發揮及天時地利等因素。

　　2014 年至 2017 年，楊英瀚以個人身份，加入亞洲洲際車隊成為合約車手，先後效力新加坡、泰國、台灣地區、內地車隊，屢創佳績。但亞洲洲際車隊的待遇十分不穩定，而收入更不足以應付在香港生活的開支，因此他曾經試過變賣物業來應付生計，他又透露，當年曾經聯繫過世界頂級的職業車隊，而合約也放在面前，但條件是：要把贊助商帶進車隊，因為亞洲人想要加入頂級車隊的話，背後一定要有贊助方能成事，所以在最後也與一級車隊擦身而過。

　　輾轉已經將近 30 歲，他知道機會渺茫，因此決定在參加台灣的武嶺自行車登山王挑戰賽後退役。總結自己的運動員生涯，楊英瀚形容那是 15 年「無憾」和「精彩」的經歷。

2014 年，楊英瀚於非洲阿爾及利亞環塞提夫單車賽奪冠。
（馬鞍山民康促進會存照）

2.6

*2010*年代

2013 年，香港單車館開幕，香港單車隊包括三位世界冠軍與市民互動。（南華早報提供）

急流勇退的天才車手 —— 蔡其皓

短短五年的全職單車運動生涯中，蔡其皓共
獲得 25 個大型國際賽事獎項，成績斐然，下列舉
出部分：

- 2010 年世界盃場地單車賽中國北京站男子
 場地麥迪遜賽金牌
- 2010 年第十六屆亞洲運動會中國廣州男子
 場地團體追逐賽銀牌
- 2010 年法國 PRIX DU SAUGEAIS 單車賽
 季軍
- 2010 年瑞士單車賽冠軍
- 2011 年環韓國單車多日賽（UCI 2.2 級別）總
 冠軍
- 2011-2013 年連續三屆亞洲錦標賽男子場地
 麥迪遜賽金牌
- 2012 年印尼環伊真單車多日賽（UCI 2.2 級
 別）總冠軍
- 2012 年印尼環伊真單車多日賽（UCI 2.2 級
 別）分站冠軍
- 2012 年中國環福州單車多日賽（UCI 2.2 級
 別）總冠軍
- 2013 年詩琳通公主盃環泰國單車多日賽
 （UCI 2.2 級別）總冠軍

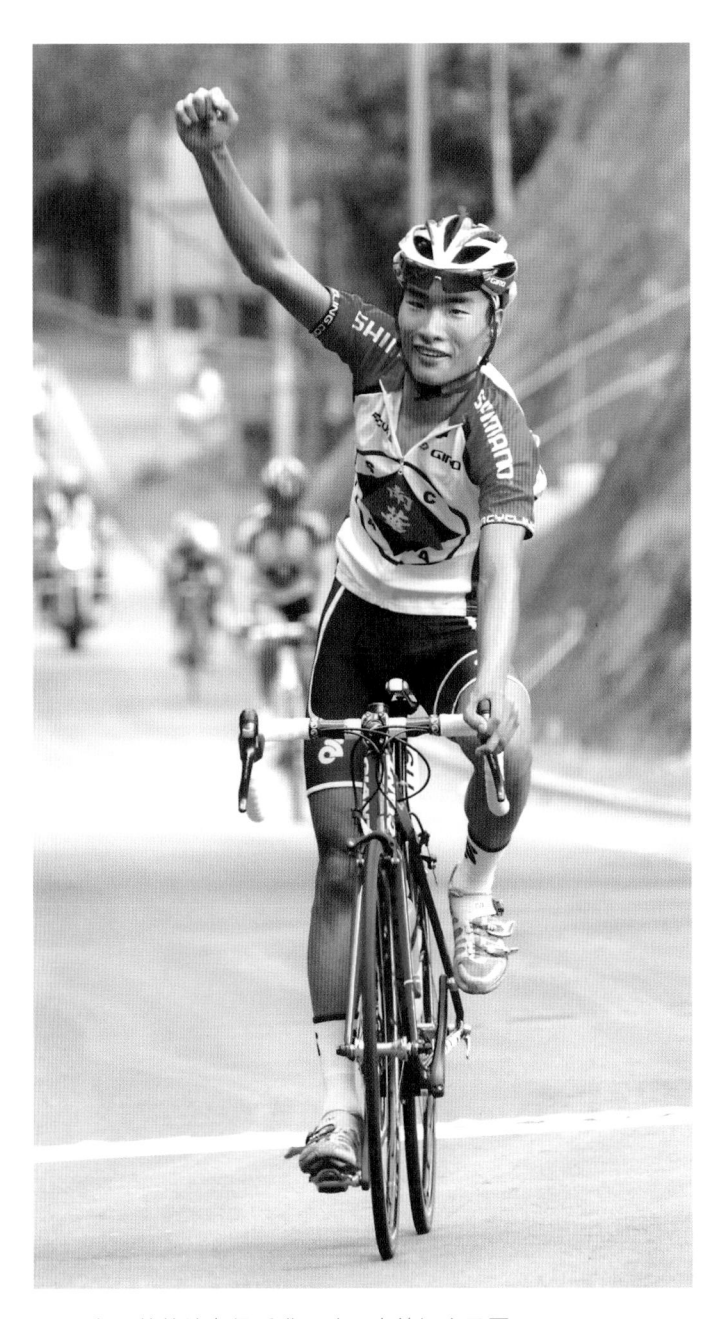

2011 年，蔡其皓奪得香港公路單車錦標賽冠軍。
（南華早報提供）

天才單車手光芒初現

蔡其皓首次接觸單車是在三歲的時候，當時爸爸買了一輛單車，他一下子就學會了。父母不斷的鼓勵，令蔡其皓愛上單車。

蔡其皓參加了香港體育學院「明日之星」的計劃，身兼學生及運動員身份，邊讀書邊訓練。起初一週訓練三天，漸漸加至六日。當時一下課便要訓練，晚上九時才完成訓練，又只有週一休息，幾乎完全沒有校園生活，小息時間也要用來做功課。雖然如此，他卻從未曾覺得辛苦，自律訓練，成績也有所提升，父母很放心他繼續追夢。

蔡其皓雖年少但思想成熟，定了奮鬥目標，便會勇往直前。儘管媽媽擔心前途，認為全職單車手危險，而且長年離港，但熱愛單車的他，仍堅持成為全職運動員。

蔡其皓參加「明日之星」單車訓練情景。
（馬鞍山民康促進會存照）

蔡其皓轉戰成人賽之前，曾被挑選遠赴瑞士，跟隨國際單車聯會的世界培訓中心操練半年，他更贏出當地的經典賽事，隨即聲名大噪。相比起外國車手，他認為，雖然亞洲人的身型較為吃虧，不過自己並無影響意志。蔡其皓以個人之力在瑞士與歐洲青年車手較勁，當中有幾位曾落敗的車手，後來更成為了環法單車賽的冠軍人馬，說明蔡其皓已是一位有足夠能力挑戰世界的香港車手。

轉戰全職賽一鳴驚人

及至成年進入全職訓練後，蔡其皓開始參加全國比賽和亞洲比賽，贏下不少小型比賽。他的訓練時間相當長，達八、九小時，幾乎每天都要訓練。有時更需要經常到韓國、越南、泰國等亞洲

地區進行巡迴比賽，只有轉機的時候才回港休息一、兩天，全年只有一個月在香港，操練的地方多是內地發展中城市，如昆明。

自 19 歲轉戰成年隊後，蔡其皓一鳴驚人，他接連在 2011 年及 2012 年的國際公路賽奪得冠軍。

2011 年環韓國國際公路賽是蔡其皓其中一個感受最深的比賽。那時剛轉戰成人公路賽，且比賽相較大型，賽前和教練商討後，目標只定在前十。到了比賽中段，蔡其皓保持在前 20 名。回憶作賽情景，蔡其皓娓娓道來：「記得比賽的其中一天，天氣特別冷，該路段是多崎嶇山路，需不斷上山下山。記得當時有些排位較前的車手突然向裁判要求叫停，因為當時雨勢很大，路況極差，他們提出暫停比賽，停了很長一段時間在路邊上等候。我當

2010 年蔡其皓奪得環南中國海單車賽大中華個人總成績冠軍。
（南華早報提供）

2011 年蔡其皓奪得環韓國單車多日賽個人總冠軍。（馬鞍山民康促進會存照）

時心想，既然如此我就盡量靠前，最後將車停在『龍頭』位置。不久後比賽重新繼續，除應付連綿的山路外，天氣很冷，作賽期間我一直未有理會後面情況，只是發覺車群中愈來愈少人，卻不知道已擠身前十，隨後終於在惡劣天氣和路況中完成比賽。」

獲知佳績後，蔡其皓分析：「原本總成績前十的車手，以為比賽會暫停一天，忽略了我這個新秀。當比賽重新開始時，他們的心態或許放鬆了，或者有些車手不能適應嚴寒天氣，所以全部都被甩開，造就我奪得該站的第一名。而此後的兩站賽段，港隊隊友一直幫我『帶車』和護航，擋開其他車手的進擊，最後完成第七站，我終於守住優勢奪得總冠軍。」

與韓國的寒冷相比，在印尼環伊真單車賽則需要征服火山。火山路不似香港路段那麼平坦，會不斷出現沙石路及非常陡峭的爬坡。莫說要完成比賽，能上到火山路段，在最後不需落車推車上山的車手，也僅餘十多位，甚或更有汽車因馬力不夠，而半路拋錨。可想而之，賽道斜度有多誇張，路況極具挑戰性。幸好爬山賽是蔡其皓的強項，最後以一分鐘的優勢奪得冠軍。

轉戰跑道，挑戰場地賽

香港車手要兼顧公路賽及場地賽，蔡其皓也不例外。他表示：「我和一眾隊友，成功奪得亞運會銀牌，並於一些亞洲場地錦標賽中贏取獎牌，最終真的幫助香港單車隊留在精英項目。」

2010 年，蔡其皓和郭灝霆奪得世界盃北京站男子麥迪遜賽的冠軍[28]，這場比賽也改變了他的心態。他指當時目標只是能成功完成賽事，因為在歷史上，沒有華人能成功完成。教練鼓勵我們要嘗試贏出賽事，但我們信心的確不大。正式比賽開始後，我們跟從教練指示，到比賽最後四分一才開始進攻，最終收到極佳效果。今次賽事高手雲集，更有參加過環法的高手，我們發力突圍甩開對手，最終歷史性奪得冠軍！」蔡其皓接着說：「這次奪標教會了我一件事，要成功就需要『敢想』，若沒有奪標的想法，便沒有問鼎冠軍的行動，那肯定不能勝出。只要擁有遠大的目標，方可以踏出成功的第一步。」

28 麥迪遜賽有如田徑項目的接力賽，以兩人為一隊進行 50 公里接力，每次遇到隊友就需以手拉手方式接力，把隊友拋出去，整場比賽當中還有十個圈是搶積分，首名衝線是有分加的，累計分數最高的為勝。

2010 年蔡其皓（左）伙拍郭灝霆（右）在世界盃場地單車賽中國北京站男子場地麥迪遜賽歷史性勇奪金牌。（郭灝霆提供）

2010 年蔡其皓（左二）伙拍郭灝霆（左）、張敬樂（左三）及張敬煒（左四）奪得，第十六屆亞洲運動會中國廣州男子場地團體追逐賽銀牌。（南華早報提供）

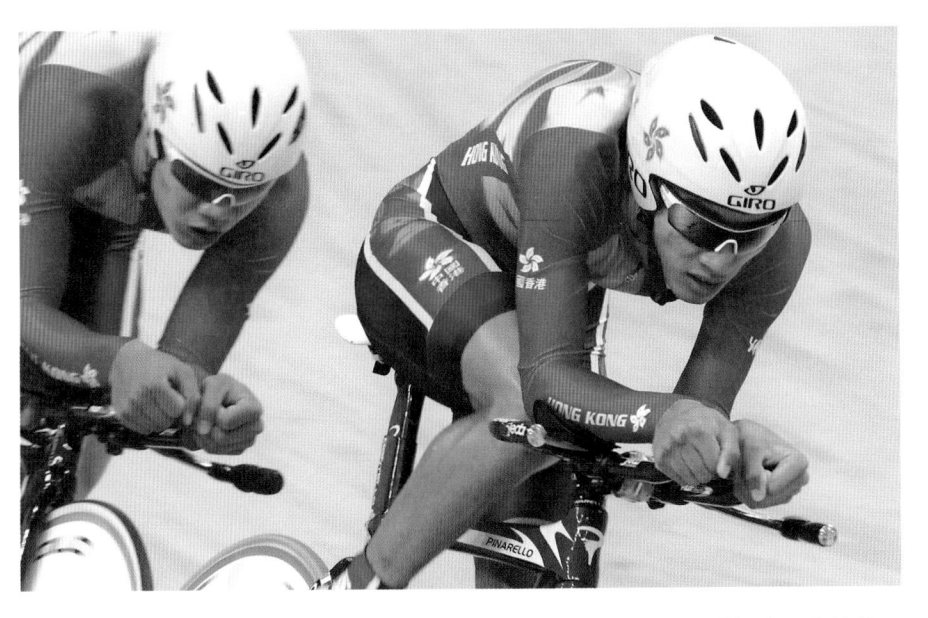

2010 年蔡其皓（右）在第十六屆亞洲運動會中國廣州男子場地團體追逐賽比賽情景。（南華早報提供）

急流勇退，感恩支持

　　從「明日之星」計劃到退役，蔡其皓在單車界深耕 11 年，當中有 5 年時間他是全職運動員。蔡其皓年僅 23 歲就考慮退役，他說：「我一直希望在完成單車上的目標後，便修讀商科。我考慮退役是和場地賽有關，我由場地賽再次轉踩公路賽時，我覺得自己的肌肉類型已不同了。另外，亦覺得在強項爬山路段中也較以往容易出現疲累。」完成全運會後，蔡其皓決定暫停一年，回港好好休息，以後決定正式退役。退役後從商，蔡其皓發展不錯，並開始「單車迷你倉」生意，其後加入「形動單車」，成為單車導師，幫助公司營運及兼顧營銷工作。

　　回首職業生涯，蔡其皓感謝父母，在飲食上對他嚴格監管，亦感謝仇多明、曾啟明及沈金康三位教練：「沈教練極富國際思維，他知道如何贏得比賽，並教會我們何謂一個好的團隊。」隊友對蔡其皓來說意義甚大：「我的隊友除了大師兄黃金寶，還有郭灝霆、張敬樂和楊英瀚等人，我們都很有爭勝心，彼此存在着極佳的良性競爭。如果我沒有這班隊友，或者也不會有現在的成績。」

「世界冠軍」的動力與壓力 —— 梁峻榮

梁峻榮是繼黃金寶和郭灝霆後，香港第三位
於場地單車賽事取得「世界冠軍」名銜的運動員。
十多年來，梁峻榮出戰過的賽事不計其數，成績
驕人，是本港年輕一代運動員的中流砥柱。

- 2011 年第七屆城市運動會（南昌）
 男子公路個人賽金牌
- 2012 年世界青少年場地單車錦標賽（新西蘭
 因弗卡吉爾）男子場地青年記分賽金牌
- 2014 年第十七屆亞洲運動會（南韓仁川）
 男子公路個人賽銅牌
- 2015 年印尼環伊真單車多日賽
 （UCI 2.2 級別）分站冠軍
- 2017 年第十三屆全國運動會（天津）
 男子場地全能賽金牌
- 2017 年第三十七屆亞洲場地單車錦標賽
 （印度新德里）男子場地捕捉賽金牌
- 2018 年第十八屆亞洲運動會（印尼雅加達）
 男子場地麥迪遜賽金牌
- 2014、2015、2018 年三屆亞洲錦標賽
 男子場地麥迪遜賽金牌

2014 年梁峻榮於南韓仁川舉行的第十七屆亞洲運動男子公路個人賽勇奪銅牌。（南華早報提供）

因家人而與單車結緣

梁峻榮兒時居於大埔大尾督，初次接觸單車是因為家人喜歡騎單車，以前每逢週末便會去騎單車，因此也慢慢培養出興趣。

單車隊的訓練既刻苦又枯燥，梁峻榮卻另有看法，他憶述：「在讀書時期，下午三時半放學後，五時便開始單車隊的訓練，一直到七、八點訓練完結才回家。日復一日，每天都是這樣的生活，但我卻從不覺得枯燥，每天都非常努力去練習。」剛開始時，家人也很支持他騎單車，但直到梁峻榮中六那年，他表示希望轉做全職運動員，卻並沒有馬上得到家人的支持。當時家人希望他完成學業，且運動員之路崎嶇，若無法取得成績，便難以長久發展，又擔心意外受傷會斷送運動員生涯，更可能有生命危險。

2014 年第十七屆亞洲運動會張敬樂（左）、梁峻榮（中）與一同奪牌的黃蘊瑤（右）在賽後慶祝。（南華早報提供）

青年世錦賽嶄露頭角

梁峻榮在 2012 年跟隨香港成年單車隊到昆明展開全職訓練，訓練量比在青年隊時驟然提升。雖然剛開始時非常辛苦，但他當時並沒有想太多，只希望能盡快提升自己，與成年運動員接軌，因此亦接受同樣的訓練內容。他說，在 2010 年廣州亞運會看到師兄參加場地單車男子四公里團體賽時，就下定目標：希望在下一屆南韓仁川

梁峻榮（左）夥拍張敬樂（右）在男子場地麥迪遜賽上奮戰情景。（政府新聞處圖片）

梁峻榮在香港舉辦的世界場地錦標賽作賽時獲香港市民到場支持。（政府新聞處圖片）

亞運會成為其中一員。勝出青年世錦賽的時候，梁峻榮就將目標
放在挑戰男子團體四公里項目，並取得勝利。

　　他以四年一個階段部署往後的計劃，例如在 2012 年至 2016
年期間，成功完成了四年目標 —— 全運會、亞運會和奧運會。
2016 年里約奧運會之後，梁峻榮開始思考達成了「四年計劃」的
下一個目標。他曾向多位前輩請教，其中一位是已成為香港單車
隊教練的黃金寶，得到鼓勵後再戰場地項目上。梁峻榮重新設立
目標，訂立了在往後四年的大型運動會中衝擊獎牌的目標。

梁峻榮在 2018 年的雅加達亞運會男子場地麥迪遜賽成功取得金牌，卻在此時遇上樽頸及運動生涯的低潮。他自覺已完成了早前訂立的目標，頓時找不到突破點。由於深知與世界頂尖好手存在差距，梁峻榮曾認為奧運會獎牌是一個遙遠的目標，加上重複枯燥的訓練，他一度陷入迷惘，在繼續和退出單車運動的矛盾之中掙扎了長達兩年。幸好，梁峻榮學會了轉換思維自我調節，以輕鬆的心態走出低潮，為日後的路做好準備。

成功運動員應有堅強的好勝心

今日香港體壇的資源豐富，梁峻榮非常感恩歷代前輩的付出，若沒有前輩們的努力，就無法造就他們這一代年輕運動員。他感慨自己生不逢時，無法與一眾前輩在同一比賽場上較量。

近年「牛下女車神」李慧詩在單車場地比賽接連取得佳績，以致港隊的發展重心都側重在場地項目。梁峻榮認為傳統的公路項目被忽視屬無可奈何的事，背後原因歸咎於香港土地稀少難以推廣公路賽。

梁峻榮以四個字「尚算圓滿」作為總結，對自己的運動生涯尚算滿意。他認為運動員要取得成功需要有好勝心，能力反而是其次。因為能力可以練習，但心態卻不可以。梁峻榮認為現在更需要做的是提攜後輩，眼下目標是發掘有能力、有潛質的運動員，為自己找接班人，希望能成為下一位香港隊主力的運動員。

小結

　　筆者從 50 年代的「摩打腳」周光才説起，到如今的新生代蔡其皓及梁峻榮的單車故事。這些運動員有的是受家人、朋友鼓勵學習騎單車，繼而熱愛單車這項運動，他們把這份熱情注入訓練中，在競技場上揮灑汗水。總體來説，前期香港單車運動員得到的經濟或訓練支援較少，單車、零件、報名費和食宿並無保障。有見及此，香港單車聯會（後稱中國香港單車總會）的委員籌集資金，為他們提供資助及服務，但財力有限不足提供全額資助。運動員在被動的環境中比賽和訓練，多為兼職，需要打工賺錢來支持自己的興趣。單車運動只是小眾運動，並不起眼。

　　直到黃金寶的崛起，政府才開始正視單車運動，對全職運動員進行補貼。香港體育學院於 1991 年正式成立，後設「體壇明日之星甄選計劃」，當代許多單車運動員都是參加此計劃而開啟單車競技之路。他們一起受訓，培養深刻友誼，組成隊伍出賽，為港爭光。

　　傷病、年紀及成績都是決定着全職運動員是否退役的因素。單車競技具一定風險，訓練時期已是非常刻苦，傷病和年紀又會影響比賽發揮，運動員不得不退下來。黃金寶在不同時代受訪者口中都是值得敬佩的偶像，除了他的成績之外，更因為他是早年較罕有的全職運動員，至 40 歲才退役的堅持。香港單車運動員的支援政策是「以獎換酬」，即獲獎之後才會得到經濟津貼、團隊支援。如果成績黯淡，運動員得不到支援，他們就會主動退下來。這些因素意味着單車運動員要承受巨大壓力，他們的身心靈歷經磨練。能留下來的，都是大海淘沙，不論成績，他們的決心、對單車運動的熱愛，都讓編者為之動容。

2.7

香港女子單車運動員

單車運動對體能要求甚高，前文多位香港男子運動員都不約而同表示亞洲人的體格不及歐洲人及非洲人，而女子的體能在一般而言不及男性，所以女子單車運動員在早期體壇中數量不多。本章有成秀萍、楊嘉華、黃蘊瑤及賴藹欣的訪問，以呈現香港女將的單車故事。

香港首位單車女將──李嘉雯

香港第一個出戰國際賽的女子單車運動員是李嘉雯。第十二屆亞洲單車錦標賽，在 1985 年 9 月 14 至 22 日的漢城（今首爾）展開，香港單車聯會選出 5 男 1 女選手參賽，而李嘉雯便是唯一一位女子單車運動員。這不但是李嘉雯首次參加海外賽事，亦是香港歷史中首次派出女將出賽，當年《晶報》亦有相關報導。

《晶報》1985 年 9 月 4 日報導指李嘉雯參與亞洲單車賽漢城場地一公里個人計時賽、三公里追逐賽及七十公里公路賽。

香港花式單車隊總教練
——成秀萍

　　成秀萍與花式單車結緣數十載，早於 1973 年參觀南華會，拜師香港花式單車界的始祖陳百祥[29]，由單輪車開始學習，開展自己人生的單車之旅。

　　成秀萍指，學藝時期的花式單車是以中國雜技花式為主，與今天大眾所認識的截然不同。她說，1970 年代尚未有室內單車這項運動，因此並無大型的國際賽事，直至 1977 年國際單車總會致送國際標準的花式單車給香港，本地才開始推廣室內花式單車。香港單車聯會（現改名為中國香港單車總會有限公司）在 70 年代末開始，每年會在維多利亞公園舉行四次公路繞圈賽，而其中一輪就加插了單輪車表演賽。成秀萍在 1979 年也曾參加表演賽，電視台到場採訪及轉播，報章亦爭相報道，因而吸引了許多香港市民到場支持鼓勵。

　　成秀萍首次參加單車比賽是在 1976 年，那是單車聯會與康文署舉辦的公開單車障礙賽。她帶上自己的花式單車突破障礙，最終成功奪冠。

1982 年的成秀萍騎着單輪車接受天天日報訪問。（中國香港單車總會有限公司提供）

1960 年末的南華體育會花式單車隊成員，左起：陳百祥、林志華、陳振財、林壽華、萬柏棠、趙順安、吳梅錦及區漢超（中國香港單車總會有限公司提供）

29　陳百祥（已故）曾擔任香港單車聯會義務司庫及中文秘書（翻譯），一直積極參與本地花式單車及單輪車運動，於 1980 年代將國際室內單車帶到香港，成為亞洲首個地區開展室內單車項目，多年來為推廣花式單車及獨輪車盡心盡力，事事親力親為，培養不少室內單車運動員及教練，桃李滿門，深受教練、學生及家長愛戴。

成秀萍回憶：有好幾位女運動員報名，比賽當天參賽者並不多，只有她一位女性運動員。她坦言，香港文化與外國不同，女性參與運動的比例一向較男性少，歐洲花式單車項目就截然相反。成秀萍認為參與度與推廣有關，普羅大眾比較了解公路單車，也因此刻板地認為單車是男性運動。成秀萍更透露一個鮮為人知的往事：黃金寶在讀中學時，就已經學習室內單輪車，更曾經試過單輪車表演，直至後來才轉戰公路賽，成為今天世界知名的金牌選手。

黃金寶青少年時曾接觸花式單車表演。
（馬鞍山民康促進會存照）

花式單車的光輝歲月

- 1990 年代以後，香港花式單車漸漸步入黃金時期。
- 1993 年，香港首次舉辦世界室內單車錦標賽，成秀萍還記得是在灣仔伊利莎白體育館設賽，有 17 個國家超過 240 名運動健兒參與。
- 1998 年，香港首次舉辦亞洲室內單車錦標賽，香港隊更取得非常優異成績，共奪得五面金牌、三面銀牌及四面銅牌。
- 2005 年在泰國舉行的亞洲室內運動會首次加入室內單車項目，香港亦拿了三面金牌、三面銀牌、兩面銅牌的佳績。
- 2009 年，香港選手余心怡勇奪世界室內單車錦標賽男子單人花式單車銅牌，是港隊首次登上此項賽事的頒獎台，同時也是當時亞洲運動員所能達到的最好成績。
- 2009 年香港首次舉辦東亞運動會並列為室內單車項目，香港室內單車更奪得兩金五銀兩銅的佳績。
- 2022 年，香港四位女將何冬晴、林芍如、蘇卓林及黃卓思勇奪世界室內單車錦標賽女子花式四人團體賽銅牌，是港隊首次登上此項賽事的頒獎台，也是史上首隊亞洲隊伍獲得此項目獎牌。

1993 年香港首次舉辦世界室內單車錦標賽，圖為香港花式單車代表陳智勇作賽情景。（馬鞍山民康促進會存照）

成秀萍指除了比賽之外，香港也有很多花式單車的大型表演，例如：體育節、慶祝回歸、農曆新年、全港運動會開幕禮等，都有花式單車表演。

八十年代在維多利亞公園的花式單車表演。
（中國香港單車總會有限公司提供）

現役香港花式單車代表何冬晴（左），及林芍如（右）進行雙人花式訓練。（馬鞍山民康促進會存照）

莘莘學子，勇於突破

成秀萍自 1991 年起擔任香港花式單車集訓隊的教練，從此看着香港花式單車隊隊員的成長，當中不乏取得驕人成就的傑出運動員。經成秀萍耐心栽培，余心怡、余博文、葉衍邦、黃展韜、何冬晴、林芍如、蘇卓林及黃卓思在比賽中取得佳績。[30][31]

要成就一名傑出的單車運動員，除了刻苦的訓練之外，也要具備如膽識、敏捷的頭腦及身手等的潛質。成秀萍寄語年輕一代的運動員要勇於突破，應與歐洲單車運動員保持交流學習，提升技術水平。

30 何冬晴、林芍如、蘇卓林、黃卓思，香港花式單車隊成員，是 2022 的世界室內單車錦標賽女子花式四人團體賽銅牌得主。

31 〈余心怡章〉見前文。其在 2009 年成為亞洲首位於世界室內單車錦標賽男子單人花式項目取得銅牌的選手，那次亦是香港首次在世界錦標賽中獲獎。余博文和葉衍邦，男，2010 年到 2012 年期間，連續三年在世界室內單車錦標賽中拿到男子雙人銅牌。黃展韜，男，2013 到 2019 年的七年間，六次在世界室內單車錦標賽中拿到男子單人銅牌。

首位代表香港參加奧運會的女性運動員 —— 楊嘉華

- 1998 年泰國曼谷第十三屆亞洲運動會女子山地越野賽第四名
- 2000 年澳洲悉尼奧林匹克運動會女子山地越野賽第二十七名

楊嘉華在內地參加山地賽事。（馬鞍山民康促進會存照）

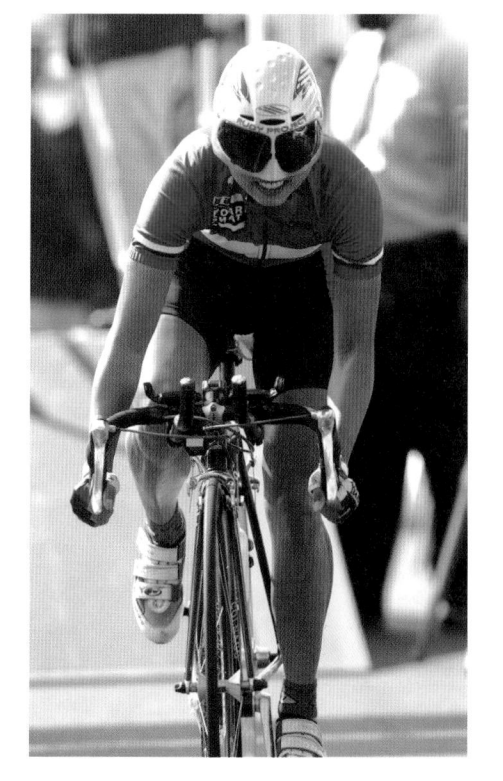

楊嘉華出戰 2002 年南韓釜山亞運，會女子
公路個人計時賽起步情況。（南華早報提供）

　　楊嘉華在多倫多長大，是沈金康教練來港執教香港單車隊後的首批女子單車運動員，她曾代表香港出戰 2000 年悉尼奧運，也是首位代表香港參加奧運會的女子運動員。楊嘉華於 2003 年退役，在訪問中，她細說單車運動的苦與樂，過程中的感悟令她畢生受用。

　　楊嘉華自小就是運動健將，可是媽媽擔心女孩子騎單車危險，所以不允許她騎單車上學。直到大學時期，楊嘉華認識了一班喜歡騎單車的朋友，她正式跟單車結緣，每到週末有單車比賽，她就會踴躍參加。爬山單車對體能要求很高，賽道對於女性來說較為困難，即便當時只有楊嘉華一位女性參賽者，她亦會堅持完成比賽。

　　1997 年香港回歸，楊嘉華跟隨家人回流香港。當時 21 歲的她，剛剛大學畢業，湊巧看見香港單車比賽的海報，她便報名參加。怎料初試啼聲就一鳴驚人，獲單車聯會邀請參加亞洲女子單車錦標賽。楊嘉華對此感到意外，但心中有不少顧慮，楊嘉華當時已有穩定工作，但若要參加比賽，就需要進行六個月的全職訓練。在兄長鼓勵下，楊嘉華把握機會毅然辭職，跟隨港隊到珠海集訓。楊嘉華憶述當時集訓的情景：女子運動員的訓練強度與男子運動員無異，自己每天騎行 100 多公里，是前所未有的體能挑戰。楊嘉華坦言，爬山單車較注重個人技術和判斷，縱使訓練過程辛苦，她也享受箇中妙趣。因為這份熱愛，楊嘉華克服了訓練的艱辛，在沒有輸贏的執着下享受比賽。

　　細說往事，楊嘉華印象最深的是在 1997 年南韓舉行的亞洲單車錦標賽，那是她首次參加場地單車三公里個人計時賽，雖不計較勝負，但慘敗令她回到酒店哭了很久。然而，她內心強大，可以立刻調整心情，專心應付第二天賽事。1997 年亞洲單車錦標賽的經歷，讓她明白自己需要付出更大的努力，才能拉近與對手的距離。

積極備戰悉尼奧運

　　1998 年，楊嘉華在亞洲運動會獲得山地單車賽第四，這是她個人最好的成績，也是歷史上香港女子山地單車比賽項目的最佳成績。1999 年是她最辛苦的一年，為了參加 2000 年悉尼奧運的目標進發，每個地方的運動員都要去不同的地方爭取積分。她由一月開始到澳洲和紐西蘭六個星期，參加澳洲錦標賽、紐西蘭錦標賽等。最終，楊嘉華成功取得足夠分數代表香港出戰悉尼奧運。

　　楊嘉華指出，亞洲人較難在大型單車比賽贏出，自己只是希望能代表香港參賽。在奧運會女子山地單車賽事中，以第二十七名完成比賽。她說當時感到很奇妙，笑稱：「一直都有攝影機捕捉選手，所以要全程投入，不能有半點鬆懈。」

衝出香港，轉戰國際

　　悉尼奧運後，楊嘉華退出了香港單車隊，轉到意大利國際單車隊，一年的職業生涯使她畢生難忘：來自不同國家的隊員合作無間，互相學習，她直言獲益良多。

　　一年後，她轉到美國參加職業車隊，在不同地方作賽。回想在美的經歷，楊嘉華指隊友的男朋友或丈夫都是與單車有關的，有的是單車運動

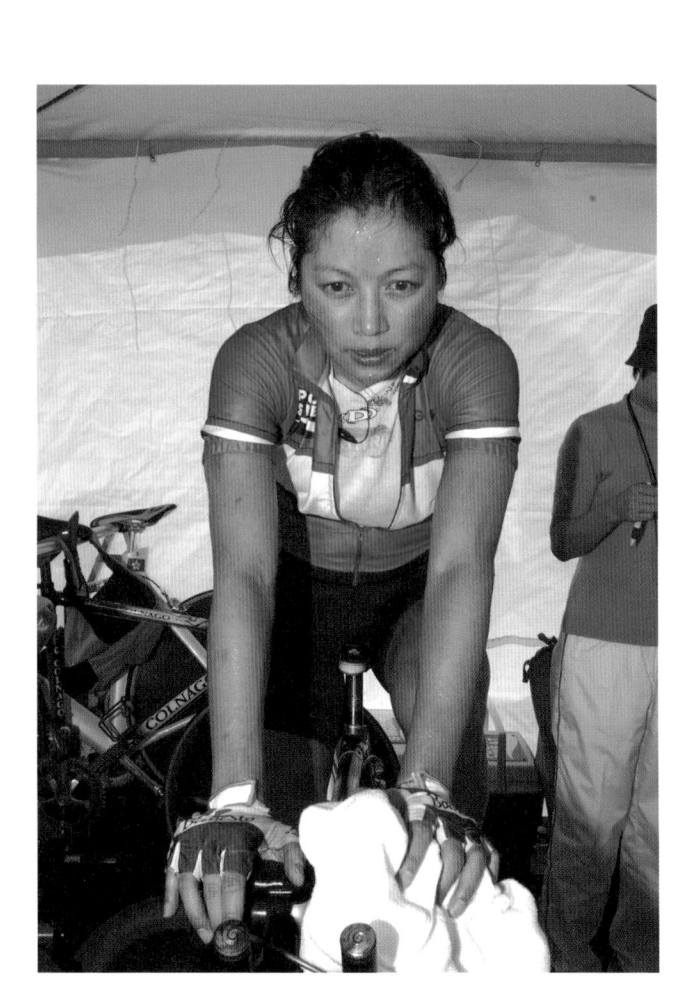

楊嘉華於 2002 年南韓釜山亞運會女子公路個人計時賽獲第 5 名。（南華早報提供）

員、機械師、教練。女子單車運動員若非與單車圈中人在一起，是難有共同話題和經歷。

2002 年，楊嘉華完成亞洲盃後，開始計劃未來的去向。在 2003 年，她曾考慮是否參加翌年的雅典奧運。與男朋友商量後，楊嘉華毅然退役，開展新生活。楊嘉華說，若 2002 年休息一段時間後，再代表香港去參加奧運會，人生就會因而改變。畢竟單車運動員是很孤獨的職業，尤其是女子單車運動員，她仍深信當年的決定是正確的，是在合適的時間跟一個合適的人一同作出的抉擇。

退役後，楊嘉華成為環保工程師，婚後誕下兩名女兒。回望單車運動員的生涯，經歷的艱辛和喜悅，楊嘉華坦言為自己感到很自豪。作為沈金康教練執教後第一批的香港單車運動員，她看到新一代的運動員有更好的成績，也倍感驕傲。總結自己在單車體壇的發展，楊嘉華說這段經歷讓她明白努力不懈和全程投入才能有好成績，這對她日後的成長有莫大的幫助。

「鐵血女車神」——黃蘊瑤

　　黃蘊瑤是香港首位奪獎的女子單車運動員，她在 14 年單車運動員生涯獲獎無數，成就非凡，有「女版黃金寶」的美譽。

- 2008 年世界盃場地單車賽丹麥哥本哈根站女子場地 20 公里記分賽金牌
- 2010 年第十六屆亞洲運動會（中國廣州）女子場地記分賽銀牌，是首位香港女子運動員奪國際賽事的獎項
- 2010 年女子環新西蘭單車多日賽（UCI 2.2 級別）分站季軍
- 2012 年女子環沖繩單車公路賽（UCI 1.2 級別）亞軍
- 2012 年第三十二屆亞洲錦標賽（馬來西亞）女子場地記分賽金牌
- 2013 年第三十三屆亞洲錦標賽（印度）女子場地記分賽金牌
- 2014 年第十七屆亞洲運動會（南韓仁川）女子公路個人計時賽銅牌

　　黃蘊瑤原是香港划艇青訓隊隊員，因緣際會下轉投單車運動。那時單車隊在體院訓練，與划艇中心距離較近。胡健燊問隊友有沒有興趣加入單車隊 [32]，因為單車隊沒有女子運動員，於是隊友便拉着黃蘊瑤和另一位朋友測試。這次偶然的機會，黃蘊瑤第一次接觸單車比賽，令她與單車結下不解緣。她表示單車的速度感，讓她有如飛翔一般的感覺，因此決定轉投香港單車隊。

黃蘊瑤（左）進行賽艇訓練時的情景。（黃蘊瑤提供）

32　胡健燊，男，是香港男子單車運動員，主攻公路項目。曾代表香港參加 2008 年北京奧運會男子個人公路賽。黃蘊瑤的隊友是胡建燊的中學同學。

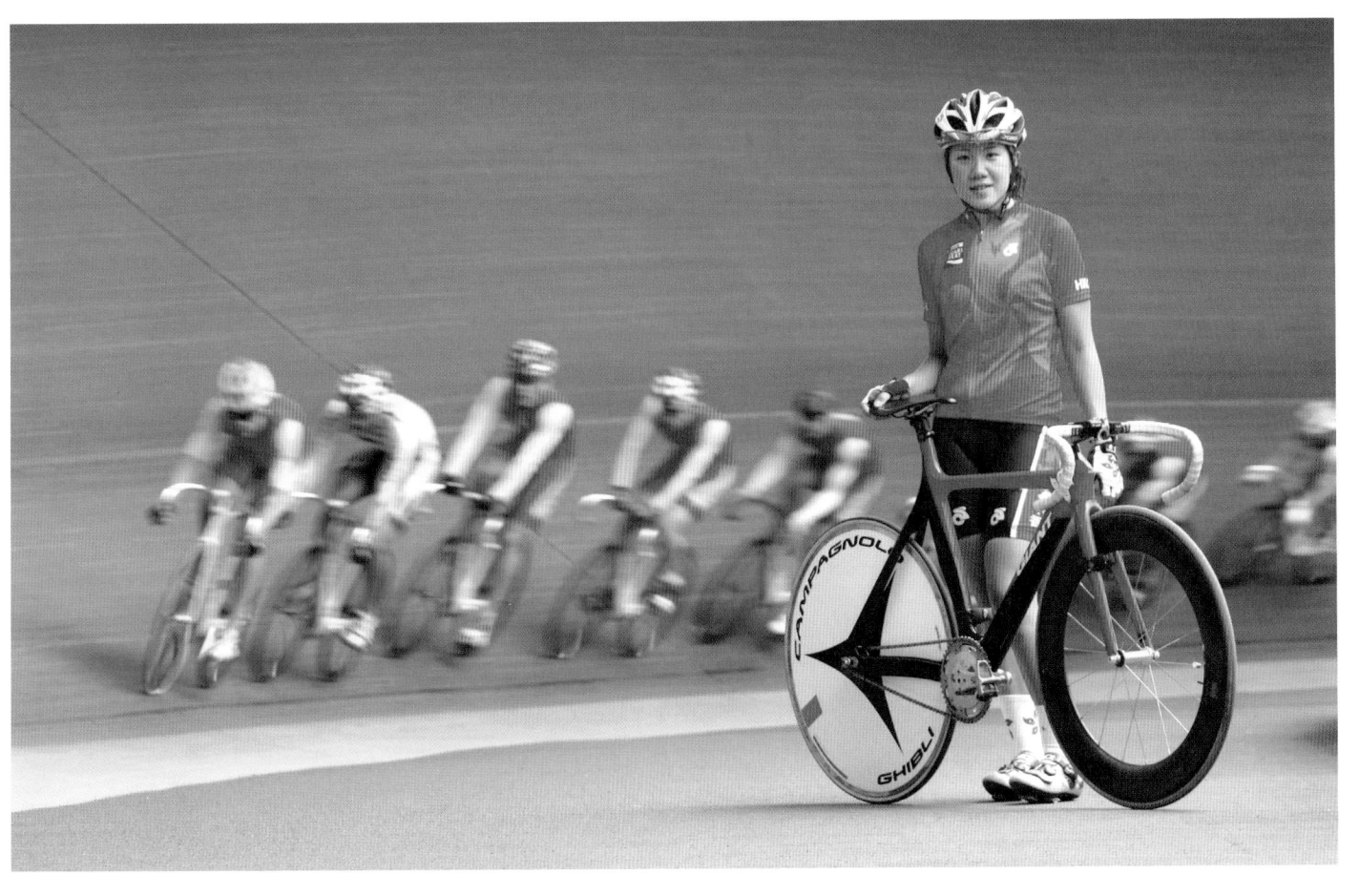

2008 年黃蘊瑤備戰北京奧運會前夕攝於深圳龍崗單車場。（星島日報提供）

　　由於當時仍處於求學階段，黃蘊瑤要兼顧學業和訓練，在未退出划艇隊前出現了有趣的情況，她需要連走兩場訓練：清晨五時會先進行單車操練約兩小時。放學後，再到沙田划艇中心賽艇操練約兩小時，晚上再趕赴體育學院參加單車隊操練約兩小時。如此生活維持了四個月，後來黃蘊瑤發現自己最喜愛單車，所以在八個月後就轉為全職單車運動員。説起兩項運動的不同，黃蘊瑤坦言：「划艇是較孤獨的運動，訓練是與自己對抗。而騎單車卻有一大夥隊友一起訓練，沿途還可以欣賞不同風光。」

印象最深刻的賽事

　　黃蘊瑤最印象深刻的是 2008 年世界盃場地單車賽，哥本哈根站女子場地 20 公里記分賽，及 2010 年第十六屆亞洲運動會廣州女子場地記分賽。

　　2008 年，為了在丹麥世界盃爭取積分換取奧運會入場券，黃蘊瑤在賽前進行特別操練，當時已經是最佳狀態，卻未能在前三站的世界盃擠身決賽席位，這個結果令她逐漸失去信心。第四站丹麥世界盃決賽前，沈金康教練讓黃蘊瑤不要給自己太大的壓力，乾脆把預賽當作決賽般出戰。她有所釋懷，表現出超水準並在預賽獲得第一名，也在後來的決賽中取得金牌，黃蘊瑤成為首位亞洲女子運動員在項目中奪得世界盃冠軍。她對大師兄黃金寶非常仰慕，因為他在世界場地單錦標賽冠軍披上彩虹戰衣，在此之前，並未有一位香港人，甚至亞洲人踏上過世界最高舞台。黃蘊瑤認為黃金寶的勝利為單車運動的後輩打了一支強心針。除了個人成就高之外，她說大師兄關心後輩，教會了她很多道理，兩人關係亦師亦友。

2008 年黃蘊瑤（中）是首位亞洲女子運動員奪得世界盃場地單車賽丹麥哥本哈根站，女子場地 20 公里記分賽金牌。（砂田弓弦提供）

「鐵血女車神」的稱號

　　被傳媒封為「鐵血女車神」的黃蘊瑤一夜成名。這個稱號不但展示了黃蘊瑤驚人的意志力，還有她永不放棄的體育精神。

　　2010 年廣州舉辦第十六屆亞洲運動會，黃蘊瑤記得當時是在進行場地單車記分賽，整個賽程 25 公里，即進行 100 圈競賽，當中每 10 圈就有衝刺圈搶分。大約 50 圈的時候黃蘊瑤發生炒車意外，她當時在車群第二，與前車的輪子發生碰撞。緊隨其後的

2010 年黃蘊瑤在場地單車記分賽時被後車橫腰輾過後嚴重骨裂且肺部破裂。（星島日報提供）

五、六位車手閃避不及，橫腰輾過黃蘊瑤！比賽當下，黃蘊瑤只想着完成比賽，並沒有理會身上的痛楚，完賽後黃蘊瑤四條肋骨嚴重骨裂且肺部破裂。

黃蘊瑤為甚麼不放棄呢？她說：「我鐵了心要堅持下去是因為 UCI（國際單車聯盟）改制，其他大型運動會都取消了場地記分賽項目。我長久以來的訓練主要是針對記分賽，在廣州亞運會前已經苦練了四年，單車隊亦花了許多資源在我身上，況且比賽已經過半，我不能因此而放棄。」痛楚沒有阻擋黃蘊瑤爭勝的決心，她為的不只是個人成績，更重要是讓後輩知道就算跌倒也要站起來繼續，哪怕是跌倒起來後未能完成比賽，無論如何都一定要堅持下去。

憑着非凡的意志力，黃蘊瑤以第二名完成賽事，無比的勇氣和毅力令她不單贏得了獎牌，更贏得大家對她的尊敬和讚賞。賽後香港及海外媒體舖天蓋地報導了這件事，黃蘊瑤「鐵血女車神」的形象亦自此深入民心。

退役的抉擇

2010 年廣州亞運會後場地單車記分賽被取消，黃蘊瑤面臨轉項或退役的抉擇。她在場地單車記分賽項目的成績不俗，曾經是世界排名第一。若果轉到公路計時賽項目，只能是守住亞洲第三。

2014 年黃蘊瑤（右）仁川
亞運會女子公路個人計時
賽摘銅後退役。
（星島日報提供）

「轉項」意味着與其他對手較量，在其他國家，單車選手的日常訓練是專攻公路賽項目，黃蘊瑤不過是半途出家，如要轉項需花費較長時間，而且沈教練認為公路計時賽並不是黃蘊瑤的最佳選擇。

有見及此，黃蘊瑤選擇在 2014 年仁川亞運會女子公路個人計時賽摘銅後退役。近年黃蘊瑤除了在內地籌辦平衡車賽事、在電視上擔任賽事評述員之外，更熱衷於公益活動，她曾與本港的慈善團體合作遠赴雲南騎車籌款，為當地村民建設山區水窖。

增加女子單車運動員

黃蘊瑤憶述當年的香港單車隊只有四名女性運動員，因此她希望越來越多女性可以加入，壯大香港單車隊隊伍，爭取更加多的獎牌。近年來，「明日之星計劃」有不少女孩報名參加，政府亦增加了對運動員的支持。她笑稱以前家長會擔心騎單車的形象不好，現在大家都認為單車運動健康又正面，顯示了社會對單車運動員的認可，有利於本港體育運動的多元化。

首名註冊單車女教練 —— 賴藹欣

- 前香港單車隊成員
- 中國香港單車總會註冊三級公路單車教練
- 中國香港單車總會註冊三級山地單車教練

正在教授中學生單車技巧的賴藹欣（右）。
（馬鞍山民康促進會存照）

　　人稱「叉燒」、「叉姐」的賴藹欣是本港單車教練中唯一獲註冊三級公路及山地單車的女教練。在擔任教練前，她是香港單車運動員，退役後成為了香港單車青少年隊的教練。初期，她協助單車隊梯隊及「明日之星」計劃的訓練事務[33]。後期，她加入「青苗單車培訓計劃」[34]，協助統籌大型單車活動和巡迴宣傳在學校推廣單

33　一般而言，單車隊內部分為 2 至 3 個梯隊訓練，表現較好的運動員可晉升。

34　「青苗單車培訓計劃」透過有系統及循序漸進式訓練，發掘和培訓有潛質青少年接受中國香港單車總會作進一步的培訓，培訓計劃主要函蓋公路、場地、山地車及小輪車等專項單車訓練，課程由中國香港單車總會制定。

車運動。賴藹欣既是單車運動員,又是推動者,多年來她為推動本港單車運動的發展不遺餘力。

單車夢的開端

賴藹欣自小就渴望成為一名賽跑運動員,更曾想過當成一份職業,升中後才擱置這個念頭。有一天,她無意間打開報紙,見到一篇關於三項鐵人運動員陳爾高的訪問[35],重燃成為運動員的念頭,於是參加三鐵的「明日之星甄選計劃」。她說報名時要選擇幾項運動,自己有揀單車但並非首選。賴藹欣在三項鐵人的選拔中落選,卻令她投入單車運動。

賴藹欣坦言,從前未試過在鑊形場地騎車,而年紀尚小未能駕駛汽車,感受過後才發現自己酷愛場地單車所帶來速度上的快感,單車之快令人沉迷,因此她選擇跟隨香港隊訓練。

香港首位註冊三級單車女教練

賴藹欣因受傷而選擇退役,沈金康教練和仇多明認為她適合做教練[36],而且有見單車隊一直以來都缺乏女教練,她便果斷進修相關技能。從實習教練,到國際單車聯會的教練培訓及考核[37],她成為中國香港單車總會首位註冊三級公路及山地單車教練[38]。不區小節的特質,令她得以融入這個男性運動圈。

被問到「不同年代的教練有沒有分別?」賴藹欣指出三大不同:

一、以前坊間的教練只會傳授騎車技巧,並不會規劃訓練日程。後期的教練有了轉變,每天會要求按照計劃進行訓練,且訓練計劃是因應能力及狀態為運動員度身訂做。

二、教學方法有所轉變,以前訓練多為教練或師兄手傳口教,但現在教練會多了講解。資訊發達令訓練更科學化、更仔細、更客觀,亦增加了教練講解的難度。她舉出具體例子:「以前需經歷多次翻車才學會轉彎技巧,現在只需要上網看教學片段,很快就學會。另一方面,由於資訊氾濫,學員往往以網上獲取的資訊來質疑教練的教學方法,但他們未必明白正在接受的訓練是最適合自己的。」賴藹欣補充道:「以前運動員不清楚考核晉升的要求,也欠缺客觀的方法來評定隊員晉升。現在單車總會是能夠訂出一套準則,客

35 陳爾高,男,前香港三項鐵人運動員。

36 仇多明,男,前香港單車隊成員,主攻短距離項目。

37 察覺到國際的單車行業中女性教練人數不多,國際單車聯會因此邀請世界各地的女性教練到瑞士國際單車聯盟中心受訓,賴藹欣就是其中一名參加者。

38 單車總會教練架構劃分了三個級別的註冊教練,而三級註冊教練是最高的等級。整個訓練前後花了兩年時間,每年一次,每次需要逗留一個月,畢業回來由中國香港單車總會認可才可註冊三級教練。

觀且清晰。」

三、以往練習技術時，可能一開始就要在公路上進行練習，現在會在訓練場地練到基礎技術純熟後，才出公路上練習，安全性大大提高。由此可見，運動訓練系統化，令教練和運動員在訓練時更加得心應手，訓練效果更加事半功倍。

無論任何年代的教練都應就運動員本身的能力及狀態作出適當的調整，這也是教練工作至今仍未能被機械所取替的原因。

贏不單要靠技巧，心理質素同為重要

賴藹欣指，運動員比賽和訓練的心態是不同的。訓練時，運動員騎單車機可以「無限復活」[39]，因為是單純的個人運動。但到了實戰比賽時，就需要應對風阻、其他選手的攻擊等不同的外在因素，一旦打亂節奏或部署，運動員就需要瞬間作出應對之道。這正是單車運動引人入勝之處，訓練或比賽上的學問是無盡的，要完成當日的訓練或比賽，是需要跟教練和隊友討論戰術及改進方法方能進步。

回顧香港隊的成績，從黃金寶開始贏得世界冠軍，到後來培養出幾位世界冠軍，甚至青少年世界賽亦可奪冠，香港單車運動已有一套完善的訓練模式。年青人少了冤枉路，入門更加簡單直接，獲得成績亦較以往好了。對於培養新一代的運動員，賴藹欣有這樣的看法：「時下的年青人許多都能堅持訓練，但訓練過後，靜心獨處時，腦海裏會產生很多其他的想法，因為他們的選擇和退路的確多了。」對比今昔之間，學校推廣的情況，賴藹欣說：「以

39　在單車機上「無限復活」意思指，當感到疲累時可以稍作休息，隔一會再重新投入訓練。

往學員只會加入一個校隊，現在招攬學生，他會跟你說自己已經是幾項運動校隊的成員，未必有時間會去單車訓練。」

校園推廣的挑戰

賴藹欣指現時各項運動項目「普及化」做得好，入門亦相對容易[40]，但要將單車獨有魅力發揮出來，才能吸引更多學生來參加。要對方接受進階訓練，又是另一個故事。

「學校體育單車推廣計劃」顧名思義是藉着學校課堂推廣單車運動，該活動由康文署出資，獲得熱烈的迴響。學生的回饋是除了覺得騎單車好玩，還表示單車很吸引！儘管如此，每次學校推廣都有時間限制，賴藹欣和其他教練需要思考在短時間內回應教授甚麼內容、學生的水平，亦只能教授技術要求不高的基礎訓練。

考慮到學生需要循序漸進地學習，賴藹欣和團隊與康樂及文化事務署（康文署）合作創立了以金、銀、銅制度劃分的「單車章別獎勵計劃」，每個級別的獎章是包含不同的技能，教練因應學生的程度施教。

學校巡迴推廣的另一挑戰就是運送單車，每次至少需要搬運20多輛單車及器材到不同學校，相當費力。眼見學生們透過學習，在學校也能夠練好技術及安全意識，到單車徑甚至公路上訓練也應對自如，也有助減少意外發生，賴藹欣感嘆雖然辛苦卻十分值得。

40　許多單車運動員都曾提及單車價格之高，曾一度讓他們卻步。賴藹欣亦有相同看法，所謂「入門更容易」是指，如今增加了不同網羅的運動員的途徑，如「青苗單車培訓計劃」或「明日之星計劃」，亦有較便宜的單車產品或副線產品。

2009 年的學校體育推廣計劃的單車教學情景。（馬鞍山民康促進會存照）

小結

　　如成秀萍教練所言，香港單車運動中，女性佔少數。除了運動本身對體能有一定要求之外，更有訓練之苦。試想想：運動員要頂着太陽暴曬、內地刻苦的冬日訓練、高強度且單調的的訓練日程等等，這些客觀挑戰，即使是男性也未必可以承受，更何況是女性？

　　傷患之苦，不但是體膚之傷，亦會摧毀心靈的屏障。黃蘊瑤四條肋骨嚴重骨裂，而且肺部破裂，但仍然堅持作賽，因此有「鐵血女車神」的美譽；賴藹欣因傷退役，退居二線成為教練，繼續推動單車運動的發展。她們堅定的意志實在不下於男性，因此能留隊訓練，且能得到好成績的單車女將，簡直就是鳳毛麟角。

　　在傳統思想影響下，女子運動員比之男子運動員多了一層顧慮，就是要組織家庭和生育子女。即使有了科技的幫助，女性一旦過了黃金年齡，要生育下一代的難度就會相應提高。運動生涯亦如是，時機過後，就「時不我與」。這兩段時間是重疊的，女子運動員身處這個兩難局面，往往只能選擇其一。若為愛情或家庭考慮，就如楊嘉華一樣與男友同時退役，組建家庭。若為事業，就只好在退役以後再作考慮，婚戀時間亦將延後。雖然這並非零和遊戲，編者希望讀者閱畢本章後，對女子運動員除了有仰慕之情外，亦可投放一點人文關懷。

國際化的港隊運動員

一年一度的世界公路單車錦標賽吸引世界各地的單車愛好者前往觀看，比賽氣氛濃厚。（砂田弓弦提供）

Jeff 在過去 20 多年來均會為世界頂級三大賽事的每一位賽段冠軍及總冠軍進行賽後訪問。（Jean François Quénet 提供）

法國凱旋門是每年環法單車賽的最終站，也是每位職業單車運動員所嚮往的殿堂。（砂田弓弦提供）

《法蘭西西部報》體育記者 Jean François Quénet (Jeff) 亦是單車愛好者[41]，他與編者分享了知名國際單車賽事——環法單車賽 (le Tour de France) 的歷史。賽事始於 1903 年，是由一位法國體育報 *L'Auto* 的社長 Henri Desgrange 促成[42]。當時單車賽事甚受歡迎，法國體育報藉此促銷報章，引起極大回響，其他國家，如意大利、比利時及西班牙的報章也相繼仿效，環法單車賽因媒體傳播而更受歡迎。賽事初時是由電台廣播、報章刊登相片來引起讀者親身觀賽的興趣。爾後電視台直播賽事，廣泛推動單車運動。

Jean François Quénet 口中的環法單車賽是公路單車的國際盛事，其對香港運動員影響深遠，如周達明和 David Millar 都期盼香港能舉辦大型公路單車賽。單車發源於歐洲，相關文化自然濃厚，運動員如梁志恆便選擇在荷蘭的 Marco Polo 單車隊集訓，王史提芬則來自單車大國比利時。

對單車的熱愛，並非歐洲人專美，香港的單車運動員深耕細作，比之毫不遜色。岑琼在 70 年代積極參與本地賽事，即便移民到南非後，依然繼續投入單車運動。Brian Cook 出生於運動世家，獨愛落山單車，並將興趣轉化為職業，代表車隊首奪香港山地落山單車賽獎牌。他們的故事都體現了單車之愛及香港單車運動的國際化。

41 《法蘭西西部報》（法文：*Ouest-France*）於 1899 年創立，是法國最大規模、銷量最高的報章。
42 *L'Auto* 是一家法國體育報紙，致力於體育及汽車的報紙，並創辦了環法單車賽。

初代旅歐單車手 —— 周達明

　　周達明是 80 年代甚有名氣的單車運動員，在萬寶路香港精英大賽中多次勝出。15 歲時初次鳴聲，在暑假期間參加本地青少年單車賽便獲得第二名佳績，此後被歐陽良先生招攬加入了九龍單車會，16 歲便入選港隊甲組。

　　正值運動生涯巔峰的周達明在 1980 年入選為奧運代表，但可惜當年港英政府因政治理由杯葛莫斯科奧運會，他最終無緣參與。直至 1988 年漢城奧運會，周達明才有機會一嚐奧運公路賽的滋味。

1980 年奧運選拔賽獲亞軍的周達明。
（中國香港單車總會有限公司提供）

成香港初代旅歐的單車手

對單車運動的熱愛程度，使周達明不惜自費也要遠征歐洲參加職業單車賽。他曾經代表法國及意大利的俱樂部車隊出賽，當中的點滴記憶猶新。令他最難忘的是在 80 年代獨自遠赴歐洲參加公路單車賽，第一次代表香港在捷克出戰世界公路錦標賽，結果令他感到遺憾，因為他懷着雄心壯志卻因意外未能完賽。

歐洲的單車文化亦讓周達明嚮往不已，以比利時為例，賽事的獎金是由賽道附近的咖啡室和酒吧合資籌措。他形容當時的賽事情況，指該段路況刺激，路面多為鵝卵石路，又需直轉約 90 度的直角彎，速度飛快。他首次參加賽事已位居前十多名，而比賽首三十名是有獎金的。他聽到當時有人說：這是第一次有中國人拿到獎金。

1987 年的意大利賽事共持續兩個月，周達明出戰了九場比賽，從沒跌出十名以外，他更與意大利車手在山上爭奪「登山王」績分[43]，取得「銀腳踏」（Silver Pedal）的粉紅戰衣[44]。周達明說，他的比賽成績讓外國人對他刮目相看。從第一場比賽領隊不為他提供隊服，到後來獲得細心叮囑，他用實力征服了偏見。周達明掌握了緊湊的比賽節奏，有明確的目標，也取得了佳績。

43 「登山王」績分是指在比賽途中的每個山頂設有搶分點，累計積分最多可贏得登山王的頭銜。

44 「銀腳踏」（Silver Pedal）的粉紅戰衣是以粉紅色的單車騎行服作為該比賽中的一個獎項，是該賽事的榮譽象徵。

寄望香港運動員奪國際公路賽冠軍

擁有 20 多年的比賽經驗，周達明勉勵香港單車運動員多爭取在國際參賽，吸取不同的參賽經驗，挑戰自我。他的心願是有生之年能見證到香港運動員在世界公路單車錦標賽奪得「彩虹戰衣」。

1982 年洪松蔭（左一）、周達明（左二）及方耀明（右）代表香港出戰英聯邦運動會，出發前獲前香港單車聯會會長胡法光（中）及前主席梁適華（右二）設宴歡送。（中國香港單車總會有限公司提供）

移民南非再續單車緣 —— 岑琮

　　岑琮由 1966 年開始參加單車比賽，後因工作關係而暫停了比賽，直到 1993 年移民南非後再次投入單車活動。他對香港單車運動的歷史如數家珍，對於車壇的人和事都瞭如指掌，可說是一位「單車活字典」。

　　岑琮的單車故事始於沙田何東樓，1960 年代他當時只有 10 餘歲，就已經參加了香港單車聯會舉辦的公路比賽。岑琮說自己看見同村的朋友參加公路賽，覺得公路單車外型很酷，而大哥岑威及二哥岑飛均參加了單車比賽，岑琮便跟隨他們步伐進軍單車運動之中。

1968 年岑氏三兄弟在大埔公路何東樓段訓練時情景。（馬鞍山民康促進會存照）

1969 年的岑琮騎着的單車，六十年代的水壺架置於車把前方，有別於現在是置於車架。（馬鞍山民康促進會存照）

香港舉辦國際賽的能力初現

1969 年，由香港政府主辦的環遊新界比賽令岑琮印象最為深刻，香港運動員以地區代表身份參賽，十八區均有代表參加，岑氏三兄弟代表新界參賽。比賽以大埔運動場起點，北上粉嶺、上水、元朗，經青山灣出九龍折返，再經大埔道入沙田、返回大埔終點衝線，全程約 65 英里。路線所到的地方之多，在香港史無前例，沿路由警車開道，每個路口都封路，車隊經過後便解封。岑琮感嘆封路單車賽規模之大，僅只曇花一現便已成絕響。

在 60、70 年代，香港單車聯會不時會邀請一些外隊來港作賽交流，近至有內地、日本、韓國、中國澳門及台灣地區等。早年香港曾舉辦不少大型國際公路賽事，如 1977 年的國際單車

1969 年由南華體育會主辦的環遊新界一圈單車活動，起點終點都設在大埔運動場。（馬鞍山民康促進會存照）

賽[45]，80 年代廣為人知的香港單車精英大賽等[46]。香港歷史最悠久的單車公路國際賽是環南中國海單車賽[47]，首屆港澳埠際賽是 1968 年由澳門舉辦，香港單車運動員黃穎楠贏得第一[48]。第二屆港澳埠際賽在翌年由香港主辦，自此，香港連續舉辦了十多屆比賽。

岑琮在 1993 年移民南非將近 30 年，在當地亦曾參加 947 Cycle Challenge[49]。他指在南非每年都有環繞城市的巡迴賽，當地政府會封路舉行單車比賽，每次參加者都逾 20,000 人，賽事規模之大在國際也甚具知名度。相對而言，香港人多、車多、路面繁忙，加上要封路，實在難以舉辦大型公路賽事。

1969 年由香港單車聯會首次主辦的第二屆港澳埠際單車大賽，賽後香港隊與澳門隊合影。（王理察父子提供）

45 1977 年的國際單車賽，首次由香港單車聯會主辦，並獲政府及市政局撥款資助，賽事為期兩天，吸引澳洲、日本、新西蘭、馬來西亞、菲律賓、澳門及東道主香港，七個國家及地區競逐殊榮，是 70 年代較大規模的單車賽事。

46 香港單車精英大賽，是 80 年代經典賽事，由香煙品牌「萬寶路」冠名贊助。

47 環南中國海單車多日賽，1996 年開始加入內地城市。

48 黃穎楠，男，60 年代香港單車運動員。1966 至 1970 年活躍於香港單車比賽，雖然運動生涯較短，但在 1968 及 1969 年代表香港參加首屆及第二屆港澳埠際賽贏得冠軍。

49 947 Cycle Challenge 是一項大眾參與的單車比賽，每年在南非約翰內斯堡舉行，全長 92.47 公里。947 Cycle Challenge 是向所有水平的單車手開放的單車賽事，因此每年吸引數以萬計的單車愛好者參與。

遠赴歐洲集訓 —— 梁志恆

梁志恆（人稱「恆隊長」），是 90 年代香港單車隊運動員，他自小就跟爸爸遊走香港各大山頭，並接受山藝訓練。16 歲時加入香港單車隊集訓，21 歲就成為全職單車運動員。

- 1997 年及 2001 年全國運動會香港隊代表
- 1999 年第四屆環南中國海單車賽站亞軍
- 2002 年亞洲運動會香港隊代表
- BikeCity 單車城主理人

歐洲集訓，提升能力

2000 年，梁志恆獲沈金康教練安排到荷蘭的 Marco Polo 單車隊集訓兩個月。該車隊會招攬世界各地頂尖的運動員組合在一起，由知名隊長帶領到亞洲及歐洲四處比賽[50]，亦因此提升了香港，甚至亞洲運動員的水平。此次集訓讓梁志恆意識到歐洲與亞洲單車文化有很大分別，歐洲幾乎每天都有比賽，賽事非常緊湊，但領隊深明亞洲人與歐洲人體能有別，因此會安排適當的行程及比賽，從中去調節體能及技術。由於歐洲天氣變化較大，雨天地面濕滑令賽事增加很大挑戰，學習如何克服困難亦令他終身受用。

50 Nathan Dahlberg，男，新西蘭藉，參加過三次環法單車賽，亦曾加入顯赫的 Motorola 職業車隊，是一個有豐富經驗的車手，退役成為 Marco Polo 單車隊隊長。

寄語新一代要獨立，溝通解決困難

　　梁志恆感嘆社會環境變得富裕，家長過於保護子女。他指大多年青運動員是由家長接送，不用自己騎單車到比賽場地。雖然父母接送較為方便，卻令新一代運動員在賽前準備、計劃路線及抗壓能力等都較以往遜色。作為一名單車手，梁志恆認為「不怕辛苦」是首要條件，所以他非常尊敬隊友黃金寶刻苦的特質。其次，當遇到突發事件或意外，只要單車沒有損毀，沒有骨折或嚴重傷勢，都應該立刻搬起單車繼續向着終點前進，這是公路單車手必備的條件，同時亦是成功必備的條件。

香港出產的「環法冠軍」—— David Millar

- 2000、2002、2003、2011 及 2012 年環法單車多日賽（Tour de France）五奪分站冠軍
- 2001、2003、2006 及 2009 年環西班牙單車多日賽（Vuelta a España）五奪分站冠軍
- 2008 及 2011 年環意大利單車多日賽（Giro d'Italia）兩奪分站冠軍

David Millar 在 2000 年登上環法單車多日賽的頒獎台。（砂田弓弦提供）

香港除了有港產的世界冠軍外，還出產一位蜚聲國際的職業單車手 David Millar[51]。在 18 年的職業生涯中，David 共完成了 1087 場比賽，全屬高級別的賽事。在眾多賽事中，他最難忘的是 2000 年舉行的環法單車賽，因他不但在第一天的比賽中獲勝，最後更成功取得冠軍，披上「黃色戰衣」。

隨父來港與香港結緣

　　David 於香港生活了七年，除了他現在居住的西班牙赫羅納（Gerona）之外，香港算是他最長時間居住的城市之一。1990 年，13 歲的他跟隨父親從英國移居香港[52]，當時香港正值山地單車熱潮，這是一項新潮的運動，而他在英國時已經接觸過山地單車，所以便將自己的山地單車也帶到香港。

　　David 住在西貢白沙灣，經常騎山地單車遊走西貢高地，有時甚至騎到沙田。他指，香港地勢很適合騎山地單車，最常練習的路段是西貢公路的清水灣段及萬宜水庫，當年只有沙田段有比較完善的單車徑，但由於沙田已經發展成新市鎮，所以週日的單車徑都很擠擁。

David Millar 在贏得環法單車賽接受訪問。
（砂田弓弦提供）

51　David Millar 是首位在環法國、環意大利和環西班牙舉行的三場大型職業巡迴賽中，穿着「黃色戰衣」、「粉紅戰衣」及「紅色戰衣」的英國人。

52　David 的父親是英國皇家空軍的飛行員，離開皇家空軍後成為國泰航空的機師。

在港開展職業單車手生涯

　　有一天，David 看到飛球單車行正宣傳一場新界山地單車比賽，他便獨自乘船參賽。當時有幾位外籍人士建議他試騎公路單車，更贈與了與相關的短片和雜誌給他。這個契機讓他對環法單車賽、國際賽和公路單車賽增加了認識，萌生了對公路單車的興趣。他因此變賣了自己的山地車，存錢購買公路車。後來，David 開始參加香港單車聯會舉辦的比賽，他參加的第一場比賽於香港維多利亞公園舉行。對 David Millar 來説，香港可説是他第一個比賽及訓練的地方。

David Millar 在 2012 年贏得職業生涯中最後一個環法單車賽賽段冠軍。
（砂田弓弦提供）

初出茅蘆的 David Millar（右二）已經在登上香港本地賽的頒獎台，當時的黃金寶（右三）剛剛復出重回賽場。
（馬鞍山民康促進會存照）

首位亞運男子落山單車賽
獲得獎牌的香港單車手
—— Brian Cook

- 1998 年第十三屆亞洲運動會（泰國曼谷）男子山地落山單車賽銅牌
- 2019 GDL 廣東速降聯賽大師組冠軍
- 前香港落山單車代表隊成員

1998 年 Brian（左）奪得亞運會銅牌回港後，與黃金寶（右）參加祝捷會。（馬鞍山民康促進會存照）

1998 年曼谷亞運會是香港車壇的歷史時刻，黃金寶在男子公路賽首奪金牌，而 Brian Cook 則首奪落山單車賽銅牌。退役後 Brian 開設兒童平衡車學校，發展單車事業之餘，還希望能培養出未來單車精英運動員。一對子女在 Brian 的耳濡目染下，年紀輕輕已技術了得。

運動世家造就明日體壇之星

Brian Cook 在圍村長大，是中英混血兒，由於父親年輕時亦是運動員[53]，所以希望子女多做運動強健身心。他與妹妹從小接觸運動[54]，熱愛騎單車，第一輛單車就是 BMX，隨後與父親一起騎山地單車：「90 年代中，香港單車聯會舉辦山地

單車比賽，當時我和爸爸只是打算去觀賽，沒想到那次之後就被山地單車深深吸引住了，很渴望可以參賽」。

Brian 參加了第二屆的山地單車比賽，首次參賽就名列前茅。之後他再下一城拿到山地單車的香港青少年冠軍，因而收到單車聯會的邀請，與香港單車隊同赴昆明集訓，為亞運會做準備。1998 年亞運會舉行前夕，香港奧委會才得知亞運會設有越野賽和落山單車賽兩個項目，香港單車聯會商議後，決定把三個名額給予山地單車運動員。這兩個項目雖然同屬單車項目，性質及規

53 Brian 的父親為 Alan Cook，他曾代表香港參加 1982 年漢城亞運會馬拉松比賽。

54 Brian 自小參加田徑訓練，當年他已打破了 400 及 800 米比賽的新界區紀錄。90 年代末 Brian 負笈英國兩年，每天都去踢足球，回來香港後與朋友組隊參加比賽，曾經獲得最佳射手獎。又有朋友介紹加入了東方足球隊預備組，後來因為學業停止；Brian 的妹妹，曾是香港曲棍球隊隊員。

則卻與公路單車大有分別，而 Brian 獨愛落山單車。他指，香港較後期才開始舉辦落山單車賽及派隊出外參賽，自己因年齡關係，早已由青年組轉戰公開組，到運動生涯中後期才有機會出外參加亞洲山地車錦標賽。

曼谷亞運會小插曲，香港山地落山單車賽首奪獎牌

Brian 指，在曼谷比賽的幾日時間發生了不少事，香港單車隊到達當地才驚覺，山地單車的場地不在曼谷市內，而是距離曼谷市 45 分鐘車程的地方。東道主泰國隊早在幾個月前已駐紮在練習場作準備，更加封了整座山不讓其他國家隊進

內訓練，他們對山中的一草一石瞭如指掌。香港山地車隊雖然早已到達，但也只能喟然長嘆，因為他們不能進入訓練場地，只能在公路上練習。

面對着不公平的待遇，Brian 仍能帶着自信應戰。但一波未平一波又起，他的單車變速器在決賽起步點時，發現因為勞損而整個瓦解。

當時資源有限，亦沒有備用零件可更換，大家都傍徨無助。當時他異常冷靜，靈機一觸向機械工取了一套六角匙，將整個變速器重新組裝，神奇地修理好單車。Brian 的爭勝決心更加熾熱，以最佳狀態，順利完成比賽，勇奪銅牌，實在令人喜出望外。

雜誌報導第一屆越野單車落山賽。
（馬鞍山民康促進會藏）

香港混血小輪車精英 —— 王史提芬 ⁵⁵

- 2001 年比利時全國小輪車錦標賽 13 歲以下冠軍
- 2002 年比利時全國小輪車錦標賽 15 歲以下冠軍
- 2003 年歐洲小輪車錦標賽 15 歲以下季軍
- 2003 年比利時全國小輪車錦標賽 16 歲以下冠軍
- 2004 年比利時全國小輪車錦標賽精英組季軍
- 2005 年第十屆全國運動會（江蘇）男子小輪車個人賽金牌
- 2005 年泛太平洋小輪車錦標賽季軍
- 2007 年第六屆城市運動會（洛陽）男子小輪車越野賽金牌
- 2009 年第五屆香港東亞運動會男子小輪車精英組金牌
- 2010 年第十六屆廣州亞洲運動會男子小輪車越野金牌
- 2006-2010 年首五屆亞洲 BMX 小輪車錦標賽男子小輪車賽金牌

王史提芬是香港及比利時混血兒，2000 年開始在比利時接受專業小輪車訓練，曾獲比利時國家隊邀請，但最終選擇加入香港小輪車代表隊。這個選擇背後有一個故事，中國香港單車總會有限公司山地車及小輪車組主委陳志強娓娓道來：「比利時是單車王國，內地競爭相當大，縱然王史提芬實力超凡，代表比利時出戰比賽的機會不大。而他渴望得到參賽機會，他的父親又是香港人，便嘗試發電郵給單車聯會，主動詢問能否代表香港隊出戰。」在他來港前，單車聯會已為他安排出戰全運會及亞洲賽，藉此取得代表香港參加東亞運的資格。

小輪車項目青黃不接

繼王史提芬在 2009 年東亞運為香港取得賽事首面單車項目金牌後，香港單車選手在小輪車項目成績一般。陳志強解釋：「香港沒有小輪車的訓練基礎和專業教練，當初亦是為王史提芬聘請外籍教練。儘管 2009 年東亞運取得成績，王史提芬在比利時採用的是歐洲訓練模式，可惜在香港難有人能短時間內接受如此高強度的訓練，故選手培育上未能承傳。」

　　55　王史提芬的英文全名為 Steven Patrick Marie Josee Wong。

王史提芬奪得 2010 年第十六屆廣州亞洲
運動會男子小輪車越野金牌。（南華早報
提供）

小結

　　從環法單車賽說起，本章記錄了周達明、岑琮、梁志恆、David Millar、Brian Cook 及王史提芬的單車故事。他們的故事未必有很強烈的連結，卻表現出香港單車的「國際性」及「香港性」。「國際性」是指香港的單車運動置身於國際，從傳播、訓練、比賽，到運動員對歐洲單車文化的仰慕，無一不說明兩者有緊密關係。香港單車的「香港性」體現是指外來的單車文化在地發展，呈現的兼收並蓄，中西交融之態。港隊歡迎不同國籍的車手加入，且為他們提供比賽名額。香港單車的「國際性」及「香港性」能融合共處是因運動員對這項運動的熱愛衝破了地域、種族、年齡的限制。香港單車的故事不只屬於本土，更屬於世界。

第三章

香港單車運動的背後支援

3.1

單車車會及車隊
扮演重要角色

　　香港教育大學健康與體育學系助理教授周志清博士認為，許多運動項目聚集志同道合者設立興趣團體，建立總會和協會。這些提供資源和發展方向，面向不同的受眾有：幼童、青少年、成人，再到業餘、精英級別等，結構清晰分明。除了香港奧委會轄下的體育總會之外，香港運動蓬勃發展，也陸續誕生了不少民間體育組織，可謂百花齊放。周志清博士口中的興趣團體應用在單車運動上，即指單車車會，它們的性質類似俱樂部，為會員提供籌劃單車活動，但這不僅限於娛樂，亦有提供單車培訓，當中一些知名車隊協助培養年青車手，對推動單車發展貢獻良多。

單車車隊及車會組織列表

單車會 / 單車隊名稱	創始時間	狀況
南華體育會（單車會）SCAA	1951 年	活躍
香港單車聯會 [1]	1960 年	活躍
九龍單車會 Kowloon C.C.	1964 年	活躍於 60 至 80 年代
東方單車隊 Eastern	1964 年	活躍於 60 年代
奧林匹克 O.R.C. Sandoz（Metz）	1968 年	活躍於 60 至 70 年代
維他奶車隊 Vitasoy	1969 年	活躍於 70 年代
冠軍單車體育會 Champion	1973 年	活躍於 70 年代
藝興單車會 Ngan Hing	1975 年	活躍於 70 至 90 年代
香港自行車廠隊 HKBL	1975 年	活躍於 70 年代
港澳南灣單車會 Nam Van	1977 年	活躍於 70 年代
Yasaki 單車隊 [2]	1982 年	活躍於 80 年代
李錦記車隊 [3]	1987 年	活躍於 80 年代
VELO 單車隊	1989 年	活躍於 90 年代初
競 CMS	1996 年	活躍於 90 年代至今
香港警察單車會	2003 年	活躍
Champion System [4]	2005 年	活躍
香港古典單車會	2009 年	活躍
溫拿單車會	2012 年	活躍
消防單車會	2012 年	活躍
Vigor Cycling Club	2013 年	活躍
SHKP-Supernova Cycling Team	2017 年	活躍

1960 年單車聯會成立後，不同的單車隊相繼組成，單車聯會開始籌辦國際賽事及派員參加亞洲錦標賽及運動會。岑琼所提及的霍士、天虹、青年、流浪等車隊活躍於 60、70 年代，正是在單車聯會成立爾後。香港的單車車會五花八門，不能盡述，本書會以上表為例，抽取幾例略加說明。

1　香港單車聯會於 2014 年 7 月 1 日更名為「中國香港單車聯會有限公司」，並於 2017 年 6 月 22 日由「中國香港單車聯會有限公司」更名為「中國香港單車總會有限公司」。

2　Yasaki 單車隊成立於 1982 年，由體育用品公司 Yasaki 贊助。當時在 Yasaki 公司曾招攬三名 80 年代實力最強的單車運動員，分別是梁鴻德、洪松蔭及周達明。

3　李錦記車隊成立於 1987 年，許志興為領隊、洪松蔭擔任車隊主將。

4　Champion System 成立於 2005 年，是香港的單車騎行服生產商。公司迅速冒起並於 2010 年建立「洲際車隊」，並於 2012 至 13 年間升級為二級職業車隊，於 2013 只剩下俱樂部車隊參與本地單車賽事。

南華體育會（單車會）

　　南華體育會（單車會）由 1951 年成立至今已有具 70 多年歷史，是香港最早的單車會。

　　岑琮指，在 50 年代，香港只有南華體育會單車隊籌辦單車賽事，參加者多為香港人，英國人只有少數，如皇家警察及皇家空軍（RAF）參與[5]。南華會成立之初，除體育部之外，亦設「游戲部」[6]，後因「戲」字不雅，易名為「游藝部」。但凡屬於體育或康體活動，皆歸於游藝部規管，當時單車就是其中一項。1951 年，南華設立「單車股」[7]，並在同年舉辦「單車遊新界」活動[8]。自此，南華會便經常舉辦單車比賽。本書其中一個受訪者姚宗權在 1964 年接觸單車運動，並加入南華體育會。趙仕發亦因得悉南華會有單車隊而慕名加入，他憶述，當時南華體育會的基地在棉花路，隊中核心成員周光才、周光文及莫壽禧，會和其他隊員在港島區的棉花路、馬己仙峽道及山頂一帶訓練[9]。

60 年代初南華體育會單車騎行服。
（馬鞍山民康促進會存照）

50 年代南華體育會徽章。
（馬鞍山民康促進會存照）

5　內容為岑琮於 2021 年 10 月 11 日口述。

6　郭少棠：《健民百年：南華體育會 100 周年會慶》，（香港：南華體育會，2010），頁 120。指出「游」跟「遊」在古時通用

7　同上註，頁 120。指出「單車股」其實是指單車部，「股」是指某機構的其中一個部門

8　同上註，頁 121。「單車遊新界」是長途單車旅遊活動，路線是環遊新界一圈，由 1951 年開始到 1968 年均屬聯誼性質，直至 1969 年由香港單車聯會以此路線籌辦賽事，並由皇家警察協助負責流水式的道路交通管制，參賽者需代表居住區份組隊出賽，唯賽事只舉辦一次，而單車遊新界活動也成絕響。

9　出自趙仕發於 2022 年 9 月 19 日訪問內容。

50 年代末的南華體育會隊員合影，攝於南華體育會門外。（馬鞍山民康促進會存照）

1975 年的南華體育會，攝於康樂園餐廳門外。（中國香港單車總會有限公司提供）

60 年代初表南華體育會的趙仕發。
（馬鞍山民康促進會存照）

60 年代初代表南華體育會的趙仕發（左）、
姚宗權（中）及干昌年（右）。（馬鞍山民康
促進會存照）

南華會沙圈比賽

岑琮曾參加由南華會舉辦的沙圈比賽，當年的經歷他至今仍印象深刻。

他指，沙圈比賽是在沙地跑步運動場舉辦的單車比賽。項目乃是場地單車賽的前身，車手只靠雙腳控制速度，而單車沒有刹車掣，比賽時車速相當高，意外頻生。

當年沙圈比賽其中一個項目名為「推托踏單車賽」，故名思義是推單車跑畢一圈、另一圈托單車跑，最後一圈踏單車，非常有趣。岑琮在 1967 及 1968 年的沙圈比賽獲獎，他指，當年的比賽只有獎狀和獎牌而沒有獎金。

1968 年的運動雜誌體育生活中報導了沙圈比賽中的推托踏單車賽。（馬鞍山民康促進會存照）

1972 年的在九龍花墟球場舉行的沙圈比賽，吸引大批市民入場觀看。
（馬鞍山民康促進會存照）

香港單車聯會（現稱中國香港單車總會）

　　由霍英東題名，發行於 1975 年的《香港－亞洲－世界單車運動》年刊介紹了香港單車聯會的歷史。資料指出，單車聯會的前身是新界陸軍單車協會，單車競賽則是由一名陸軍上尉引入香港。這項運動賽事眾多參加者，而當時的參加者多為英軍。1958年，新界陸軍單車協會不復存在，單車運動陷入低迷。1959年，平民和軍人每隔兩、三週自發組織一次休閒騎行活動，單車運動再次興旺[10]。

　　1960 年 1 月，單車熱潮風行，休閒騎行活動的次數更頻密至每週一次。及後，香港單車聯會於 1960 年 6 月正式成立。創會會員中，王澤森為創會名譽會長，李添為會長，梁適華擔任主席，陳百祥則擔任義務司庫及中文秘書（兼任翻譯）。

香港單車聯會 1960/1961 年度的會員證正面。（馬鞍山民康促進會存照）

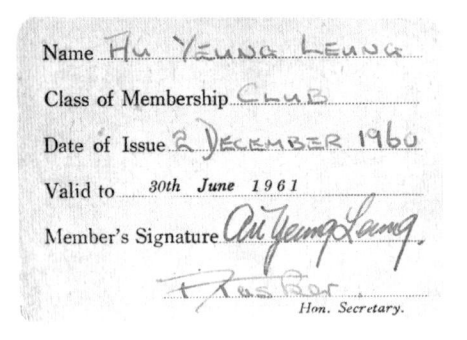

香港單車聯會 1960/1961 年度的會員證背面。（馬鞍山民康促進會存照）

A HISTORY OF ITS OWN

Well over 160 registered riders have just finished riding in one of the most successful seasons of cycling in Hong Kong. Let us for a moment, however, look back and see what happened to bring about this situation.

In 1975 competitive cycling was introduced to Hong Kong by a Captain Lord of the Army, under the name of the New Territories Army Cycling Association. The sport flourished with numerous events and many riders, a lot of them being servicemen, until 1958 when the association disappeared.

In 1959 cycling was brought back to life by a small group of enthusiasts, both Civilians and Servicemen, who organised casual events every two or three weeks.

In January 1960 interest picked up, weekly events were organised and at the end of the season it was decided to form the Hong Kong Cycling Association. A committee was formed, a great deal of work was done and in June 1960 the Hong Kong Cycling Association was a reality.

Of founder members, Mr Wilson T S Wang who was the original president, is the only official still connected with the Association, although Mike Watson is still in Hong Kong and can occassionally be seen at events in the New Territories.

In November 1961 'The First Tour of Hong Kong' was held, with teams from Hong Kong, Korea, Singapore and Taiwan competing. The Koreans won the individual and team race, whilst two of the competitors were Au-Yeung Leung and Mike Watson.

香港單車聯會 1975 年年刊中記載了香港單車聯會成立簡史[11]。
（馬鞍山民康促進會藏）

10　香港單車聯會：《香港－亞洲－世界單車運動年刊》，（香港：忠誠排字植字公司，1975），頁 8。

11　香港單車聯會 1975 年文獻中提到，1975 年單車競賽是由一名陸軍上尉引入香港，正確的時間應為 1957 年。

現任中國香港單車總會主席

現任主席梁鴻德在 1990 年退役後加入香港單車聯會[12]，擔任委員，2008 年北京奧運前離開聯會，2013 再返回單車聯會出任主席。聯會的委員來自不同專業背景，自然能為聯會的發展提供良策。2014 年 7 月 1 日，香港單車聯會更名為「中國香港單車聯會有限公司」。及後於 2017 年 6 月 22 日，再由「中國香港單車聯會有限公司」更名為「中國香港單車總會有限公司」，正式註冊成為體育總會，諸君期望體制改革能配合政府及相關部門的管治要求[13]。中國香港單車總會多年來為推動香港單車運動發展不遺餘力，總會以推廣單車運動為目標，並協助香港單車隊參加比賽及訓練。此外，單車總會也與不同機構合作，包括香港體育學院、康文署、中國香港體育協會暨奧林匹克委員會（港協暨奧委會），亦會安排運動員參加大型及國際的比賽，如全國運動會、亞運會、奧運會等。有賴總會的支持，培養出眾多單車好手，香港運動員多次於各大小比賽屢創佳績。

單車聯會積極招攬外地車手來港

現任副主席李植源一向都落力參與單車運動事務，既有組織車隊，又經常領隊外出比賽，早於 1976 年，余天龍和司徒炳星就邀請他擔任單車聯會的委員。李植源說：「我當時並不了解單車聯會，只是希望能推動香港單車運動發展，於是加入了單車聯會。那時候單車聯會是業餘性質，委員們都是義務協助。」

12 本書第二部分會介紹梁鴻德的運動生涯
13 出自梁鴻德於 2022 年 3 月 17 日及 2022 年 9 月 7 日的訪問內容。

李植源稱單車聯會的工作帶給他榮譽感:「當時我領隊出戰環台賽[14],由於香港隊人數不足,一度要自掏腰包聘請了四名紐西蘭外援協助本地運動員許澤波比賽。我們知道訓練人才的重要性,隊員互相合作有助提升訓練氛圍。」

　　李植源為香港單車隊的發展開拓了一條新路,他不但為運動員,更為車會提供行政助力。他指,當時聘請外國選手的錢不算多,但過程相當複雜,不但需要提供機票和食宿,又需要請示紐西蘭總會,讓單車手拿着「轉會紙」來港註冊,之後他們才可以到台灣比賽。李植源笑談:「外援車手在香港停留大約一個星期到十日左右,香港天氣同台灣相若,他們便能適應氣候,日後更好作賽。」

單車聯會籌辦賽事

　　1950 年代末,國際賽事只有澳門環市賽及格蘭披治單車賽 (II Grande Prémio De Natal Macau)[15],岑宗指,單車聯會每年都會代表香港,組隊到澳門參加比賽。1968 年,香港單車聯會及澳門單車聯會正式合作籌辦港澳埠際賽。自此之後,澳門主辦奇數屆次,而香港則負責偶數。每年香港和澳門各自派出 20 名運動員,再分學生組和高級組兩組對賽,岑宗、趙仕發和陳撝磊都曾經參加過這項賽事。

趙仕發至今仍保留 1965 年格蘭披治單車賽的金牌。(馬鞍山民康促進會存照)

14　環台賽屬商業賽事。

15　趙仕發為 1965 年澳門格蘭披治單車賽冠軍。澳門環市賽,是圍繞澳門路環市區進行的賽事。
　　格蘭披治單車賽 (II Grande Prémio De Natal Macau) 是在澳門東望洋跑道舉行,圍繞着東望洋山的市區進行 20 圈共 76.8 英里(即 123.6 公里)。

1965 年在澳門舉辦的格蘭披治單車賽的起步情景。
（馬鞍山民康促進會存照）

60 年代的鋼架單車重達二十多磅，但仍無阻車手的爆發力 [16]。
（馬鞍山民康促進會存照）

60 年代單車聯會籌辦的單車賽

　　有組織的單車聯賽是在 60 年代出現，岑琮指，1960 年代的公路賽都是由香港單車聯會舉辦，當年單車運動員人數屈指可算。60 年代單車運動員的人數不過 60 人，自己的首賽也只有 30 多人。

　　每年開季的賽程表列出整年的比賽，賽事從九月底至十月初開始，到翌年四月，全年度七個月共有 20 多場賽事。岑琮補充，當時的單車比賽路線多選擇在新界郊區進行，因為該區土地尚未開發，適合的路線較多。他曾經從大埔康樂園出發，向西騎車至元朗凹頭來回四次，全長共 100 英里。又試過從康樂園出發，經林錦公路騎至石崗、錦田一帶繞圈。後期試過在大埔汀角路出發騎至大美督，一圈 10 英里，一共繞十圈作賽。趙仕發所指類近，他體驗過新界比賽如康樂園、元朗凹頭、八鄉、大帽山頂的路線 [17]。除此之外，他亦補充了港島有棉花路、香港仔新巴黎農場到石澳、大浪灣等路線。

16　根據現時國際單車聯盟（UCI）的規定，參賽的公路單車不得少於 15 磅。但以現今的生產單車技術，大多使用碳纖維物料製造而成，不少單車愛好者追求輕量化。在現今的世界上，非參賽的單車重量已經可低至 6 磅。

17　出自趙仕發於 2022 年 9 月 19 日的訪問內容。

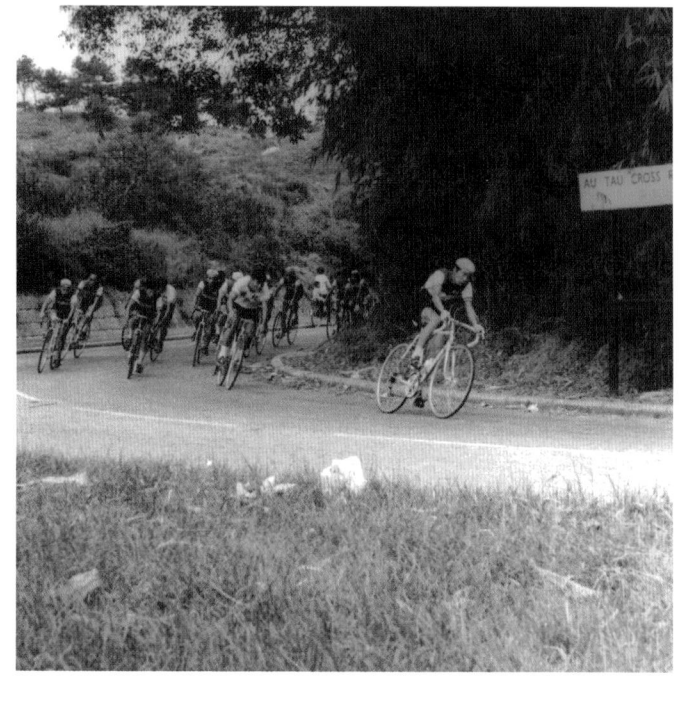

1969/1970 年度香港單車聯會賽事成績列表。
（中國香港單車總會有限公司提供）

60 年代單車比賽途經元朗凹頭迴旋處。（馬鞍山民康促進會存照）

60 年代單車比賽途經上水香港哥爾夫球會門外。（馬鞍山民康促進會存照）

1962 年環香港單車國際賽起步情況。（馬鞍山民康促進會存照）

1980 年代的香港單車聯會年刊中刊載了 80
年代在新界區常用的比賽路線，該路線與
60 年代的路線相近。
（中國香港單車總會有限公司提供）

1980 年代的香港單車聯會年刊中刊載了 80 年代前在港島區常用的比賽
路線，該路線與 60 年代的路線相近。（中國香港單車總會有限公司提供）

第三章

161

70 年代的香港單車賽

自 1973 年起，香港單車比賽數量大增，最初每週一場。後來因為交通逐漸繁忙，兩三年後變成了每兩週一場[18]。

前港隊代表郭耀忠亦為香港單車聯會於 1970 年代，在元朗八鄉上村公園一帶舉辦公路單車比賽深深着迷。當時的比賽吸引了一眾公路單車愛好者，許多公路單車隊制比賽在元朗上村公園出發，圍繞元朗錦上路、八鄉一帶大約 10 公里進行繞圈比賽。郭耀忠小時候家住元朗八鄉，那些單車手就經常在家門口經過。

自 16 歲踏入職場後，郭耀忠就以接近半個月

工資購買了人生首輛鋼製的公路單車，之後又花費 1500 元購置性能更好的公路車，參加單車聯會的比賽。他憶述當年舉行的比賽的情況：一般的比賽路線會從石崗出發，經林錦公路、粉嶺、元朗凹頭、錦田為一圈，至少比賽兩圈。每場比賽均接近 100 公里，有的更是 100 英里距離（約 160 公里）。由於公路單車氣氛熾熱，港九新界都有單車隊，即使是在新界區舉行的比賽，亦會吸引香港、九龍區的車隊長途拔涉前來參加，比賽逾 200 人參賽，賽事會由早上六時出發，連同頒獎儀式，比賽結束時已經是下午一時至二時，因此每次比賽前後需預上一整天時間。

70 年代末在八鄉進行單車比賽的起步情形。
（中國香港單車總會提供）

70 年代的單車訓練

退役車壇名將陳擇磊指，在 70 年代，單車聯會安排的訓練路線都很長，運動員要早上六時在旺角勝利道出發，先從荃灣轉到新界，然後從沙田駛經呈祥道到荃灣，再騎上大帽山，連續四趟，直至中午。

18 姚宗權，男，50 年代的單車運動員，於 50 年代末代表南華體育會單車隊

80 年代至今的香港單車賽

自 60 年代起，香港單車運動經歷周期性熱潮，香港單車聯會
(後稱：中國香港單車總會有限公司) 除了每年籌辦本地單車聯賽
外，更會籌辦或協辦大型國際公路單車賽事，如：1980 年至 1990
年期間，連續舉辦十屆經典的「萬寶路單車精英大賽」；及 1996
年至 2010 年期間，舉辦了十四屆「環南中國海單車大賽」。

80 年代爾後，政府鼓勵康體發展，本港的康體活動發展日趨
蓬勃，開始出現不同種類的單車賽事，如有：場地單車、山地單
車、落山單車、BMX 小輪車、室內花式單車及單車球等運動項目。

2013 年香港單車館落成後，便轉趨籌辦場地單車賽事，先後
舉辦世界級場地單車賽事，更在 2017 年首辦「世界場地單車錦標
賽」，是政府認可的「M」品牌大型體育活動，並慶祝香港特別行
政區成立 20 周年。該項賽事是繼日本前橋市於 1990 年舉辦後，
香港是第二個成功申辦的亞洲城市。該次賽事雲集 41 個國家及
地區，逾 300 位頂尖單車好手來港參賽，角逐象徵世界冠軍的「彩
虹戰衣」。可見中國香港單車總會籌辦大型國際賽事的能力也日
趨專業。

除了中國香港單車總會之外，香港還有其他具規模的單車車
會，下文會簡略介紹。

九龍單車會

　　九龍單車會是由歐陽良於 1964 年成立，繼南華體育會後，第二支本地單車隊，是本港早期的知名單車隊。在 60 至 80 年代期間，九龍會是一支勁旅，從不缺席頒獎台，不少著名的運動員也曾代表這支隊伍。

　　周達明指，九龍單車會福利很好，創辦人歐陽先生對運動員十分照顧，除了有單車隊服裝之外，亦有配件優惠，每次出賽有 5 元餐費。此外，比賽獲獎的運動員更有額外獎金，第一、第二、第三名分別可獲 50 元、 30 元和 20 元。

九龍單車會的標誌。
（馬鞍山民康促進會存照）

1963 年的九龍單車會隊員合影。
（馬鞍山民康促進會存照）

九龍單車會車隊服。
（馬鞍山民康促進會存照）

東方單車隊

1970 年的東方單車隊。（馬鞍山民康促進會存照）

　　東方單車隊於 1964 年成立，創辦人是區忠盛。當時東方單車隊是南華會主辦的沙圈賽事常客，不過區氏在車隊後期已少有打理會務，岑琮成為主理人，岑氏三兄弟也是隊中的骨幹成員[19]。

O.R.C. Sandoz

1967 年的 O.R.C Sandoz 單車隊隊員合影，攝於康樂園餐廳門外，左一為 Digby Bulmer，左三為 Mike Watson，左四為王理察。（王理察父子提供）

　　O.R.C. Sandoz 車隊成立於 1968 年，是由一間美資藥廠創辦，成立初期就以高薪聘請精英運動員，當中包括：60 年代車神王理察、Mike Watson 及 Digby Bulmer 等，因此該車隊在 60 代至年 70 年代橫掃各項香港單車賽事的獎項。O.R.C. Sandoz 車隊其後改名為 Metz[20]。

19　岑氏三兄弟分別是岑威、岑飛及岑琮。內容為岑琮於 2022 年 9 月 10 日口述。

20　內容為岑琮於 2022 年 9 月 10 日口述。

維他奶車隊

維他奶單車隊前身為東方單車隊，於 1969 年成立，活躍於 70 年代。車隊主理人是陳百祥，隊內成員包括鄧錦民、李盛昌、陳霖鏗、司徒炳星及周達明等人[21]。根據趙仕發指，維他奶公司是最早的香港企業贊助的單車隊[22]。

1973 年的維他奶單車隊隊員鄧錦民（左）、周亦盤（左二）、陳興（右二）及隊長岑琮（右）於維他奶廠房外合影。（中國香港單車總會有限公司提供）

冠軍單車體育會

冠軍單車體育會於 1973 年成立，領隊為鄧湯美[23]，車隊宗旨是發揚競技精神，會員間團結互助合作——「旨在比賽，不論勝負」。在 70 年代的一眾單車隊中，冠軍單車隊會員人數最多，有 30 多名年齡介乎 14 至 18 歲的新秀青年，規模相等於單車聯會剛成立的人數[24]。

1975 年的冠軍單車會成員合影。（中國香港單車總會有限公司提供）

21　內容為岑琮於 2022 年 9 月 10 日口述。
22　出自趙仕發於 2022 年 9 月 19 日訪問內容。
23　鄧湯美，男，70 年代冠軍單車體育會領隊，義務委員（1975/76 年）。
24　香港單車聯會：《香港單車聯會一九七五年刊》，1976 年，頁 47。

1975 年的藝興單車隊的隊員合影，右三為李植源。（中國香港單車總會有限公司提供）

藝興班主李植源（中）曾招攬多位當代單車名將，包括洪松蔭（左）、許澤波（左二）、周達明（左四）及梁偉超（左五）。（馬鞍山民康促進會存照）

1975 年香港自行車廠車隊合照，包括隊員李盛昌（左一）、教練余天龍（左二）、陳搗磊（左四）[27]。（馬鞍山民康促進會存照）

藝興單車會

70 年代末期，香港經濟開始起飛，單車的用途也不限於載貨，單車開始發展成為一種運動。李植源在 1975 年成立了幾個車隊，分別有「藝興」、「功學社」、「實力」等。很多運動員都曾經加入藝興單車隊，當中不少是當代著名單車選手，如現任中國香港單車總會主席梁鴻德、許澤波、周達明等車壇前輩。而最享負盛名的是在 70 年代叱咤風雲的車神陳搗磊[25]。

當時為了吸引十來歲的年青人加入，單車會以獎金、隊衣、零件及出賽費作為招徠。以前香港單車聯會有 A、B 組之分，因此車會也效法這個梯隊模式，成績較好的運動員可從實力隊升班至功學社，最優秀的就升到藝興隊，各隊員享有不同的待遇。當初三個單車隊合共有約 30 個成員，後來淘汰了一隊便剩大約 20 人左右。藝興和功學社的成員人數都一直保持在約 10 人。

香港自行車廠隊

香港自行車廠隊成立於 1975 年，由余天龍擔任教練，陳搗磊則是當年主將。當年車隊成員均使用香港自行車廠生產的單車品牌 CHIMO 作賽[26]。

25　出自李植源於 2022 年 4 月 4 日的訪問內容。
26　內容為岑琮於 2022 年 9 月 10 日口述。
27　相片中人其餘姓名不詳。

港澳南灣自行車會

1977 年，馬德賢在澳門保羅士街的知名戲院創立港澳南灣自行車會[29]。該會的代表車手為 70 年代的車神陳撝磊，因此車隊也是 70 年代頒獎台的常客[30]。

港澳南灣自行車會標誌
（來源：澳門特別行政區印務局）[28]

1980 年的港澳南灣自行車會隊員合照。（中國香港單車總會有限公司提供）

澳門南灣戲院（馬鞍山民康促進會存照）

南灣車隊隊服。（馬鞍山民康促進會藏）

28 澳門特別行政區印務局：《法院公告及其他公告》，1981 年 12 月 26。https://bo.io.gov.mo/bo/i/81/52/anotariais_cn.asp#39

29 戲院已拆卸，原址重建樓高 28 層的「幸運神商業大廈」，後來大廈改建為澳門廣場。

30 香港單車聯會：《香港單車聯會 1980 年刊》，1980 年，頁 51。

沙田體育會的誕生與時代的關係

韋國洪是沙田體育會永遠榮譽體育會會長，他於 2000 至 2011 年期間擔任沙田區議會主席。韋國洪指 80 年代初期，除了時任沙田民政專員曾蔭權和沙田體育會主席李光熱心發展體育[31]，新界政務司鍾逸傑也都很注重體育及文藝發展[32]。鍾逸傑要求各區成立體育會、文藝協會，推廣文藝與體育活動，所以沙田體育會便衍生出十多個分會，涵蓋足球、籃球、排球、乒乓球、單車、武術等層面[33]。

沙田體育會就是在這個大背景下於 1982 年應運而生。體育會最成功的是舉辦龍舟競賽，還有少年棒球隊、單車隊和武術會等。每年沙田體育會都會舉行不同項目的訓練班，培育本地未來運動員。

VELO 單車隊

VELO 單車隊成立於 1989 年，領隊為李志偉[34]，車隊約有九人。

1990 年初，文惠忠獲單車前輩李志偉招攬到 VELO 單車隊[35]。文惠忠指，每逢長假期，車隊都會安排集訓。在集訓期間，整隊人會住在李志偉的家中，每天醒來就要去香港大球場練習繞圈約

90 年代初的 Velo 單車隊年青隊員合照，攝於深井陳記燒鵝門前，左起文惠忠、車隊創辦人李志偉、梁小棠、黃健笙、李偉恆、湯偉斌。（馬鞍山民康促進會存照）

31 曾蔭權（1944 年－），香港特別行政區第 2 及第 3 任行政長官。1967 年加入公務員架構，1982 年出任沙田政務專員，其後出任不同政府部門的要職。

32 出自韋國洪於 2022 年 4 月 4 日的訪問內容。鍾逸傑 David Akers Jones（1927 年－2019 年），1973 年 11 月 5 日至 1974 年 3 月 31 日出任新界民政署署長，1986 年因港督尤德爵士突然病逝，臨危受命，以布政司身份出任署理港督一職。

33 出自韋國洪於 2022 年 4 月 4 日的訪問內容。

34 李志偉，男，是 VELO 單車隊的創始人。資料由文惠忠於 2022 年 9 月 13 日提供。

35 資料由文惠忠於 2022 年 9 月 13 日提供。

80 公里。除此之外，車隊週末會到新娘潭或西貢練習。文惠忠就是這樣，周而復始地跟隨李志偉訓練了大約兩年。

競 CMS 車隊

競 CMS 車隊成立於 1996 年，主要成員包括：國際職業運動員、現役香港隊運動員、前香港隊運動員。競 CMS 以策劃和組織單車活動為主，每年招募具潛質的選手，讓他們參與系統化的專業訓練和統籌車隊事務。同時，組織積極籌辦及參與香港、內地及海外國際賽事，推動單車競賽文化，提高兩岸三地業餘單車選手的水平。透過單車運動，鍛鍊運動員的恆心和毅力，達致身心均衡發展的性格，以期日後貢獻社會，回饋社會，發揚良好態度和個人品格 [36]。

競 CMS 車隊的標誌（中國香港單車總會有限公司提供）

36 中國香港單車總會有限公司，屬會介紹，2022 年 9 月 10 日，瀏覽網址：http://cycling.org.hk/ClubNews.aspx?id=2bcbbec8-d918-4836-87b9-b38518631592&i=721

前競 CMS 車隊隊長 —— 梁志恆

2003 年，梁志恆在香港單車隊退役，獲邀加入競 CMS 車隊，擔任領隊。競 CMS 高峰時有接近 50 名成員，他指高肇蔚、仇多明、李慧詩、黃蘊瑤、陳振興進入香港隊前都是競 CMS 的隊員。

相比起管理車隊，梁志恆認為，與青少年相處是最具難度。他需要與學員及家長溝通，除了帶隊、訓練，還需進行心理輔導。身為隊長，梁志恆不但要向學員灌輸單車運動重視團隊合作的觀念，亦促成了與 Marco Polo 車隊合作，聯隊參與環南中國海單車賽。

加入車隊，開展運動員生涯

1990 年，梁志恆在單車徑騎單車，偶遇了單車之友車會，[37] 隨後入會。梁志恆指，單車之友的成員來自各行各業，有醫生、律師、前香港單車 A 隊的單車手等。會員互相交流、分享維修心得、騎車技巧、單車安全意識，單車之友騎遍香港的路段，其中一位前輩薛毅達得知梁志恆能騎一、二百公里，便問他有沒有興趣參加比賽。就是這樣，梁志恆加入了旋風單車隊進行訓練，自此經常與旋風單車隊在沙田吐露港單車徑練習，旋風單車隊的成員每逢星期二、四晚上八時在馬料水碼頭集合，由碼頭出發，沿單車徑騎到大埔元洲仔里的大王爺廟。當時的單車徑並沒有太多人騎單車，隊員競速作速度訓練，完成訓練後便休息聊天。

梁志恆由單車之友到旋風單車隊後，1993、1994 年代表旋風單車隊，參加了人生第一次的本地單車比賽。由於當年沒有青年組，香港本地單車比賽分 A 組、B 組及 C 組三組。C 組成員必須一年內連贏三場，或取得首五名，才可以晉升到 B 組。梁志恆在 C 組的第一場比賽，是從西貢北潭涌到海下來回往返，北潭涌三圈，再到海下一圈，總共 55 公里的賽程，印象最深刻。據他憶述，當年約有十支車隊，大概 100 餘人參賽，最著名的本地車隊，是藝興及南華，而兩隊的參賽者也較多。特別是藝興單車隊，大部分香港隊運動員，如：許澤波、陳隆、John Prosser、謝永文、文惠忠等等，都雲集在這支單車隊中。梁志恆首次出賽就在 C 組獲得第三，他在組別中年齡最小的，接着再比第二場、第三場都有獎，香港隊的教練及職員都認為他有潛質，因此將他吸納進入香港單車隊，他從此開始全職運動員生涯。

37　單車之友成立於 1985 年，宗旨為結識單車同好，分享單車知識，推廣單車旅遊。創會會址為石硤尾澤安邨，後遷到火炭。

香港警察單車會

　　香港警察單車會於 2003 年 2 月 23 日在沙田田心警署成立，是由一名外國警官 Steve Wordsworth 創立 [38]。為何單車與警察工作會拉上關係？那是因為警察會在市區騎單車巡邏執勤。

　　2011 年，陳振輝接任警察單車會主席一職，是該會的首位華人主席。說起車會成立的緣由，陳振輝表示，駐守沙田區的警察在日常執勤中需要騎單車巡邏，他說：「香港警察的裝備向來給人的印象先進，現在卻要利用單車執勤，上司知道我有騎單車的習慣，所以就讓我設計一個可行的方案。我花了一番唇舌去說服市民及同事，改裝單車裝備以切合實際執勤需要。」終於，香港第一隊單車市區巡邏小隊就在大圍警署誕生。陳振輝表示，當時警察單車隊只有 10 名成員，其中一位便是他的外籍上司。

　　張文俊是現任警察單車會主席，他指警察單車會的原意都是推動單車安全，促進健康。單車會在內部一直都有推廣，不設門檻，只要是有興趣的警員都歡迎加入 [39]。張文俊解釋道：「由於警察工作都很繁重，巡邏員都需要健康的體魄，所以我們很鼓勵同事擁有一個堅持終生的運動。」

　　根據警察單車會的會員註冊紀錄顯示，會員人數一度過百，恆常參與者約 20-30 人。張文俊指，警察單車會成立只有 10 年多，並不算悠久，但因為現時越來越多人騎單車，所以發展不錯。張文俊稱警察單車會的會員中，有不少是退役港隊單車運動員，

38　香港警務處，康體消息，2022 年 9 月 10 日，網址：https://www.police.gov.hk/offbeat/746/chi/s03.htm

39　出自張文俊於 2022 年 4 月 22 日的訪問內容。

而曾經做過運動員的同事都吃得苦，平時處理工作的時候都會比較專注，遇到困難時，他們能想方法克服。

張文俊提到，除非遇到特殊情況，警察單車會規定每週一次恆常訓練，而單車會的大部份器材都是成員自費購入。

Vigor Cycling Club

Vigor Cycling Club 的標誌。
（中國香港單車總會有限公司提供）

Vigor Cycling Club 成立於 2013 年，前身是 New Power Cycling Team。黃金寶是 New Power 及 Vigor Cycling Club 的創會會長，該會透過舉辦各項單車活動及比賽與其他車隊交流，以提升單車運動員的公眾形象，並以推動本地單車運動發展為己任。

Vigor Cycling 發起「大冷」訓練

郭耀忠十多歲接觸公路單車，90 年代已經代表香港出戰多場海外重要賽事。脫下港隊戰袍後，這位年屆近 60 的老將仍然堅持每星期踏上公路車，繼續享受公路單車帶來的樂趣。他甚至重新發起俗稱「大冷」（Big Round）訓練，即環繞新界「大圈」超過 100 公里路程的單車隊團練，是單車界其中一個標誌性的活動。

完成 1994 年的環泰單車賽後，當時年近 30 歲的郭耀忠就此退役。事隔七年，郭耀忠決定重拾昔日的愛好繼續單車運動。2002 年，他加入 Vigor Cycling Club 車隊，黃金寶是車隊會長，陳

玉光與郭耀忠則是「大師兄」。

　　大約 2003 年，有感隊員們耐力不足，車隊於是決定組織「大冷」。訓練設於人車稀少的週日清晨，郭耀忠與陳玉光[40] 帶隊由沙田、荃灣、深井、屯門、元朗，再經北區騎回大埔，後期擴大路線至沙頭角及新娘潭。後來，其他車隊如 CMS 競車隊亦紛紛加入訓練，每一隊車隊都有十多人出席。郭耀忠指，最受歡迎的時期，每週有接近 70 至 80 人參加團練。

　　郭耀忠補充，車隊約定農曆初一都會進行「新春行大冷」，活動每年都會吸引很多車友參與，場面相當熱鬧。如今，「大冷」已經成為公路單車的一種文化。然而，近十年的本地公路賽事愈來愈少，車手的訓練動力亦隨之下降，「大冷」不復流行。儘管如此，郭耀忠等 20 多名單車愛好者，仍然堅持每星期出動。

1994 年代表香港出戰環泰國單車賽的郭耀忠。（馬鞍山民康促進會存照）

　　40　陳玉光，男，前香港單車代表隊成員。

香港古典單車會

香港古典單車會於 2009 年由朱健恒創辦。朱健恒小時候已經在士多、糧油雜貨舖常見到鳳凰牌、客家佬等牌子的民用單車，可惜當時個子太小，騎不了那些單車。直到 2008 年，在一次機緣巧合下，友人送了一輛鳳凰牌單車給他，他一試就着迷，從此愛上了古典單車。

當年仍未流行網上社交平台，社交平台的出現讓朱健恒可以在網上分享感受：「當時我還未有古典單車的概念，我只是覺得自己一個人騎鳳凰牌單車不夠痛快，便希望尋找一些同好相約一起騎着『老鳳凰』郊遊。」[41] 朱健恒眉飛色舞地描述當時與網友見面的情景：「當時也只是同好組織而已，簡短地在網上發帖文約定，沒想到最後有 20 多位古典單車的同好參加。其中更有兩位朋友跟我一樣是騎着『鳳凰』。」

朱健恒指，當時大家都不知道甚麼是英國單車，只是覺得在香港用鳳凰牌是理所當然的。後來，有朋友問朱健恒有否聽過「客家佬」？起初他以為朋友口中所指是客家人，之後他才了解到「客家佬」是 60-70 年代的英國品牌單車。

朱健恒是歷史老師，聽到朋友所言後，便尋找相關的歷史資料，希望能夠一窺「客家佬」的真身。經朋友介紹，得悉油麻地的榮興單車舖存有「客家佬」單車，他也因此結識了單車舖的東主鍾漢強。朱健恒從鍾漢強的口中得知，過去十多年來有不少人購買「客家佬」單車。在鍾老闆的穿針引線下，朱健恒認識了一眾同好，並在網上討論區組織了古典單車會，這個興趣小組逐漸發展成研究古典單車歷史的組織。朱健恒認為，古典單車與歷史有緊密的聯繫，希望香港古典單車會能透過古典單車連結社會各界。

朱健恒正講述香港古典單車會的由來。
（馬鞍山民康促進會存照）

41 出自朱健恒於 2022 年 4 月 4 日的訪問內容。

溫拿單車會

　　溫拿單車會在 2012 年正式註冊，成立至今已超 10 載，成立
的目的，是為了凝聚從前的車手。車會每年舉辦的會慶，都會邀
請不同年代的前輩及後輩出席歡聚。本書有幸訪問到現任溫拿單
車會秘書李恩愛，講述溫拿單車會的歷史。

歷屆的單車手在溫拿單車會週年會慶上聚首一堂。（馬鞍山民康促進會存照）

溫拿單車會的創辦人兼構思者是鮑錦民，而創會主席是「車神」陳撝磊及宋永華在車會創立過程中提供幫助[42]。李恩愛憶述：「會名是由創辦人鮑錦民提出，溫拿英文就是 Winner（贏家）。陳撝磊在當年擁有極之輝煌的成績，所以被稱為『車神』，而他覺得所有單車手都是大贏家，設立溫拿單車會就是為了提供一個空間讓老前輩重聚，讓大家可以繼續聯絡，彼此溝通。」

　　有成員無奈表示，何以等到 2012 年才成立單車會，而不是在早年，這與當時社會背景有關。在 70 年代，薪水普遍很低，運動員很難獨力負擔購買單車的費用：「有不少車手因為家庭、糊口，或是為了其他原因，將以前夢想的單車運動放在了一旁。」時至 2007 年，更多人騎單車，加上黃金寶奪得世界場地單車賽冠軍，他的成績無疑讓車手備受鼓舞，重燃熱情。

　　溫拿單車會的會友大多都是老一輩的單車手，所以車會每年都會舉行週年聚會，目的是讓一班老前輩共聚一堂，一起回憶昔日的運動生涯，分享騎單車的感受及寶貴的經驗。溫拿單車會將他們的故事和經驗融合，又收集珍貴的歷史照片，分享給年輕車手，希望能傳承單車運動。

42　出自李恩愛於 2022 年 3 月 16 日的訪問內容。

從車手到消防員 —— 林啟俊

· 2003 年第五屆城市運動會（湖南）男子公路個人賽金牌
· 2007 年第二屆環滬港單車多日賽（UCI 2.2 級別）總亞軍
· 2007 年環馬來西亞單車多日賽（UCI 2.2 級別）分站亞軍
· 2007 年第二屆環滬港單車多日賽（UCI 2.2 級別）分站亞軍

林啟俊（人稱「K 哥」），出色的香港前衝刺型公路運動員，不少運動員對他的衝線能力也讚口不絕，曾在多個國際公路賽事「衝」出冠軍。但林啟俊在入選香港單車隊初時被診斷出先天性地中海貧血症，這意味着他體內的造血速度低於其他運動員，甚至正常人，對他日後的成績有直接的影響。然而經過後天的努力，林啟俊排除萬難，不斷突破自身限制，終在 2003 年的第五屆城市運動會男子公路個人賽取得歷史性金牌。林啟俊靠着他的強項衝線能力，令他在隊內成為不可取代的核心成員，連黃金寶也對他的衝線能力讚不絕口。奪得城運會後的林啟俊繼續連年征戰，向上突破，他的終極目標是出戰 2006 年多哈亞運會。林啟俊代表香港出戰男子個人公路賽，也用這場賽事為自己的運動員生涯劃上終結。

林啟俊於 2007 年第二屆環滬港單車多日賽勇奪總亞軍。（馬鞍山民康促進會存照）

轉換跑道，服務社會

2008 年，林啟俊正式退役，期間曾擔任過香港單車隊的機械師，2015 年成為消防員。他認為當消防員與運動員一樣需要有明確目標、有紀律性外，還需要有團隊合作意識：當運動員時就是以團隊合作爭取好成績；而當消防員便是要團隊配合救火救人，一失手，可能賠上性命，團隊合作甚至比當運動員時更重要。

林啟俊退役後投身紀律部隊成消防員。（馬鞍山民康促進會存照）

林啟俊亦加入於 2013 年創立的消防單車會[43]，會內約有 40 至 50 名隊員，主要參加本地公路賽事。因為消防員本身自律性極高，所以很多時候都會自發地參與操練，盡量把握假期來操練，藉此提升與隊友之間的默契。既然是前港隊精英，林啟俊按理應該是消防單車隊的主力，他笑言：「非也，皆因消防同事們體能較佳，加上自己又年紀漸長，競爭力比全盛期已有分別。」林啟俊舉例說，其中一名消防單車隊友鄧永傑[44]，曾贏過世界消防競技大賽（World Firefighters Games）單車公路賽冠軍，能力已受肯定。林啟俊坦言相比起以前做運動員，現在以消防員身份出賽亦一樣，他相信消防單車隊會日漸壯大。

展望將來，林啟俊希望有更多市民接觸單車運動，看到近年有不少關於單車的負面報導，他坦言如果能為初學者提供道路使用安全知識及單車禮儀，能有效減少意外的發生，亦有助更多市民參與這項既健康又有趣的運動。

消防單車隊參與本地比賽合影留念。前排右三為林啟俊，前排右四為鄧永傑。
（馬鞍山民康促進會存照）

43 資料由消防單車會成員何錦東於 2022 年 3 月 6 日提供。
44 鄧永傑，男，業餘單車運動員。成為消防員後加入消防單車隊，曾贏得世界消防競技大賽（World Firefighters Games）冠軍。

SHKP-Supernova Cycling Team

SHKP-Supernova Cycling Team 成立於 2017 年，創辦人為袁智浩及張鎮和 [45]，由前港隊成員組成教練團隊，透過系統性訓練提升隊員的技術、體能和個人素質並以參與本地及海外單車賽事為目標，車隊於 2019 年獲新鴻基地產發展有限公司冠名贊助。

Supernova 單車隊的標誌。
（中國香港單車總會有限公司提供）

SHKP-Supernova 車隊靈魂人物 —— 袁智浩

袁智浩是 2010 年代香港單車選手，曾奪得全國錦標賽男子繞圈賽個人冠軍，現時為中國香港單車總會公路單車委員會的主委，同時為新地單車學院的教練。

SHKP-Supernova 單車隊旨在讓青少年運動員有系統地進行訓練，袁智浩說每名教練本身都有正職，他們都是利用工餘時間教導小學員。在未有贊助之前，教練們需要墊支來支持車隊的營運，必要時會集資購置部份器材。單車隊秉持着「有教無類」的精神，為有經濟困難的學員免除學費問題。

袁智浩希望可以透過分享自己的經歷，讓年青人走少一點彎路，所以他一直盼望能將單車運動推廣到全港學校，令單車項目可以進入學界，成為正常的比賽項目。

在 2019 年之前，他曾到訪大約二十間學校推廣單車項目。他會在學校為學生進行單車訓練，學生的技術得以提升後，便帶他們到將軍澳單車館進行考核。當學生們考取證書後，他們便可

45 張鎮和，男，前香港單車代表隊成員。為 SHKP-Supernova 單車隊創立人之一。

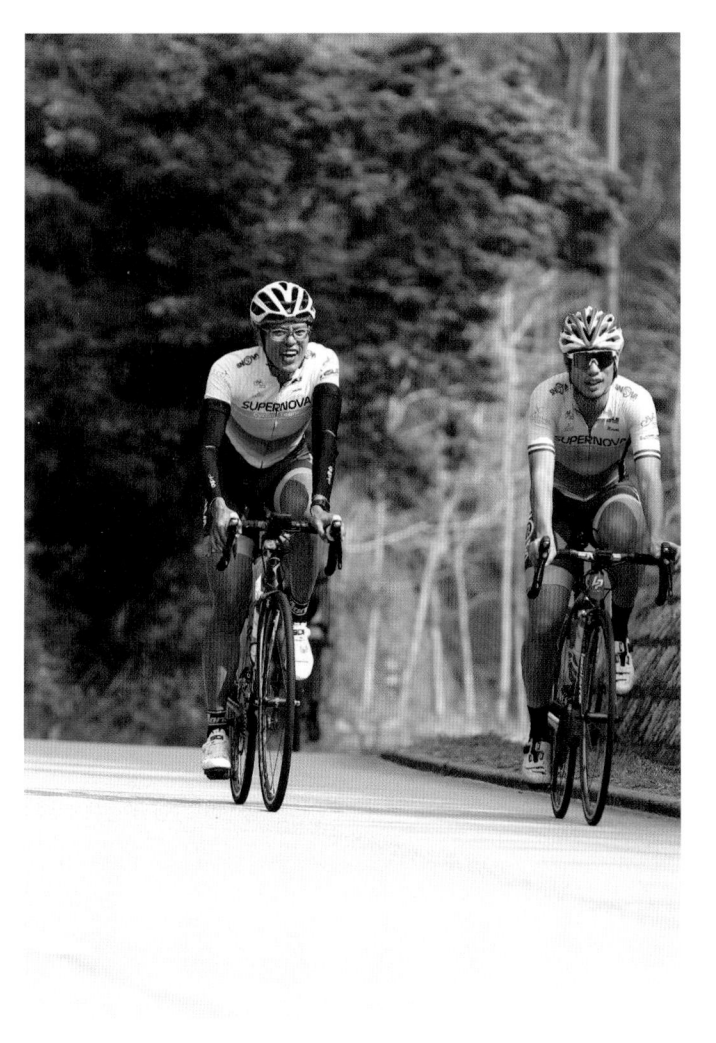

曾啟明（左）與 SHKP-Supernova 單車隊創辦人袁智浩（右）。
（吳文山提供）

以參加本地單車會的比賽以及場地訓練。在疫情前，大約有 100 位學員已經成功獲得證書。袁智浩認為，訓練和考核不只是為了比賽，更希望學員能藉此接觸到單車運動，車隊也可以在當中發掘到具潛質的學生。

袁智浩的目標是推廣至全港所有學校，令一萬名學員順利取得證書，不過工作受疫情影響需要暫緩。

SHKP-Supernova 教練的願望

曾啟明教練離開香港單車隊後加入 SHKP-Supernova 單車隊，對他來說，這是一個重大的人生計劃。

曾啟明希望透過 SHKP-Supernova 單車隊能夠幫助低收入家庭的兒童，給他們一個投身單車運動的機會。他認為，如今許多學員同時能夠兼顧學業及運動，又有獨立思想，都是良好的人才。他冀望這羣新一代運動員能把握優勢，帶動本港單車發展。

小結

　　這一章簡述香港各個時期的車隊及車會,他們的出現,代表了一羣志同道合者會聚一堂、增進技藝,促進單車運動在港發展。許多全職運動員在未加入港隊之前都曾是車隊或車會成員,因此這些機構不但豐富本地的運動生態,更肩負起培育運動員之任。值得一提的是,南華會和香港單車聯會(現為中國香港單車總會)籌備最早期的單車賽事,兩會歷史悠久,為香港單車運動付出了多年貢獻。

3.2

單車車行在香港的業務與貢獻

　　單車車行是指出售、出租、修理或保養單車的商店。本書首章以過去香港的單車車行發展，簡單梳理香港單車業發展的脈絡。而本章資料則是取自多位行業前輩的口述歷史，瞭解行業的運作模式，亦可深入瞭解車行與單車運動發展的因由，以另一角度呈現出香港城市化的面貌。

40 年代至今的單車業界統計表

名稱	負責人／受訪者	時間	業務
功學社單車（前稱藝興車行）	李植源	1945 年至今	單車買賣、維修
公棧單車	胡淑勤	1946 年至今	單車買賣、維修
祥記單車行	鄭德強	1950 年至今	單車買賣、維修
鎮洋兄弟單車公司	李達朝	1950 年代至今	單車買賣、批發
潤記單車	郭萬才	1950 年至今	單車維修
同榮公司	歐陽良	1960 年中期至今	單車買賣
順利單車行（沙田）	曹金保	1970 年代至 2010 年代	單車租賃、維修
單車世界	溫偉雲	1995 年至 2020 年	單車買賣、維修
野牛單車	何永生	2000 年至今	單車買賣、維修

* 資料來源：上表所列舉的單車車行在當時較為知名，資料為編者訪問所得。

公棧單車

　　深水埗基隆街的公棧單車開業至今已有近 80 年，在區內無人不識。凡曾光顧過「公棧」修理單車的客人，均知道第二代掌門人胡淑勤（人稱 Winnie 姐）。1946 年，公棧單車由胡淑勤的父親胡惠添在界限街創建[46]。當年，胡惠添只有十多歲，腳部因為戰時被日本士兵所傷未能工作，唯有留家養傷。據胡淑勤回憶道：「養傷期間，爸爸在公商單車公司流連[47]，那時公商單車的老闆建議他：反正走不動，不如學一門手藝維生。」就是這樣，胡惠添就開始跟隨公商單車的老闆學習修理單車。

壯年的胡惠添。（胡淑勤提供）

　　開業初期，公棧單車只是小本經營，沒有店舖，單車零件並無存貨，如遇到客人需要零件修理單車，胡爸爸才到批發商 —— 公商單車公司購貨，再回來修理。久而久之，便有人提議胡惠添開一間單車店，於是便有了「公棧」。胡淑勤與編者分享了「公棧」的命名緣由：「當時的單車代理商叫『公商單車公司』，『棧房』在當時的意思是倉庫。換句話說，即是我們車行是公商的倉庫。」果不其然，公棧的生意蒸蒸日上，名字一直沿用至今。

光顧多年的客人對公棧單車的服務讚好
（馬鞍山民康促進會存照）

46　內容摘錄自胡淑勤於 2022 年 4 月 4 日的訪問。

47　公商單車公司是由李鉅安在 1935 創辦，至今已有 80 多年的歷史，其業務涵蓋單車批發、買賣及維修。

祥記單車行

人稱「阿矇」的祥記單車行老闆鄭德強。
（馬鞍山民康促進會存照）

位於元朗安樂工業大廈內的祥記單車行。
（馬鞍山民康促進會存照）

祥記單車行是鄭德強的父親於 1950 年創立，至今已營運 72 年。祥記發源於元朗合益菜市場，當時是由木屋搭出空位維修單車[48]。鄭德強憶述，當年單車主要是用來代步及運輸，沒有太多單車的種類可以選擇，他說：「比如 28 吋車輪的運輸單車，用以配送蔬菜、米糧、咸魚等，單車的作用是用來維生的。還有 26 吋車輪的學生單車，用來代步。」

鄭德強記得，當年祥記售賣「大力士」單車（Hercules）[49]。50、60 年代時，香港的單車主要是英國品牌，著名的牌子如「客家佬」、「三槍」（British Small Army），「巴士牌」（Pashley）等，其管材採用優質的 True Temper 鋼管焊製，非常堅固且不易生銹，相較其他單車更為耐用。談起經營時間，鄭德強表示：「那時一個月的薪金只有二、三十元，但一輛民用單車動輒百元，普通人需要工作一年才能買入單車。而到了 60 年代才有價格親民的中國製單車。」從他的話中可以得悉，外國品牌單車售價與國產鳳凰牌單車價格的差距，他又補充一點：「由於使用舶來品較有虛榮感，儘管兩者運力一樣，只因產地不同，價格可相差兩倍。」他指，當時菜市場、魚欄和屠房都是以單車來負責運輸的。

48 內容摘錄自鄭德強 2022 年 3 月 7 日的訪問。
49 「大力士」另一個叫法是「客家佬」，詳情見附錄。

鎮洋兄弟單車公司

　　要細説香港單車故事，不得不提上世紀 50 年代開始經營至今的鎮洋兄弟單車公司。早期鎮洋兄弟單車公司於上水新豐路首尾各有一間店舖，可説是香港歷史悠久、規模最大的家族單車公司。

　　鎮洋兄弟單車公司當年由李啟鴻先生創辦，現在已交到第二代接棒，由李氏三兄弟合力經營。四弟李達朝指[50]，當時第一間店舖設於大埔墟，公司名稱亦與這個地方有關。大埔墟當時面海，而「鎮洋」的「洋」則代指那片海，而「鎮」則有震懾的意思[51]，賦予單車店勇猛的含意。

　　當年單車是生財工具，如果沒有單車，不少人的生計就會大受影響。李達朝細説：「那時送貨主要是騎單車入村，最經典是鳳凰牌單車，前後各設一貨架。」李達朝印象最深刻的是騎單車送米。後來，單車從營生工具，變成娛樂和運動的設備。

鎮洋兄弟中排行第四的李達朝（馬鞍山民康促進會存照）。

1950 年代位於大埔鎮洋單車行，創辦人李啟鴻（左三）、長子李達信（左五）、公商單車行創辦人李鉅（左六）。
（鎮洋兄弟單車公司提供）

50　李家一共五兄弟，李達朝排行第四。

51　內容摘錄自李達朝 2022 年 3 月 15 日的訪問。

潤記單車

單車，有人用來出戰賽事，有人用來娛樂消遣，也有人靠它養家糊口。位於上水巡撫街街口的潤記單車，在區內無人不曉，「潤記」老闆郭萬才（才叔）更是街坊眼中的親切老師傅。他除了精於修車，價格便宜之外，小修小補更分毫不收。不足廿呎的小舖，卻散發着濃厚的人情味。

潤記單車是由郭萬才的父親創立，他在上世紀 80 年代子承父業，當年爸爸帶他入行，父子合力一星期七日由早到晚營業。除了睡覺，他們基本上都留守舖中[52]。他憶述在 40 年前，自己修理得最多的是鳳凰牌單車，當年替人修理，3、4 元有交易。反觀今天，香港百物騰貴，單是更換單車輪胎就要 50 元，而且利潤微薄，郭萬才笑稱：單車維修能賺取生計，但就未必大富大貴！

郭萬才從事維修單車已有 40 年，不論是大、小、古、新，抑或是修理刹車裝置、修補輪胎、各種奇難雜症等，都不計其數地一一修好。他表示：「（工作）每天都差不多，日日如是！」雖然說工多藝熟，熟能生巧，但維修單車其實也不容易，他說：「以前的單車（結構）沒有那麼複雜，只有兩個車輪和刹車裝置。現在不但款式多了，而且結構也更複雜，維修的難度增加了不少。」

位於上水撫巡街的潤記單車。（馬鞍山民康促進會存照）

正在忙於維修兒童單車的郭萬才。（馬鞍山民康促進會存照）

維修單車要親力親為，是體力勞動，顯然不是一份優差，但郭萬才多年來卻樂在其中。不過，他奉勸今時今日的年輕人從事單車維修行業要三思，打其他工可能比維修單車好，要入行需要很大的熱誠。「維修單車這行不易做，租金、薪金都貴！」加上巧婦難為無米炊，近年疫情來襲，不少單車零件供應萎縮，有時需要更換的配件不易找到，令老師傅也無可奈何。

52　內容摘錄自郭萬才 2022 年 3 月 15 日的訪問。

第三章

187

同榮公司

歐陽良[53] 約 1957 年投身單車運動,曾加入南華體育會,及後創立九龍單車會。歐陽良的身份除了是運動員、單車愛好者之外,他也在 1960 年為「同榮公司」拓展單車業務,在此之前,公司只有汽車玻璃業務,曾為香港九龍巴士提供巴士玻璃[54]。

同榮公司主要以銷售汽車玻璃為主,在旺角弼街 80 號百寶大廈地舖設店,是現時最老字號的高級單車店[55]。雖然店內外的裝潢都比不上新式單車店,但貨品種類繁多,而且都屬優質品,這裏甚至藏有黃金寶當年屢創戰績的金牌戰車。

早於 1960 年代初期,歐陽良已繼承父業,成為同榮公司新一代的掌舵人。在歐陽良接手後,增設了單車零售業務,所以,當年出現了一個有趣的景象,就是有汽車停在單車店內更換汽車玻璃。

除了英國貨之外,1960 年代舉世聞名的單車生產國便是意大利。同榮公司的單車零售買賣並非一般運載日常用品的民用單車,而是從意大利進口的頂級公路競賽單車。這項業務在當時的香港來說,是非常冷門的生意。同榮公司雖然是近乎獨市生意,也是風險甚高。意國單車因為製作工藝非凡,價值不菲,動輒一輛也要 600 多元,甚至過千元。以當時一般市民年薪只有數百元而言,要買一輛單車可能要花上數年的薪金。

60、70 年代的香港,生活比較單調,所以當時的單車運動員

熱愛意大利文化的歐陽良。
(馬鞍山民康促進會存照)

早年的同榮公司出現單車店內更換汽車玻璃的趣景(馬鞍山民康促進會存照)

53 歐陽良,男,單車運動員、同榮公司東主。故於 2019 年 10 月 22 日,其介紹見本書第二章。
54 內容摘錄自陳掄磊 2022 年 9 月 19 日的訪問。

55 同榮公司由黃金寶接手經營,現址已搬到九龍旺角花園街 222 號金楓雅閣一樓。

IL CAMPIONISSIMO

FIORELLI Fabbrica Biciclette COPPI

同榮公司至今仍保留多年前的意大利品牌的廣告紙牌。（馬鞍山民康促進會存照）

昔日的歐陽良（圖中紅衣）喜歡與聚集在同榮門外的單車運動員交流心得。
（馬鞍山民康促進會存照）

閒來無事都會跑到同榮公司門外，默默地欣賞那些外國進口的名車、交流單車訓練、分享比賽資訊，及討論維修單車心得等。如是者，同榮公司成為單車愛好者的集中地，加上歐陽良在淡出比賽場後，仍不忘參與單車聯會的義務工作。每逢香港舉行單車賽事，位於鬧市的同榮公司都是其中一個索取比賽報名表的地方，有助吸引新手投身單車運動。

隨着參與單車運動的人數增加，同榮公司也不斷擴充業務。1968 年，公司已是意大利單車及零件的亞洲代理商。當年亞洲的單車用家及商家如需要購買意大利單車，同榮公司是他們不二之選。

由於出售的單車價格昂貴，同榮公司可接受客人分期付款。每次有運動員需要分期付款，歐陽良都會把客人名字、餘數、賒數人簽名記錄在帳本上。據趙仕發憶述，曾有戲言說「歐陽良等出糧」，意思是歐陽良每月都在等單車運動員打工發薪水後還款[56]。在帳簿上可以看到很多著名單車運動員的名字，直到現在，每當有運動員提起這本分期付款帳本時，他們都表示出對歐陽良的感激。

56 內容摘錄自趙仕發 2022 年 9 月 19 日的訪問。

HONG KONG: Kowloon **The Wing's Cycle Company** (I)
80 Bute Street
Tel. 808310

KENYA: Nairobi **Raleigh Cycle Division** (I)
P. O. Box 30417

ITALIA: Milano **Tagliabue Ferdinando** (R)
Via General Fara, 39
Tel. 665743 - 661919 - 665933 - 653072

Vaprio d'Adda **Gramigna Saverio** (R)
(Milano) Via Monte Grappa, 9
Tel. 9094112

Torino **Roca Antonio** (R)
Via Palmieri, 25
Tel. 773465

Catania **Reitano Salvatore** (R)
Via Roccaromana, 12
Tel. 218728

LUSSEMBURGO: Ettelbruck **Ferrari Sports** (O)
Grand'rue 89
Tel. 82359

MALTA: Qormi **Borg Antonio** (I)
9. St. Joseph Street
Tel. Central 20337

MAROCCO: Casablanca **O. N. A. R. I.** (O)
B. P. 9007

NUOVA ZELANDA: Auckland **W. H. Worrall & Co. Ltd.** (I)
44-46 Anzac Avenue
Tel. 30464

OLANDA: Den Haag **Baldoni Raffaele** (R)
Roelofsstraat 70
Tel. 248653

Den Haag **Eindoven Wilhelm** (O)
Rijwjkseweg 422
Tel. 118621

PANAMA: Colon Zona Libre, **Ciclistica Industrial** (I)
Colon Centroamericana
P. O. Box 2063
Tel. 7-3648

PERÙ: Lima **Bicicletas Garozzo Ltda.** (I)
Av. Uruguay 547
Tel. 36637

POLONIA: Warszawa **Universal** (O)
Entreprise du Commerce Exterieur
Al. Jerozolimskie 44
Tel. 267441

PORTOGALLO e Porto **Baptista Alfredo** (R)
SPAGNA: Praça do Municipio, 267
Tel. 32977

ROMANIA: Bucarest **Auto-Tractor** (I)
Entreprise d'Etat pour le
Commerce Exterieur
19, Rue Lipscani
Tel. 138713

SINGAPORE: Singapore **Kian Hong & Company** (I)
72 Cecil Street
Tel. 94445

SUD AFRICA: Johannesburg **A. H. Grayson & Co. Ltd.** (R)
Factor House
Cor. Kruis & Albert Streets
Tel. 221470

SVEZIA: Varberg **Monark Crescentbolagen AB** (R)
Purchase Department
Box 141
Tel. 0340/16000

SVIZZERA: Zürich 8002 **Müller Walter** (R)
Schulhausstrasse 36
Tel. (051) 234562

Balerna Tl. 6828 **Guerrini Luigi** (O)
Via Sotto Bisio
Tel. 45880

TRINIDAD: Port-Of-Spain **Fernandez Eugene** (O)
P. O. Box 420
6 Henry Street

UNGHERIA: Budapest 62 **Artex** (I)
Postfach 167
Tel. 313330

2022 年的同榮公司內部情況。
（同榮公司提供）

1968 年意國單車品牌的全球代理名冊中顯
示同榮公司是亞洲少有的代理商之一。
（馬鞍山民康促進會存照）

同榮公司 1988 年賬本，記錄當年的單車價
格，也可見日本人購買貨品的紀錄。
（馬鞍山民康促進會存照）

歐陽良的影響力還傳到下一代，前職業運動員梁志恆自小便認識同榮單車。退役後，便從前輩及隊友手中接手單車店，繼續將自己的興趣變成事業，將自己帶領車隊的經驗、使用心得回饋社會，讓市民選購合適的單車，寓工作於娛樂，將興趣變成事業；而黃金寶也在退役後更接手同榮公司，承傳歐陽良的單車精神，將同榮延續。

順利單車行（沙田）

位於好運中心沙田的順利單車行從八十年代開始見證了沙田單車徑的發展。
（馬鞍山民康促進會存照）

沙田區有完善的單車徑網絡，吸引一家大小假日騎單車遊覽一帶景色。沙田曾有一間遠近馳名的出租單車店 —— 順利單車行，在高峰時期，單車行的門外經常排長龍。

昔日位於沙田好運中心的順利單車行，是由曹金保（Paul哥）與兄長一手創立[57]。曹金保憶述，由1970年代開始，母親便在沙田聯泰紗廠（即現時的沙田偉華中心）附近開設「租車檔」，經營單車租賃生意。起初只是小本經營，母親只是入手幾輛鳳凰牌單車小試牛刀，沒料到甚受歡迎，當時的人在「大爛地」無拘無束地踏單車。後來，隨着沙田新市鎮發展，「租車檔」便搬到沙田好運中心。1986年吐露港單車徑落成，騎行的人越來越多，租單車的業務也因而興旺。順利單車行藉此購入500多輛鳳凰牌的「孖通」雙鋼管單車出租，「順利」的招牌才逐漸讓人認識。

順利單車行曾遷入屯門，在 2009 年又搬到元朗，也就是現時的地址。儘管經歷過幾度搬遷，舊客新知依然會按圖索驥前來購買單車。曹金保指，過去有不少出名的運動員曾到店內幫忙，也道出黃金寶在 80 年代少年時期亦曾到店協助。

七十年代仍在發展中的沙田新市鎮，仍未建屋的「大爛地」是市民踏單車的樂園
（馬鞍山民康促進會存照）

功學社單車

李植源是功學社單車店的東主，也是現任中國香港單車總會有限公司副主席。功學社前身名為「藝興單車行」，是上世紀由李植源的父親於 1945 年創立，經歷 70 年代李植源接手後，車店至今已有近 80 年歷史，以前可是當時無人不曉的單車店[58]。

李植源接受民康會訪問的情景。
（馬鞍山民康促進會存照）

李植源講述藝興單車行成立的緣由：「藝興單車行是我父親在日本侵佔香港時創立的，他踏着三輪車在九龍至上水載人、載貨。戰後，父親覺得這門生意可行，因為以前的交通工具以單車為主，還沒有這麼多汽車，所以便有了這門單車生意。」李植源將藝興的創業歷史娓娓道來：「藝興當時是在旺角太子道，在那個年代沒太多監管，我們在一個空地隨便搭個棚便開始做生意。到後期政府要把土地劃分，我們便獲分配到九龍城衙前圍道 13 號的一幅土地，以石頭砌出的房屋。政府批了十年期土地使用權，但需要每年續期，一直到 1966 年就被政府收回。於是我們便搬

　58　內容摘錄自李植源 2022 年 4 月 4 日的訪問

香港單車聯會 1976 年年刊中刊載了藝興單車行的商標及地址。
（馬鞍山民康促進會存照）

到九龍城衙前圍道 34 號繼續營業。」

開業初期，藝興以售賣「客家佬」、「萊利」、「三支槍」等外國進口的著名品牌。而到 60 年代後期，鳳凰牌的價錢便宜吸引，往往 120 多元就能買到，所以大眾都愛用鳳凰牌作運輸工具。現時，功學社的業務主要是售賣單車，不過李植源指在自己小時候，爸爸也曾發展單車租賃，後來才轉型為買賣和維修，到 1972 年李植源接手後就開始做單車進口。

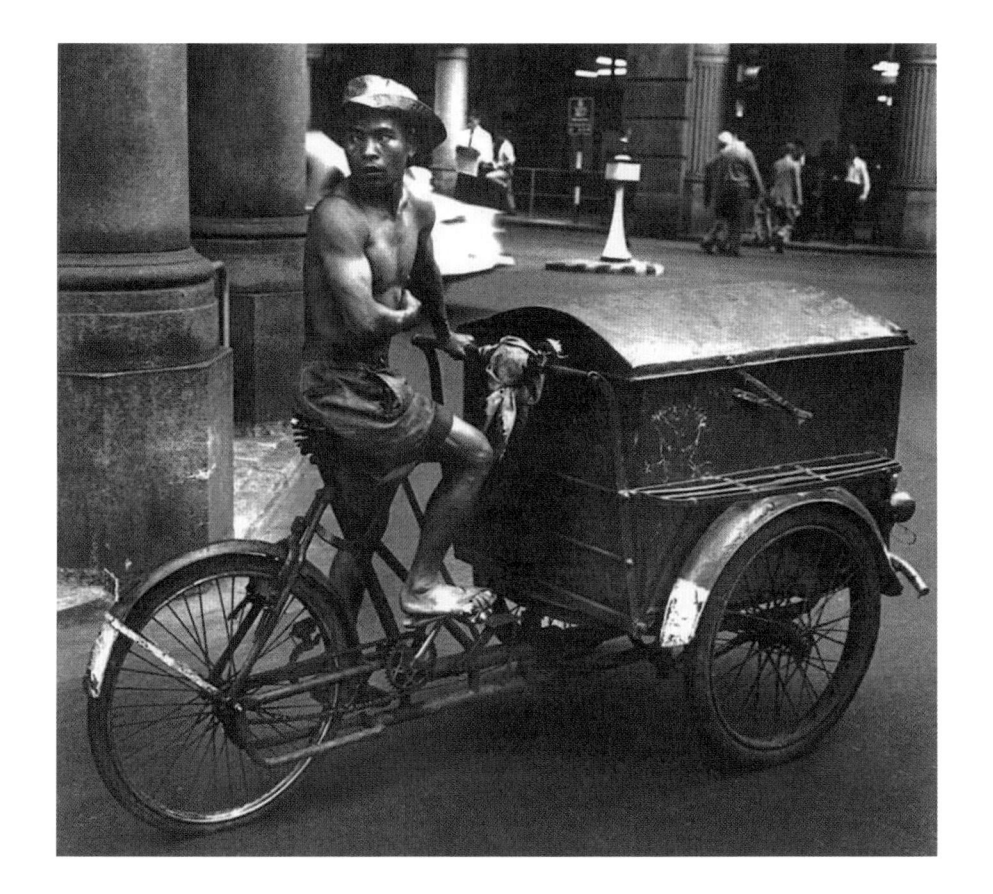

載貨三輪車，這張照片由 Ed van der Elsken 在 1960 年拍攝。
（Stockport: Dewi Lewis, 1997）

單車世界

　　溫偉雲[59]是前香港單車運動員，曾經代表香港單車隊參與海外的山地車賽事。他曾在灣仔活道 15 號地下開辦「單車世界」，再續單車情緣。

　　溫偉雲在運動員時期，也曾經做過單車維修員，在機緣巧合下，與朋友合資開設單車店，為客人維修單車，售賣單車產品。就今昔對比，溫偉雲表示，做運動員以訓練體能為主，相對簡單，只要有訓練目標，只要努力訓練，盡力突破自己便行。而當老闆或維修員就需要着重營銷或維修技巧，較為複雜。

「單車世界」曾是溫偉雲的心血結晶。
（南華早報提供）

野牛單車

　　野牛單車創辦人何永生[60]，雖然並非一名單車運動員，但多年來亦視單車為「戰友」，一同南征北討，征戰單車市場。他從最初寂寂無聞，搖身一變成為全港最大型的高級專業單車店，再從零售商轉型成為批發代理，加入華球自行車（香港）貿易有限公司攻佔亞洲市場。

59　溫偉雲，男，山地車車手，90 年代中加入香港單車隊。
60　何永生，男，野牛單車百貨創辦人、華球自行車（香港）貿易有限公司經理。

野牛單車創辦人何永生。（南華早報提供）

以「單車百貨公司」作為經營理念的野牛單車。（南華早報提供）

自小就喜歡單車運動的何永生，大學畢業後於電腦公司任職，回想當年毅然決定開辦單車店，他說：「在 2000 年我與家人搬往天水圍居住，鍾情單車的侄兒漸漸長大，我希望為他尋找一架合適的單車，沒料到在天水圍購買單車是非常困難[61]。當年仗着自己年輕，便萌生開店的念頭。再者，像我們三、四十歲這個年紀，玩單車有兩大障礙：第一是金錢，第二是沒有途徑購買部份心儀的單車配件。於是，我便着手籌備創立單車店，最終在 2003 年沙士疫情結束後正式開業」。

第三章

與單車運動員在賽場上爭分奪秒一樣，何永生看準時機，把握市場變化，帶領「野牛」由天水圍衝出油麻地，進一步拓展單車業務。當時單車運動在香港逐漸興起，人們開始認識到運動單車與一般用作運輸或送外賣的單車不同，「玩單車」是一種藝術和品味、是生活的一部分，就連裝嵌及選擇單車的過程亦是一種享受。然而，當年在香港市場的都是「大路貨」，公路單車僅有一種尺寸規格，某些較「刁鑽」或價格高昂的零件，即使在市區的單車行亦一件難求，難以滿足消費者的需要。有見及此，野牛單車百貨針對市場需求，為單車愛好者提供了更多產品的選擇，令他早着先機，在市場上佔優。何永生發現，不少單車愛好者甚至會特地到天水圍購買心儀零件，凸顯香港單車市場對高端產品有一定需求。於是他在天水圍經營兩年後，便將店舖遷往油麻地繼續發展，進一步將單車版圖擴展至市區。

以「單車百貨公司」作為經營理念的何永生，帶領「野牛」在短短幾年間打響名堂，成功在市場上脫穎而出。當中的成功之道，何永生認為與自己是「車友」出身有關。「資歷較深的『車友』就會知道，昔日的單車店聚集在旺角、灣仔、元朗及上水，一眾同行老前輩經營單車店可能已經有兩、三代，歷經數十年的時間，無論財力或渠道都會較我們優勝。我的優勢是在於本身是「單車友」出身，以前在買單車時，可能我覺得不合適，但單車店的人卻堅稱合適，最後都是購買接近的款式。現在我們的做法是，首先要了解用家的需要，再選擇合適的產品。『野牛』提供較個性化的產品配置，顧客光臨我們的單車店，就好像步入百貨公司一樣，單車配件應有盡有，這種經營模式自然成為我們的優勢。不過當時的高端市場才剛剛開始發展，那些同行老前輩財力雄厚，不用多時已經跟上市場的需要，我覺得在那段時間是單車零售的

黃金時期,整個香港單車行業都有所增長」。「野牛單車」的名號深深刻畫在香港單車愛好者的心裏,談到業務時,何永生自豪地說當時甚至連內地同胞及日本同業也慕名而至。

單車運動員的狀態會經歷高低潮,單車行業亦然。從事單車業務多年的何永生,分享在過去13年的經營感想。2008年之前,單車市場曾經歷低潮,不少供應商結業,香港經歷了雷曼兄弟迷你債券事件後,中國及東南亞走出經濟低谷,加上當時的單車運動員屢創佳績,令人聚焦在香港市場及單車運動,產生協同效應,造就行業另一個高峯。何永生認為,2009年至2013年是香港單車行業的黃金時期,因為當時有更多人投入三項鐵人運動,令個人計時單車需求急速增長[62]。之後的生意有如井噴式爆發,由過往一年內最多只售出三部計時車,突然間增長至一年內售出100部,增長相當驚人[63]。他憶述:「我曾經售出一部德國頂級品牌的鍍金單車,以及一部瑞典品牌限量版單車,售價分別大約20萬元,高峰期的單月營業額更加以七位數字計算」。何永生坦言,在全盛時期有不少於20名「常客」開店投身單車行業。

經歷單車行業長達5年的高增長期後,隨之而來的卻是漫長的「痛苦期」,何永生坦言,

在2014年至2021年期間,不論是高、中、低階的單車市場,同樣遭遇重大衝擊。大部分的單車店被迫結業,單車店的數量稱得上是「還原基本步」。當時全行都面對經營困難的情況,何永生坦言,除了薪金和舖租開銷,加上庫存壓力,基本上怎樣經營也是虧損。他感歎道:「2014年是由多種因素造成的負面效果,一來過多資本進入單車市場,變得供過於求;二來是互聯網加入競爭,當時我第一時間想到的解決方法是沉底競爭,但當我拿起入貨單仔細一看,網上售價竟然較入貨價更便宜,加上大型網購平台興起,他們直接向工廠取貨,可以進一步降低成本及售價。舉例說,過往到鴨寮街花20元購買一盞單車燈,你會覺得物超所值,但在網購平台發現,售價只是5元。以上種種無疑對單車行業造成巨大創傷」。

歷盡單車市場的高低起伏,何永生想到唯一的出路,那便是業務轉型。於是他開始嘗試做批發生意,自己成為一名代理商,加入華球自行車(香港)貿易有限公司。

62 計時單車是公路單車的一種。
63 內容摘錄自何永生2022年3月24日的訪問。

人口分佈決定車行選址

關於單車車行位置的演變，筆者根據受訪者提供的資料稍作整理，見下表：

香港單車車行所處地			
名稱	成立時間	初始舖位	如今位置
順英單車行	1932 年	灣仔（香港島）	—
功學社單車（前稱藝興車行）	1945 年	九龍城（九龍）	油麻地（九龍）[64]
公棧單車	1946 年	界限街（九龍）	深水埗（九龍）[65]
祥記單車行	1950 年	元朗（新界）	元朗（新界）[66]
潤記單車	1950 年	上水（新界）	上水（新界）[67]
鎮洋兄弟單車公司	1950 年	大埔（新界）	上水（新界）[68]
同榮公司	1961 年	旺角（九龍）	旺角（九龍）[69]
順利單車行	1970 年代	沙田（新界）	元朗（新界）[70]
單車世界	1995 年	灣仔（香港島）	—
野牛單車	2000 年	天水圍（新界）	太子（九龍）[71]

記錄於 2022 年 12 月 31 日

除了最早的順英單車行和後期的單車世界在香港島之外，其餘八家都是在九龍和新界，尤以新界的門市最多。何永生指：昔日的單車店聚集在旺角、灣仔、元朗及上水一帶，而編者收集到

64　油麻地新填地街 247 號 A1 地舖

65　深水埗塘尾基隆街 98 號

66　元朗安樂路 109-111 號安樂工業大廈 1 樓 A 室

67　上水巡撫街 1 號

68　上水新豐路 24 及 25 號地下

69　旺角花園街 222 號金楓雅閣 1 樓 B 室

70　元朗媽橫路 7 號富來花圖 B 座地下 Shop32

　71　塘尾大埔道 70 號太子中心香港地下

的口述歷史資料（見上表）也大致相符。我們可見，香港單車業界的發展趨勢在 1940 年代中後期漸漸從傳統旺區，發展到九龍、紅磡、旺角等地方；而 1950 年代則延伸至新界區，如元朗、上水、沙田及天水圍。野牛單車店則破格從新市鎮進軍九龍市區，發展方向有別於傳統單車業務。上表之中，亦只有野牛單車店並不依循規律，其他的店舖均會選擇和初創店相符的區域開店，例如：公棧單車剛開始設於界限街，現址也是在深水埗，前後均在九龍。功學社單車則從九龍西搬到九龍中，同榮公司更是長處旺角。祥記單車行一直都在元朗、潤記單車一直都在上水；鎮洋兄弟單車公司本在大埔，現時在上水；順利單車行的業務一直是處於新市鎮內，最早是在沙田聯泰紗廠附近經營「租車檔」[72]，之後搬到沙田

好運中心，幾番輾轉遷入屯門，最後在 2009 年落地元朗[73]。由此可見，單車業界一般不會跨越太大的區域分野以保留客源。

單車車行的位置反映香港人口增長與土地發展政策。上文已提及「四環九約」是最早開放的區域，在 1950 年代已完成城市化，當時順英單車公司的店面不是地舖，而是如司徒炳星所述，足有四層高的建築。回顧歷史，1945 年日本宣告投降，香港日佔時期結束。戰後休養生息，人口增長急速，根據香港政府提供的人口估計數字，1947 年的人口約為 175 萬，1951 有 201 萬，1961 年則為 311 萬[74]。1970/71 年度人口統計數字為 395 萬，而 1980/81 年度則高達 513 萬[75]，這些數字顯示出人口增長非常急速。

72　昔日沙田聯泰紗廠位於沙田排頭村。

73　內容摘錄自曹金保 2022 年 4 月 29 日的訪問。

74　Hong Kong Government, "2.2 ESTIMATED TOTAL POPULATION," *Statistics 1947-1967*, pp.14, retrieved from, https://www.statistics.gov.hk/pub/hist/1961_1970/B10100031967AN67E0100.pdf

75　Hong Kong Government, "Table 2.1 Population size and components of change; 1970-81," *Demography Trend in Hong Kong 1971-1982*, p.3

地區	年份	1931	1961	變化（百分比）
港九	港島	40.9 萬	100 萬	+144%
	九龍	24 萬	72.5 萬	+202%
	新九龍	2.2 萬	85.8 萬	+3800%
新界	元朗	2.7 萬	13.3 萬	+392%
	大埔	4 萬	13.6 萬	+240%

1931 年及 1961 年
港島、九龍、新九龍界及新界人口統計 [76]

　　上表則細緻呈現不同分區的人口。四個地區中，港島人口最多，但在 30 年間上升幅度最少，因為人口基數最大。在 1931 年，九龍區的人口只是港島的半數，30 年後兩地人口相差收窄至三分一。上述幾組數字暗示港島人口飽和遷移到九龍，九龍逐漸成為聚居地，亦漸漸開始人口飽和。政府不得不開發新的土地來滿足人口增長，因此就有了新九龍的出現。在編者搜羅舊日文獻發現，部分學者認為新九龍的概念起源於 1937 年憲報，港英政府借戰亂將原屬新界的部分土地收回。然而，這或不能作準，1923 年的政府憲報已出現新九龍的字眼，相關的論點需要進一步確認。新九龍的人口增幅是各地最高，在 1931 年只佔整個九龍的 1/10，但後來大幅上升。至於新界區，政府只收錄元朗及大埔兩地，其他地區就不含在內，可見其對新界所知甚少，有如霧裏看花。即便到了 1961 年，兩地人口雖增長 3、4 倍，但仍然不及市區。此時政府尚未發展新界新市鎮計劃，新界只是原居民的居住地。

1980 年位於沙田新市鎮瀝源邨外的單車徑。（政府新聞處提供）

76　Hong Kong Government, "2.3 GEOGRAPHICAL DISTRIBUTION OF THE POPULATION," *Statistics 1947-1967*, p.15, retrieved from, https://www.statistics.gov.hk/pub/hist/1961_1970/B10100031967AN67E0100.pdf
　　其他地區包括離島區、荃灣、西貢及水上人口；新九龍是指界限街以北至獅子山之南的區域。
　　原文並未收錄 1941 及 1951 各區的人口分佈資料，留待學者查證。

整體人口增長，令傳統港九地區以外亦得以發展。面對土地需求，政府在 1959 年才開始發展荃灣、觀塘作衛星城市。到 1970 年代也正式開始發展新界各區新市鎮計劃。

上述的歷史資料與香港單車車行發展有何關係？因應人口需要，商店尋找新商機，或遷到九龍及新界，或直接開店。不過值得留意的是，祥記單車行、潤記單車及鎮洋兄弟單車公司分別發祥於偏遠的上水、元朗及大埔，三者均在 1950 年代開業，在政府制定新市鎮發展的政策之前，三間車行已經在新界落地生根 20 餘載，可謂獨佔先機。箇中原因在於，新界區在未發展新市鎮前，交通非常單一，普羅市民無法負擔進口汽車，單車其實也並非普及的交通工具，而是作商業運貨載人的營生工具。

這點我們從鄭德強、李達朝及李植源的回憶亦能再次確定：鄭德強提過，28 吋車輪單車主要作用都是運輸食材，例如蔬菜、米糧、咸魚等；26 吋車輪的單車是學生代步之用[77]。鎮洋的李達朝說，當時以單車送貨物進村是常態[78]。李植源憶述，父親在日佔時期，踏着三輪車載人載貨，從九龍駛至上水[79]。從三者口中我們似乎能明白，為何祥記單車行、潤記單車和鎮洋兄弟單車公司分別設舖於新界的不同區域，尤其是元朗合益菜市場的祥記單車行，集天時、地利、人和於一身，有運送之便。我們亦從訪問中，得知本地單車在 1970 年以前都是自用和商用，滿足新界區的交通及生活需要，側面印證昔日新界區公共交通的落後。

1973 年政府正式落實新市鎮發展計劃，最先發展的新市鎮為荃灣、沙田及屯門[80]。1970 年代後期，大埔、粉嶺、上水、元朗新市鎮陸續落成；而將軍澳、天水圍和東涌亦在 1980 至 1990 年代開始發展。

政府要發展新市鎮，建設大量公營房屋，因此，1972 推出「十年建屋計劃」及 1976 年的「居者有其屋計劃」。新界新市鎮因而湧入大量人口，刺激區內的生活需求。成立於 1970 年代的順利單車行和 2000 年的野牛單車均位處新市鎮，前者在沙田，後者在天水圍。曹金保稱，順利單車行昔日能在沙田區順利營運，托賴於區內美景及完善的單車徑網絡，而何永生創立野牛單車的目的，則是因為區內缺乏單車店舖。事實上，新界區自然風光優美，建築密度低於香港島及九龍，非常適合騎單車。區內亦設大量單車徑，自然有助發展單車業務。

77　內容摘錄自鄭德強 2022 年 3 月 7 日的訪問
78　內容摘錄自李達朝 2022 年 3 月 15 日的訪問
79　內容摘錄自李植源 2022 年 4 月 4 日的訪問
80　土木工程拓展署：〈便覽 - 新市鎮、新發展區及市區發展計劃〉，2016 年 5 月。

小結

香港文獻中，有關車行的記錄最早見於 1932 年，當時由普通陪審員 Andrew John Ralphs 所創建的順英單車行，其位處灣仔。及後的公棧單車、祥記單車行、鎮洋兄弟單車公司、潤記單車、香港自行車廠、順利單車行（沙田）、功學社單車、野牛單車百貨及華球自行車（香港）貿易有限公司，橫跨 1940 年代至今日。透過上述受訪者的口中，我們能大致建構出一幅有關這 80 多年來單車業界的發展脈絡。這些口述紀錄的珍貴程度不亞於在書市尋訪古代典籍，最值得欣喜的是，紙本記錄中難以找到更詳細的記述，這些紀錄填補了如今我們對香港單車歷史認識的大片空白。

在本章，編者勾勒出車行所在的位置於本港土地發展政策的關係。商業發展與城市的變遷息息相關，一眾車行扎根社區，除了因為要擴展業務以外，更多是因為租金昂貴而被迫搬遷，有不少更受經濟不景氣的影響而結業。此處讓人不禁思考城市化的發展對個體和社區的影響。經歷歲月洗禮，單車的角色已有大轉變，這點在之前的篇章已有提及。然而人事幾經翻新之下，單車業界與市民的關係卻未有動搖，當中的情誼不能以刻板的數字去表達。編者以口述歷史形式，在從業者身上發掘他們的故事，這些個體的研究價值不止是他們本身的遭遇、或與單車的關係，而是與社會發展的關聯。

單車車行與社區並非只看供求的商業利益，他們扎根社區，與街坊關係融洽。從業員敬業樂業的精神，使人肅然起敬，以沉悶的工作換取微薄的收入，他們在今天繼續堅持。即便單車的用途與以往截然不同，但這一群人並無離開崗位，他們一直服務社區，這種精神不曾變更。

單車車行與一般買賣不同之處在於，車行非常貼近民眾。修理、租賃及購買單車時，店主與客人溝通，為他們提供專業意見。不少車行的店主自身也是單車愛好者，他們將興趣融入工作，甚至組建車隊，培育運動員，直接或間接促進單車運動的發展。

3.3

單車舞台上的幕後英雄

CHENG WING FAI
鄭榮輝

1976 年香港單車聯會年刊中記載，鄭榮輝既是教練，也是 1975/1976 年度的單車聯會義務委員。（馬鞍山民康促進會藏）

　　1976 年的《單車聯會年刊》指出，鄭榮輝是「唯一一位初級單車教練」。實際上，鄭氏是香港第一位持牌單車教練，他指導過的隊員有車神陳拱磊等人。遺憾的是，編者無法聯絡鄭榮輝，亦未見更多與他相關的資料，只能抽取年報的片段及他的筆墨與讀者分享。

香港單車聯會 1976 年年刊中，總結過去一年的工作報告。（馬鞍山民康促進會藏）

教練應具備之條件
・ 鄭榮輝 ・

　　自行車比賽，以運動量而言被公認為最劇烈之運動之一，以技能而言，它有頗高的難度，以時間和路程而言則最長，以純體力製造速度而言則最快，參與自行車運動的賽員，無疑是對自己作嚴格的考驗，對自己要求得高，才有機會走向冠軍寶座，順理成章地，為推行是項艱辛而偉大的運動之教練們所處的考驗更嚴格，要求更高，他們對於自行車除具有一定程度之知識與經驗外，並須具備下開條件：

一、強健體魄及成熟穩定之情緒，要隨時接受考驗與情緒壓力。
二、良好的造型，包括衣飾、言談、舉止。
三、領導才能。
四、同情心、體郵運動員。
五、智力和求知心、好學不倦。
六、具幽默感、化解過份緊張與紛爭。
七、急才與說服力。
八、了解與愛心。
九、健全的哲學思想。

　　本人呼籲所有有志於自行車教練工作者，站在自行車熱巨浪之前應該腳踏實地，致力於斯，不為名利所動，若然有教無練或有練無教則不配稱為教練也。

鄭榮輝在香港單車聯會 1976 年年刊中寫下作為教練應該具備之條件。（馬鞍山民康促進會藏）

鄭榮輝曾發表過一篇名為「教練應具備之條件」的文章，刊登於同年的年報中。文章記述，教練為單車運動員提供最直接的指導，不但要讓他們精於技巧，更需要顧及他們的情緒和心靈需要。他訂立的九項教練應具備的條件，實在是金石良言，影響至今。

對香港單車運動員而言，有兩位教練的名字經常不絕於耳，分別就是沈金康教練，和曾啟明教練，本章將會分享兩位對香港單車運動員的執教事跡。另外，亦會講述香港首位國際裁判——司徒炳星，以及東京奧運會場地單車項目賽事經理余家樂的從業生涯，一窺單車運動背後的幾位靈魂人物。

魔鬼教練 —— 沈金康

沈金康生於上海，是現任香港單車代表隊總教練，他在 2011 年起，以客席身份兼任中國國家自行車隊總教練。沈金康為香港單車隊的發展貢獻巨大，先後為香港培育出多名世界冠軍。本書雖未親身採訪沈教練，但受訪者中不少都提到他。

中國香港單車總會梁鴻德主席指，沈金康在 70 年代是內地最佳單車運動員，可惜他在 80 年代的一次訓練時不幸遇上車禍，左腿被貨車輾斷，手術後裝上義肢，終結了如日中天的單車運動生涯。雖然他無法騎單車，退役後積極重返校

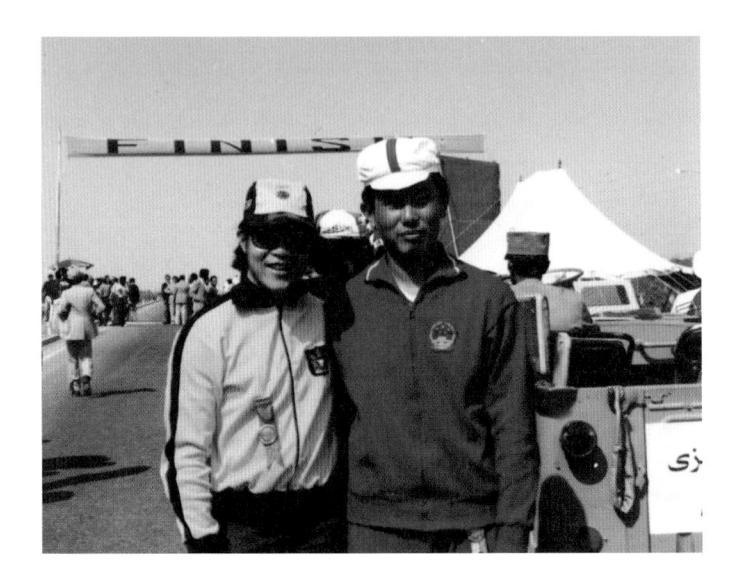

1974 年伊朗亞運會香港單車隊領隊霍震霆（左）與內地最佳運動員沈金康（右）合照留念。（中國香港單車總會有限公司提供）

園修讀教練資格，後來成為中國國家隊的主教練。

1991 年，梁鴻德帶領香港單車選手到北京參加「亞洲青少年公路單車錦標賽」[81]，黃金寶亦是隊內其中一員，他當時亮眼的表現也引起了沈金康的注意，於是便為他提供訓練意見，兩人亦師亦友。1994 年，沈金康來港交流，藉機與單車聯會溝通。前香港單車隊成員曾啟明指，當時沈金康與黃金寶相約見面，黃金寶有意繼續留在單車隊，考慮到單車聯會並沒有長駐教練，惟有沈金康執教，他才肯復出。

梁鴻德指，當年單車聯會為沈金康申請短期教練津貼，聘請他為香港單車隊備戰英聯邦運動會[82]。另一方面，單車聯會委員籌款津貼黃金寶，促成了沈金康來港執教和黃金寶的復出。他坦言，沈金康被打動來港執教，主要是因為黃金寶等幾個運動員本身優秀之外，亦兼備自發性和投入度。當年沒有太多資助或津貼，運動員需利用工餘及課餘時間參與單車訓練，實在不易。單車聯會給予沈金康很大自由度，令他可以大膽地將計劃付諸實行，這也促成了留港執教。由於沈金康訓練效果十分有效，當運動員跟隨他的訓練計劃，就會有不俗的成績。90 年代前，運動員沒有科學化及系統化的訓練，大多只是按照距離作訓

1994 年沈金康教練（左）最初帶領香港隊訓練時情景。（馬鞍山民康促進會存照）

練量或隨心訓練，並沒有心跳錶和功率計等專業器材監控訓練質量。沈金康對心跳和功率很有研究，透過遙距收集運動員即時心跳率及強度，以便安排更具針對性的鍛鍊。

自從沈金康執教港隊，香港運動員有機會到

81 亞洲青少年公路單車錦標賽，是每年一度亞洲區最高級別的青年賽事，競逐亞洲青年冠軍的殊榮，只開放給 17-18 歲的青年參加。
82 英聯邦運動會，是英聯邦國家每四年舉辦一次的運動會。這運動會首次舉辦於 1930 年，當時它被稱為大英帝國運動會（The British Empire Games）。運動會的名稱在 1954 年被改為大英帝國和英聯邦運動會（British Empire and Commonwealth Games），又於 1970 年改作不列顛英聯邦運動會（British Commonwealth Games），然後在 1978 年換成現在的英聯邦運動會（The Commonwealth Games）。

90 年中期沈金康（左）與黃金寶（右）在賽前合影（馬鞍山民康促進會存照）

內地進行集訓，但由於資源所限，起初只限黃金寶等一、兩名運動員到昆明跟隨國家隊接受訓練，互相觀摩提高技術。1996 年後，港隊漸已成型，青少年訓練隊亦組建完成，政府的資助多了，解決了經費問題，青年隊也得以回內地集訓[83]。

魔鬼教練的由來

「成功需苦幹」，外界形容沈金康是「魔鬼教練」。梁鴻德認為他用了不少方法加強運動員的耐力、專注度和自信心[84]。曾啟明亦指他的訓練要求較高，艱苦的訓練自然伴隨着進步神速的理想成績[85]。

正所謂名師出高徒，沈金康培養出一眾傑出單車手：黃金寶、楊英瀚、楊嘉華、賴藹欣、鄧宏業、Brian Cook 及文惠忠等。談及昔日的訓練和恩師，他們有以下的感言。

83　曾啟明，男，90 年代香港單車隊運動員及前香港單車青年代表隊教練。
84　摘錄自梁鴻德 2022 年 9 月 7 日訪問內容。
85　摘錄自曾啟明 2022 年 9 月 7 日的訪問內容。

黃金寶：「讓我萌生重回港隊的想法，就是因為有沈金康教練執教。沈教練對隊員負責，每個教練有不同的風格，沈教練認為，要取得良好成績是需要有嚴謹的規範，如作息定時、減少交際等。」

楊英瀚：「我最初跟隨港隊，沈教練為了讓運動員專心訓練，特意安排運動員到內地進行長期訓練。我試過有一年多沒有回香港，平常也只是兩、三天在港與親友相聚，這樣的情況維持了七年多。2009年在雲南昆明備戰全運會時，除了連續多天的超長距離訓練外[86]，沈教練亦特別要求主力運動員在完成 260 公里的訓練，抵達山頂的終點，隨即換到單車機進行多組針對衝線的特訓。同時，沈教練還會監控心跳錶，觀察運動員是否已盡全力，記得高強度的訓練刺激後，有運動員甚至出現嘔吐情況。縱使訓練要求嚴苛，但大家都在訓練過程得到很大的提升，並對沈教練心悅誠服。」

鄧宏業：「沈金康教練是出了名的『魔鬼教練』，當年我是全職運動員，教練為了得到準確的數據，運動員需要反覆進行高強度的訓練或測試。」

楊嘉華：「可能我是女性的關係，沈金康對我也不會像對其他男子隊般嚴苛。」在單車運動的征途上，楊嘉華不忘感

謝恩師，令她的車技大有進步。

賴藹欣：「我最記得沈教練的一席話，他認為我較適合做後勤統籌及發展的工作，比做運動員更好。因此退役後我入讀本地的訓練班，從實習教練開始，接着便從事了教練的工作。」

Brian Cook：「我曾受教於沈教練，我非常敬重他，他訓練體能的方法非常科學，他會參考很多數據，科學化的訓練

86 超長距離訓練意指距離 200 公里以上，300 公里以下的耐力訓練，訓練需時不低於五小時，運動員需要連續騎行且不能停下。

文惠忠（左二）與黃金寶（右二）代表出戰 1995 年太平洋運動會個人公路賽，與教練沈金康（左）及隨隊人員江祖對蔭（右）合影留念。（馬鞍山民康促進會存照）

方法，令運動員保持最佳狀態。」

文惠忠：「我的單車生涯最後一位教練就是沈金康，我們相識於 1991 年。當時香港單車聯會為了準備亞洲錦標賽，派了八個人前赴北京進行集訓。那是我首次代表香港參加亞洲錦標賽，也是我和沈教練首次相遇。」沈教練在 1994 年正式擔任香港隊教練，兩人在香港再次相見。

「他希望安排更具系統化的訓練，便提出單車隊員應接受半全職的訓練，我和黃金寶都接受了這要求。礙於銀禧體育中心剛納入單車項目[87]，

因而只提供住宿，沒有資金津貼。我每天一早要跟教練到新娘潭訓練，只好找一份中午開始的兼職。有一次因為送外賣太夜下班而錯過了宿舍的關門時間，第二天一早就要由體院出發比賽，只好到朋友家借宿一宵。奈何因為駕駛途中打睏發生交通意外，以致無法參賽。賽後，沈教練質問我為何沒有參加比賽，隨後數天亦沒有參加訓練。我和盤托出，他明白我的難處，因應情況而減少了訓練強度，希望我休息足夠後歸隊訓練。」

87 銀禧體育中心是由香港賽馬會成立並於 1982 年 10 月 31 日開幕啟用，直到 1991 年 4 月 1 日更名為香港體育學院（體院）。

香港單車運動留青史

　　沈金康帶領香港單車隊踏出幽谷，追上康莊大道，此後更為港隊培育出多位揚威國際的單車運動員，在各大賽事屢創佳績。香港近年能夠躋身亞洲單車界的領先位置，甚至誕生世界冠軍，沈金康貢獻良多。全賴他、中國香港單車總會及體育學院三方合作，建立了一套完整的人才培訓系統，設立青訓隊和明日之星計劃，為香港單車隊輸送人才，這亦對香港單車隊往後的發展產生關鍵作用。[88] 特區政府向他頒授榮譽獎章，梁鴻德讚嘆沈金康對香港單車運動的貢獻是「有目共睹」。

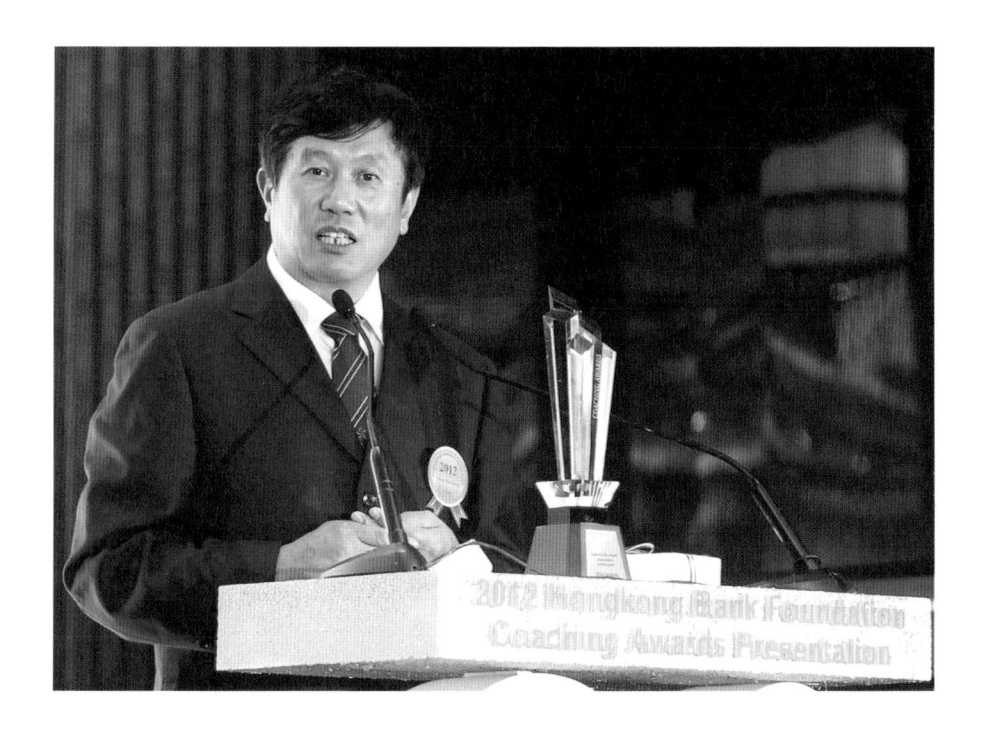

沈金康教練在「2012 滙豐銀行慈善基金優秀教練選舉」中獲頒優秀服務獎。
（南華早報提供）

前香港單車青年代表隊教練 —— 曾啟明

　　曾啟明指，起初接觸單車只是玩票性質，後來跟隨朋友到維園觀看單車比賽，他才知道原來單車也有比賽。自此他亦正式參加比賽，那年他只有 16 歲。

　　當時香港單車隊人丁單薄，只有黃金寶及文惠忠等少數幾位全職運動員，亦未有青少年訓練隊。1995 年，沈金康教練看到曾啟明、梁志賢[89]、何兆麟、簡冠恆[90] 和黃家豪對單車運動的熱忱，因此提議成立「香港單車青少年訓練隊」。就是這樣，18 歲的曾啟明成為「香港單車青少年訓練隊」的成員。

1996 年曾啟明（後排左五）是首批香港青少年單車隊其中一員。
（馬鞍山民康促進會存照）

89　梁志賢，男，前香港單車運動員，是首批香港單車青少年訓練隊成員，曾自費旅歐訓練及參賽。退役後退居幕後，從事教練、組織單車活動及賽事等工作，致力推動單車運動發展。

90　簡冠恆，男，前香港單車運動員，是首批香港單車青少年訓練隊成員，除單車運動外，也熱衷於中國樂器 - 二胡演奏，因此有「二胡車神」的稱號。

曾啟明加入青少年訓練隊的時候只是半職運動員，既要兼顧訓練，又要兼職工作維持生計。當沈金康教練提議全職訓練，他一口答應。成為全職運動員意味着曾啟明要承受更大的財政壓力，因當時政府對單車隊未有太多資助，曾啟明與其他年青運動員只能申請每月約 1,000 元的車馬費。後來訓練有功，曾啟明能夠申請獎學金，而獎金是與成績掛勾，但每年也僅得 30,000 元。

在全職生涯的最後一年，曾啟明全力衝刺。他成功減磅，成績也有明顯進步。但 22 歲的曾啟明自認在單車運動未有太大突破，便開始思考人生方向。在潘德明教練及隊友黃金寶建議下，最終他選擇退役，結束 3 年多的全職單車手生涯。

重回單車隊，執教「青訓隊」

2000 年，體育學院開展了「明日之星」甄選計劃。2003 年，香港單車聯會時任行政總監余家樂先生聯絡曾啟明，希望他可重投單車圈擔任青少年單車隊教練。曾啟明因自己沒有相關經驗而猶豫，深思爾後決定踏出自己的舒適圈，他在 2004 年正式成為香港單車青少年隊的教練。

曾啟明剛開始訓練的是一批年紀較小的運動員如蔡其皓和張在禮等，他以「過來人」的身份將自身的經驗分享給新世代。他認為運動員能達到的高度取決於自身的努力，而令曾啟明印象最深刻的例子就是楊英瀚。初入「青訓隊」的楊英瀚年紀較大，能力卻相較遜色。經曾啟明用心鼓勵及教導，楊英瀚不斷努力突破自身條件，短時間內表現顯著提升，令眾人感到意外。曾啟明是楊英瀚的啟蒙教練，而楊英瀚的案例同時也鼓勵了曾啟明不輕易放棄任何學員，他深信，啟發運動員進步是教練的責任。

2000 年環南中國海單車賽準備出發的曾啟明。（馬鞍山民康促進會存照）

為了能更全面教授年青運動員，曾啟明不斷進修，豐富教學的技能、增進學識。曾啟明憶述：「當時我一面進修，一面當教練。但由於當時做教練的薪金不多，而我報讀的北京體育大學進修課程的學費也不便宜，當時生活相當拮据。我每日的主要食糧是『菠蘿包』，還記得禾輋邨的麵包店，菠蘿包只賣一元一個，每天我都會買五個菠蘿包。早餐吃一個、中午和晚上各吃兩個充飢。能吃即食麵已經是奢侈的享受。」

曾啟明這段艱苦的生活維持了一年多，最終他也是苦盡甘來，成功取得運動訓練教育學士學位。

堅定信念，成就他人，豐富人生

運動員在賽場上獲獎，是對曾啟明的訓練方法的一種肯定。曾啟明執教一批新隊員，漸漸交出亮麗的成績，他感到十分滿足：「自己當車手的時候，成績未如理想，但能夠親眼見證到新一輩的成功，就如同把自己的夢想完成。」

曾啟明的教練生涯中，有不少令他印象深刻的事，2015 年在泰國舉行的亞洲單車錦標賽，小將馮嘉豪於男子青年個人計時賽，力壓泰國及伊朗車手成為冠軍。這是香港隊男子運動員繼張敬樂[91]、梁峻榮在青年時代獲得青年亞錦賽計時項目冠軍之後，第三位香港單車手獲得該項目冠軍。馮嘉豪受教與曾啟明，當時沒有人對他寄與期望，卻有曾啟明一直支持，才令他到頒獎台最高點。

91 張敬樂，與胞兄張敬煒同為前香港單車隊代表，擅長個人計時賽。2016 年，張敬樂奪得亞洲單車錦標賽公路個人賽及個人計時賽的「雙料冠軍」，同年獲邀加盟世界一級職業車隊之一的澳瑞凱 - 綠刃車隊，至 2018 年約滿離隊。於 2018 年的雅加達亞運會男子麥迪遜賽金牌，於 2021 年退役。

單車運動對曾啟明有多大影響？他從未想過自己的人生會變成怎樣，但單車為他的生命注滿了色彩。曾啟明曾跟黃金寶說過，如果大家從沒有接觸過單車運動，自己可能誤入歧途成為不良少年，而單車讓兩人成為莫逆之交。除了收穫友誼，曾啟明在台灣單車比賽中邂逅自己的終生伴侶，單車亦成就了一段美滿姻緣。

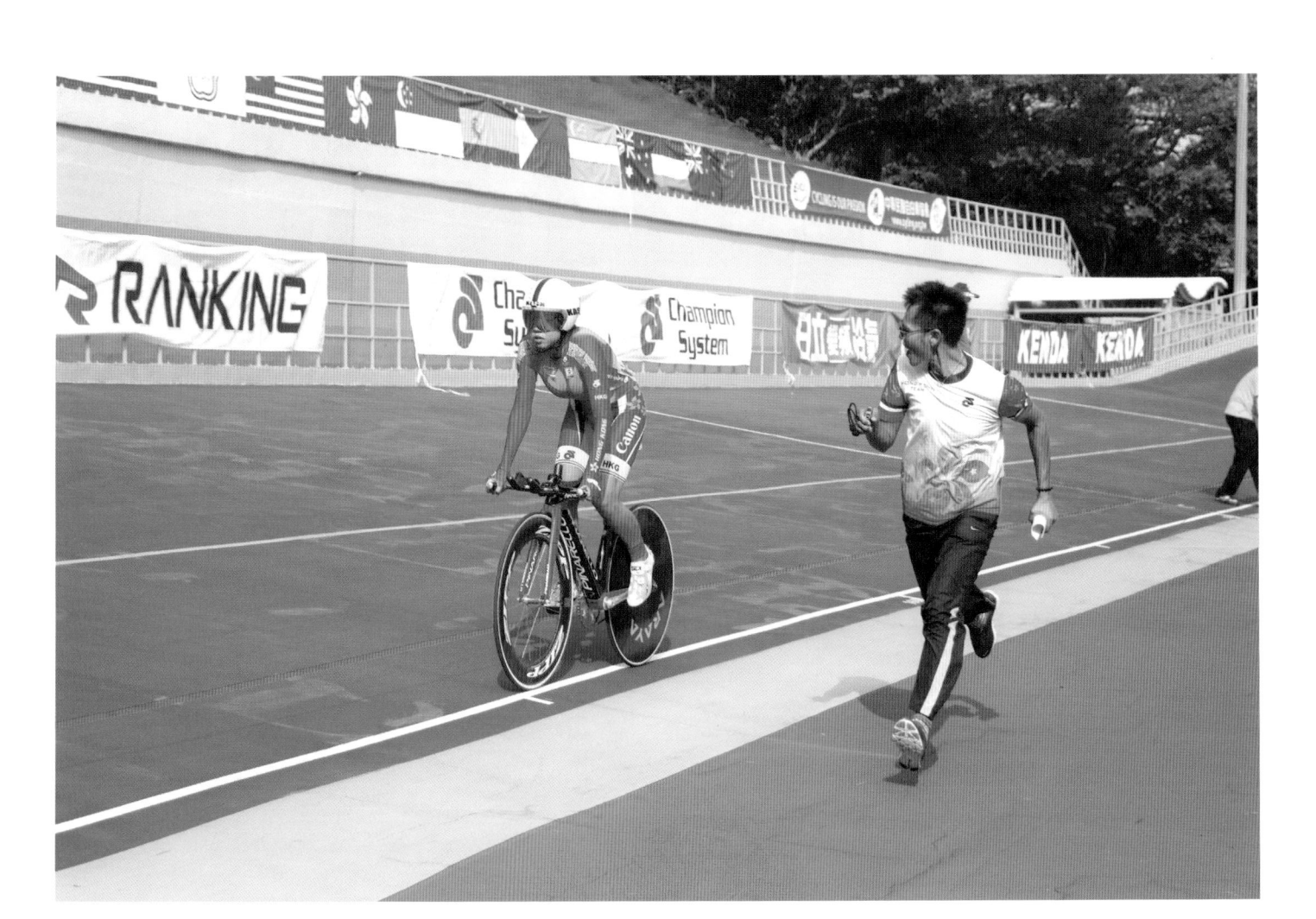

曾啟明每次都會陪着場地賽上的運動員起跑吶喊。（陳彥霖提供）

香港首位國際裁判 —— 司徒炳星

　　司徒炳星與單車的緣分始於小時候，不過他並沒參加比賽，只是在場觀賽。直至他在中學畢業後獲好友贈送單車，情況才有所改變，他說「當年單車價格不菲，一部高質素的競技級單車已是月薪的三份之一。」[92] 投身社會工作後，司徒炳星慢慢存錢買車，好單車入手後，便參與比賽。他憶述，往昔的比賽多由聯會舉辦，印象最深是南華辦過的「沙圈比賽」，因賽道鋪滿沙粒，既考膽量、又考技術，實在不易。

　　單車運動讓司徒炳星廣結友誼，他憶述，當年香港單車聯會中，許多委員都是從商為主，很少人對單車有豐富知識，正因他早已接觸到海外單車知識，憑藉優勢獲執委會邀請主講單車課程及訓練方法。他謙稱方法及理論都一直存於車手腦中，但他們內斂少說話，未有廣泛輸出；相反自己向來健談，所以很願意開班分享心得。

　　1972 年，司徒炳星開始轉型協助舉辦比賽，初期只負責為車手記錄號碼、協助計時等簡單工作，後來經驗多了，便順理成章進入執委會，其後更努力考取國際裁判資格，以推動會務發展。司徒炳星細說，想當年香港單車運動較落後，了解各項賽事條例的多是外籍人士，這不利於香港單車長遠發展。鮮為人知的是，以前單車運動與劍擊一樣，都是以法語為主流語言，直到 70 年代美國爆發單車熱，為求進軍全球，美國便到國際單車聯盟爭取以英語代替法語，並於馬尼拉開辦了以英語為主的裁判課程。司徒

1978 年的司徒炳星。
（中國香港單車總會有限公司提供）

　92　出自司徒炳星 2022 年 4 月 22 日的訪問內容。

炳星擔當賽務秘書後，決心深入了解賽例，也報讀了國際裁判課程。他為此作出許多事前準備，除了把賽例讀得滾瓜爛熟外，又會第一時間標註賽例改動。當年電腦還未普及，他唯有把單聯寄來的新條例剪下貼到例書裏。一分耕耘，一分收穫，司徒炳星最終順利考獲國際裁判牌照，成為香港歷史上第一位單車國際裁判。

司徒炳星及羅永森
攷獲國際裁判証書

由世界單車總會（ＵＣＩ）主辦之第七屆國際裁判訓練班，一九七五年二月在菲律賓擧行。為期一週之學習及攷試，本會代表司徒炳星攷獲Ａ級証書，羅永森攷獲Ｃ級，Ａ級裁判目前在亞洲僅得三名，一為菲律賓、一為新加坡、司徒君幷即獲委任為第七屆亞洲單車賽之主持人，查該賽會原定一九七五年七月在印尼耶加達擧行，後因經濟為理由而放棄，改由印度接辦。

香港單車聯會 1975 年年刊中司徒炳星考獲國際裁判的公告（馬鞍山民康促進會藏）

中國香港單車總會前行政總監 —— 余家樂

余家樂（人稱「水哥」）是中國香港單車總會前行政總監、東京奧運場地單車賽事經理。他是何兆麟口中的「伯樂」，自 1992 入中國香港單車總會，至今已有 20 餘年。

說起單車總會跟香港體育學院的關係時，余家樂表示兩者有明確的分工，單車總會負責發掘和提供基礎培訓給運動員，當發潛質運動員，就會再推薦給體育學院。而體育學院負責進一步培作，亦支援本地單車比賽及研究工作。余家樂說：「所有比賽都需職按摩，當運動員完成比賽及訓練後都需要抽血，或者驗尿。體院會根據他們的身體反應調整訓練計劃。」他打趣說，當年單車最缺資源的時期，抽血、按摩均由他一手包辦。

余家樂在 2019 年世界盃場地單車賽香港站。（南華早報提供）

余家樂自豪地說出單車隊的佳績：「2010 年廣州亞運會，整個香港代表團共奪八金，其中四金是由香港在公路、場地、山地車及小輪車項目貢獻。」2012 年倫敦奧運會，李慧詩在競輪賽奪得銅牌，余家樂認為自己希望在其他方面有新嘗試，故向單車聯會主席請辭，在 2012 年暫別聯會。余家樂離職後積極進修，向自己的興趣發展，投身樹藝工作。經歷數年，余家樂發現自己對單車的熱情並未退卻。2015/2016 年應主席和秘書長的邀請，余家樂重回中國香港單車總會協助會務。

隨着本港單車運動的日漸發展，場地單車項目成績驕人。2016 年起，香港開始舉辦了不同世界性場地單車賽事[93]，香港組織場地單車的經驗以及能力馳名亞洲，達世界級水平。成功舉辦大

93　余家樂所指的是 2016 年的世界盃場地單車賽及 2017 年的世界場地單車錦標賽。

規模的賽事全賴於港人良好的組織能力，日本人都覺得香港人做事專業、勤奮、彈性及有效率。余家樂擁有國際單車裁判的資格，他受東京奧運會單車項目負責人邀請加入團隊，成為場地單車項目的經理。有此成就，余家樂認為應歸功於中國香港單車總會的支持。

余家樂擔任 2020 東奧場地項目經理與日本工作人員合影。（余家樂提供）

小結

　　單車運動背後有不同崗位,教練、裁判、賽事經理等等。本章從 70 年代唯一一位初級單車教練鄭榮輝說起,並分享了沈金康、曾啟明、司徒炳星及余家樂的從業生涯,他們在不同層面推動單車運動。許多運動員退役後會成為教練,向新一代傳授經驗,如沈金康和曾啟明,他們追求科學訓練,致力提升隊員成績。司徒炳星及余家樂都有裁判資格,前者被封為單車界的前輩,後者加入單車總會,既能處理會務,又代表香港參與奧運場地管理。幕後的眾人,或執起教鞭,或公正評判,或規劃賽程,工作範疇不盡相同,卻有一顆熱愛單車運動、甘於奉獻的心。

3.4

單車匠人精神

　　單車運動有兩個必不可少的元素,單車和運動員。在第一部分論述和各受訪者的訪談反映,早期的競賽單車都是舶來品,多來自歐洲或英國。後來國產單車鳳凰牌進入市場,為單車普及化貢獻良多。讀者或有疑問:單車是否有「香港製造」?車隊比賽的維修是誰負責?本章將會聚焦「香港手製單車之父」佘天龍及香港首位單車機械士文惠忠,兩位都敬業樂業,分別精於製造和維修,展現香港單車的匠人精神。

香港自行車廠 —— 香港手製單車之父余天龍

60、70 年代前，香港的比賽單車主要是外國的進口車。1970 年香港經濟起飛，輕工業盛世，香港首間單車廠 ——「香港自行車廠」設於在九龍紅磡榮光街 52 號 10 樓。香港自行車廠的老闆是施展熊[94]，當時車廠生產的單車在海外暢銷，而設計這些單車的人正是於 70 年代亞洲首屈一指的手製單車師傅 —— 余天龍。

香港的自製單車與外國貨品基本上沒有分別，不過余天龍在單車架的結構、尺寸花點功夫，又會根據用家個人身體特性設定。這份敬業精神讓余天龍獲得「香港手製單車之父」的美譽，他擁有驚人的記憶力，對所有單車規格、繁多的零件種類都瞭如指掌，可謂單車界的「人肉電腦」。

余天龍認為，單車每一部份的零件都很重要：「小至一顆螺絲都要裝得穩固，否則鬆脫掉下來就很嚴重。」說話中可見余天龍對單車製造的嚴謹，他根據用家的體形及特質，巧妙地度身訂造，他說：「度身訂造其實已經叫做「特製」。（單車）主要是根據單車手的身高、手腳長度尺寸而設計。」余天龍又解釋道：「車手在比賽時差不多全程趴着身，在這個形態下，四肢要和身體本身的尺寸配合。要在劇烈的運動下，能夠做出良好及標準的踩踏動作、以及協調能力，在單車上穩定騎行，假如欠缺其一，單車的速度就會降低，影響比賽。」余天龍的第一輛手製單車是為陳掏磊度身訂造，不少運動員得知他製作工藝精湛，也選用他親手製

七十年代的香港自行車廠。
（政府新聞處提供）

94 施展熊，男，1970 年開始購買台灣的自行車和電子零件，進行組裝後，出口美國，隨後在香港創辦自行車廠，產品主要銷往歐美國家。80 年代初，適逢內地實行改革開放，施展熊在深圳水貝工業開發區投資設廠。1983 年，深圳中華自行車有限公司一廠落成，並在 1991 年更名為深圳中華自行車（集團）股份有限公司，是全國 B 股的上市公司。

Chimo Bicycles.

Proudly Announces Their - Entry Into The Bicycle Market With A Seletion of High Quality Bicycles.

FACTORY :
HONG KONG BICYCLES LTD.
52, Wing Kwong Street,
Honghom, Kowoon,
Hong Kong.

CANADA OFFICE :
INTEREX INDUSTRIES LTD.
Suite 103 - 1080 W. 7th Avenue,
Vancouver, B. C.
(604) 731-6424

香港單車廠及其出產品牌 Chimo 廣告。
（馬鞍山民康促進會藏）

造的車架。車壇前輩亦對余天龍的手工讚不絕口，他們甚至請余天龍為香港單車隊製造單車。姚宗權指，這是第一次，香港單車隊的車架是由本土製造。騎行速度得以提升，余天龍的手製單車居功至偉。

　　筆者搜羅到香港單車聯會 1974 年年刊，有香港單車廠出產 Chimo 的單車廣告載於刊中。圖中不但記述了香港單車廠的地址，更印有加拿大辦公室的地址及聯絡資料，可見其業務不限於香港，名聲響遍國際。當年外國的運動員慕名而來，但手製單車有別於廠製單車，廠製單車有機械協助，能夠大量生產；手製的則要花心思花時間用人手製作，因此當時產能較低，如需要度身訂造一輛手製單車，等待時間便是一年。

　　余天龍學而優則教，曾經擔任過陳撝磊的教練、也是 70 年代單車聯會的客席講師，教授單車手踩踏單車的技巧。

1976 年余天龍為香港單車聯會的會員講授單車踩踏技巧。
（中國香港單車總會有限公司提供）

首位香港隊機械士 —— 文惠忠

　　文惠忠（人稱「忠爺」）在車壇資歷深厚，深受年青運動員愛戴。他是前港隊山地單車運動員，後來轉職「單車機械士」，更傳奇地成為了前港隊首席機械士。

- 1997 年第二屆環南中國海單車賽珠海站分站冠軍
- 1997 年第二屆環南中國海單車賽澳門站分站冠軍
- 1998 年環菲律賓單車多日賽分站亞軍
- 1998 年第十三屆亞洲運動會（泰國曼谷）男子山地車越野賽第五名

文惠忠在 1997 年第二屆環南中國海單車賽分站冠軍。（馬鞍山民康促進會存照）

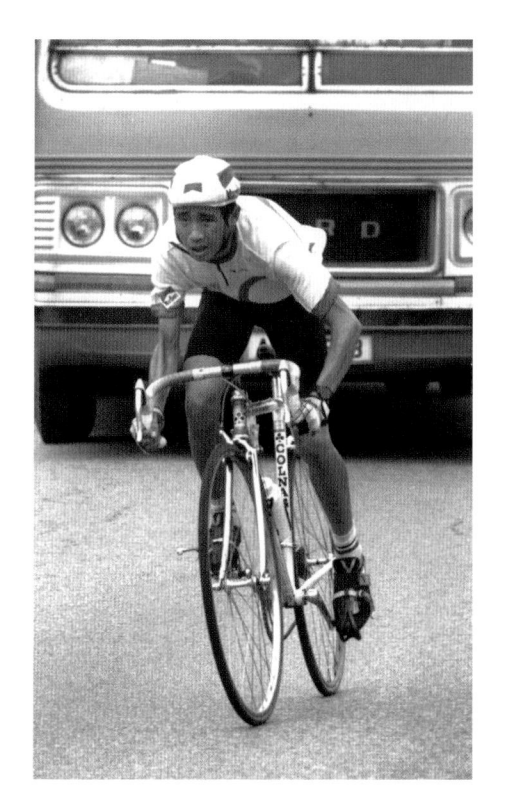

年僅 14 歲初出道的文惠忠。
（馬鞍山民康促進會藏）

文惠忠以「好朋友」形容自己與單車的關係。1988 年，只有 12、13 歲的文惠忠接觸單車，一次奇遇改變了他的一生。

有一天，他興之所至，穿着白布鞋，騎車獨闖大帽山，憑着一身蠻勁，使命地往上爬，但因為亂用波段[95]，到了山腰已經上氣不接下氣。這時，他發覺有一個單車手從後從容追上，令他大吃一驚。中途休息的時間，文惠忠與其攀談，知道車手是香港單車代表隊員蔡智明[96]。蔡智明指出錯誤，並留下電話號碼，鼓勵文惠忠參加比賽。這段關係埋下了文惠忠成為單車運動員的種子。

文惠忠笑稱因為自己性格較倔強，自小便離家生活，15 歲因緣際遇成為了單車運動員，主要收入依靠兼職。為了節省屋租，文惠忠曾在朋友車房住了半年，後來因為轉工，霎時間未有住宿地，幸得黃金寶收留，有三個月時間借宿他家中。儘管生活拮据，文惠忠從未停止單車訓練。

為了配合單車訓練，文惠忠特意選擇做廚師和水電學徒，因其上班時間較遲，也可透過兼職維持日常生活開支。有一段時間，文惠忠為了保持每天都可練車，住在元朗的他特地找了一份公司在佐敦的工作。他早上由元朗經大帽山到佐敦，下班就騎車回元朗。文惠忠離不開單車，即便已經退役多年，他亦經常騎着單車遊歷。

與山地單車結緣

山地單車在文惠忠的單車生涯佔據了重要的位置。90 年代初期，不少國家將山地單車納入比賽項目，他有幸在 1990 年參加香

95 「波段」是指轉檔，一般情況在不同的路況，騎手需要選擇合適的檔位，避免誤用而消耗體力。
96 蔡智明（已故），男，前香港單車代表隊及藝興單車隊成員。1990 年 12 月 16 日代表香港隊出戰澳門大豐杯賽期間，與其他選手發生碰撞被撞出賽道外的花圃磚頭上，意外身亡，終年 20 歲。

1997 年全運會首次加入山地單車項目，文
惠忠是香港首位山地單車代表參賽。
（馬鞍山民康促進會藏）

港第一場山地單車比賽，以及中國首次舉辦的山地單車賽。據他
所說，香港第一次舉辦山地單車比賽是由愛好者發起的，他們在
飛球單車行張貼一張海報，比賽參賽者過百人，聲勢一時無兩。
文惠忠當時亦有參加比賽，而他的單車是由前輩蔡耀宗組裝的。

　　一兩年後，單車聯會亦開始舉辦山地單車賽，不過山地車在
亞洲是很陌生的項目。文惠忠是兼項公路及山地單車的運動員，
因此他以強大的體能及平衡技術參加山地單車比賽無疑是如虎
添翼。

　　1993 年，文惠忠參加了內地首次舉辦的山地單車賽。當年山
地單車的發展剛起步，蘭州某間單車廠舉行山地單車賽，為隆重
其事，邀請了省市隊伍前往作賽。當時香港代表隊的隊員正在北
京集訓，遂獲邀請。在此之前，內地未曾舉辦過山地單車賽，舉
辦相關賽事的經驗不足。文惠忠笑稱，賽會興建臨時比賽的場地
令人「歎為觀止」，農民在種茶葉的山挖了一圈約有 60 公里作為

比賽賽道。賽道的狀況不太理想，大家都懷着摸着石頭過河的心理應賽。最後單車隊在沒有任何輔助和策略的情況下順利完成，雖然未有獎牌，卻是文惠忠運動生涯難得的經歷。

1993 年內地首場山地單車賽事於蘭州舉行，圖為當時起步情景。
（馬鞍山民康促進會藏）

轉戰機械士

從香港單車隊退役後，文惠忠轉任機械士，以另一個身份延續他的單車生涯。文惠忠強調身為一名機械士，需要對整台單車結構瞭如指掌。每次比賽前，他都要有充足而精準的準備，特別是所需要的工具，以有限的資源將單車修理好。

有三段經歷令他印象特別深刻。第一次是 2006 年跟隨中國捷安特女子職業單車隊到歐洲比賽，由於隊內成員較少外國比賽的經驗，所以準備不足。歐洲賽道設計的特點較常在某一路段由

2006 年文惠忠跟隨中國女子職業隊到歐洲比賽時，每次都需要為損毀嚴重的單車輪復原。（馬鞍山民康促進會存照）

文惠忠在環泰國單車多日賽賽後為每一台單車進行清洗。（馬鞍山民康促進會存照）

大直路突然轉入舖滿鵝卵石的窄路，甚具挑戰性，選手發生碰撞及摔車以致單車損毀嚴重。然而，國家女子隊只帶了六副後備輪組，在意外頻生的情況下，零件嚴重不足。文惠忠只好將零件東拼西湊，更需要通宵達旦趕在第二天開賽前完成更換，這次經驗令文惠忠至今心有餘悸。

另一次是 2005 年泰國舉行的青年環泰賽。由於大會只提供單門農夫車[97]，機械士若要下車，就先要司機讓開。但這樣做會嚴重影響維修的效率，所以整場比賽中他都要坐在車斗中準備。泰國的夏天天氣很炎熱，在沒遮擋的情況下幾天曝曬，脫皮的程度比參賽時更嚴重。

文惠忠在環泰國單車多日賽，每天需要坐在車斗中隨時提供支援。
（馬鞍山民康促進會存照）

機械士其實並不是一件容易勝任的工作。第三段經歷是環日本單車賽，雖然轎車有四門，下車相對方便，但賽事往往忽然由大路轉入彎窄之道，搖搖晃晃，下車就立刻嘔吐。

97　農夫車（pickup），業界稱為輕便客貨兩用車或是貨卡，通常指帶開放式載貨區的輕型卡車。

小結

　　單車對運動員的重要性毋庸置疑，如果有一輛專門訂製的單車，可説是如虎添翼。

　　余天龍的手造單車不但深受香港運動員的歡迎，更暢銷海外，其成功之由非惟手熟爾，還要有他的堅持與執着，為貼合車手的需要，每輛單車的製作時間長達一年。

　　從公路及山地單車運動員轉變為機械士的文惠忠，他這一生完全是圍繞單車，可見其熱愛程度之極。平常單車損壞會到單車舖修理，單車運動員比賽時，如果愛車受損就要依靠機械士。文惠忠隨隊出行，爭分奪秒，以有限的資源賦予單車新的生命，乃是運動員的「最強後盾」。

　　余天龍的「慢」與文惠忠的「快」，性質不同，但同樣體現了匠人精神。時人只看見運動員奪獎的光輝，卻不知道訓練的艱辛。明白單車的重要，卻不了解單車製造和修理也是一門大學問，兩人實在可敬可畏。

香港單車發展前瞻

　　香港教育大學健康與體育學系助理教授周志清博士認為，香港的運動氛圍有待提升，缺乏環境和配套實在難以吸引人才成為運動員。何兆麟直言，減排成為全球大趨勢，單車這種環保交通工具應更值得重視，香港可效法其他國家或地區，對單車使用者的態度更為友善。本書不少受訪者都認為政府作為最大持份者，應當馬首是瞻，推動單車運動發展。本書訪問了運動員、業界人士、政界人士及學者，他們展望香港單車發展，從自身出發提出意見。有見及此，編者整理相關的內容，匯集成章。

4.1

就業前景

Brian Cook 感嘆：「在香港做運動員可以換取知名度，但是很難以此作為職業。」陳政烜[1]、鄧宏業及余心怡身同感受，要發展香港的單車運動，就要減少運動員的流失。余心怡認為，縮減學業與體育的分歧，提供更明確的方向，有助降低運動員流失率。

針對就業前景及退役後的支援，**陳政烜指**，做好退役規劃有助減少運動員流失：「要造就一名成功的運動員，並不單靠運動員本身，還需要有其他配套及多方面配合。人才流失是體育界的最大困擾，運動員在退役後難以謀生，不免令人卻步，因此需要有長期的計劃去支持運動員。（政府）只着重如何培養運動員，卻鮮有提及運動周邊的產業配套及退役規劃。」**鄧宏業直言**，他退役時年紀較大，難以回到校園進修，但許多工種都有學歷要求，所以不容易找到工作。建議政府可參考外國經驗，讓退役運動員擔任一些政府部

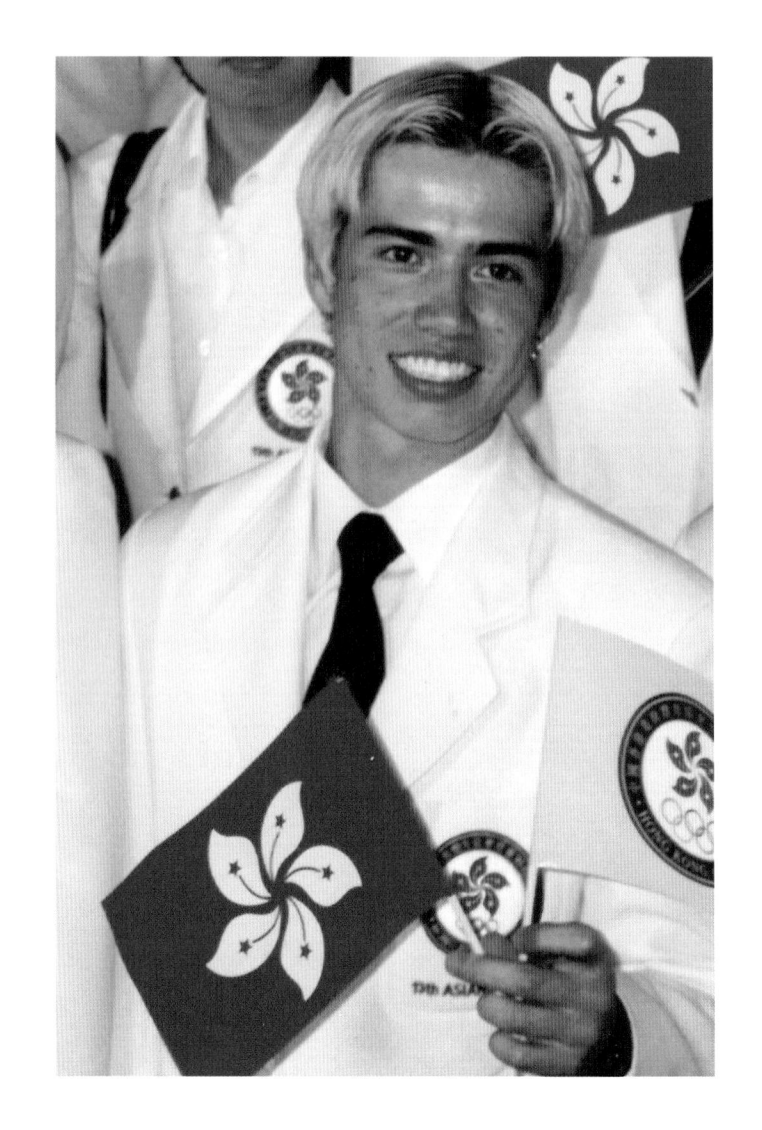

1　陳政烜，男，中國香港單車總會場地裁判、中國香港單車總會單車教練、形動單車創辦人

門職位，一邊工作一邊進修，使其無後顧之憂。

　　梁峻榮認為，政府支持的力度已經非常大，每年對運動員的資助、撥款亦在不斷增加，政府也十分支持中國香港單車總會申辦場地世界盃、香港單車節等盛事，這些賽事及活動能有助推廣單車運動，讓大眾更了解該運動項目。他又指，香港單車運動要繼續有良好發展有幾大因素：

　　一、運動員努力爭取大眾認同，政府投放更多資源支持；

　　二、市民的支持能吸引更多年輕運動員；

　　三、以往很多出色的運動員是透過青少年培訓發展而投身單車運動，因此可將計劃擴展；

　　四、呼籲社會各界接納退役運動員，給予就業機會，發展其他技能貢獻社會。

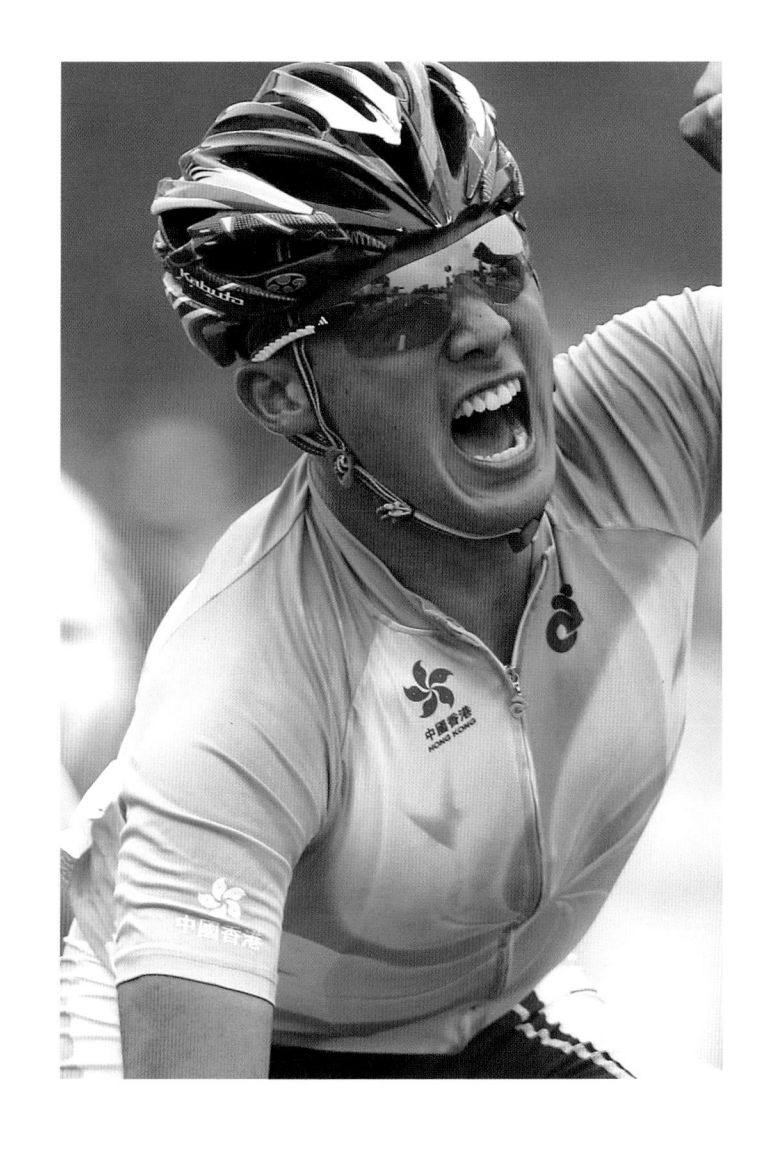

本地單車運動的發展困境

BikeCity 單車城主理人**梁志恆**指，近年香港專注發展場地單車，忽視其他單車項目，公路單車受影響最深。他慨嘆，從前的香港公路單車項目在亞洲及國際屢獲殊榮。現在，香港公路單車已被日本、內地、韓國超越。

梁鴻德從新市鎮發展的角度，指出公路單車發展的不利因素，比如：封路需獲政府批准。他指以往，新市鎮未完全發展，只要對交通影響不大，獲批封路作賽的機會甚高，早年還可以在馬鞍山西沙至西貢海下、沙田至大埔公路段、元朗錦田及在港島區舉辦賽事。現在，由於公路賽需要封路，可選路段不多，亦要尋找替代路線，一旦影響民生，實難以獲批。**Jean François Quénet (Jeff)** 職業身涯中，採訪了很多世界頂尖的單車運動員，他坦言，西方國家的單車道路寬敞且有大量的訓練場地，反觀香港缺少訓練場地，本地單車選手在此限制下，難以擠身頂級水平，這些不足尤見於公路賽事。一眾公路車車手如：岑琮、郭耀忠、鄧宏業、袁智浩分別説出心聲，提出公路單車可行的發展方向。

岑琮：「現在香港缺乏單車訓練場地，尤其是公路賽。」

「以前新界公路上不會車來車往，可自由選擇地方練習（公路單車），亦有不少路線可以訓練。現在很多公路不能舉行單車比賽，只有很少路段允許訓練。近年來，單車徑相繼落成，但單車車手的騎行速度高，不適宜在單車徑上訓練，只能在一些偏僻的公路上練習。我希望政府可以劃出半封閉式的公路作訓練之用，重振昔日輝煌的公路項目的成就。」

郭耀忠：「近年愈來愈少公路單車比賽，縱然有比賽，但賽程亦與標準的公路賽相距甚遠」

「很多公路賽的路線被政府以影響交通為由拒絕，我建議將賽事起步提早兩小時，清晨四時多或五時，上午八時、九時賽事已經完結。儘管賽事變早，但此不會減卻單車愛好者的熱情。假如不舉辦本地公路單車賽，本港公路單車運動員缺乏目標及訓練動力，難以應付長距離的海外賽事。」

鄧宏業、袁智浩：「籌備公路賽費時、程序複雜」

鄧宏業：「香港有地方的限制，公路單車項目要在馬路上進行，需時需地，要在香港封路辦比賽是有難度的，這已經跟外國有很大分別。我曾籌辦公路單車比賽，每次諮詢政府、區議會、警察交通部等，申請程序複雜，需時長達一年方知能否舉辦。即便能舉辦，比賽付出的時間及成本甚巨。香港舉辦大型單車比賽實非難事，港府可參考國際賽公路多日賽的經驗，不必在某

區域封路，可採用流水式交通管制，效果更好，也不會影響公眾（交通）。」

　　袁智浩：「香港的單車發展較以往有更多資源和配套，公路單車項目因場地限制停滯不前。只有場地項目的比賽，實在不利運動員的專業發展，公路賽也是一個主要的項目，公路單車的耐力訓練可以為運動員打好基礎，使公路賽和場地賽是相輔相成。缺少公路比賽及訓練，場地單車比賽成績未必可以維持。目前單車運動面對着不少大挑戰，城市急速發展，很多地方已經開發，要找一條適合的比賽路線很困難。而為了遷就當區的居民，不能阻礙他們出行，我們每當舉辦公路比賽前，都需要花很多時間與政府不同部門配合、與不同地區團體溝通，得到各方支持才可舉辦。同時，（我們）亦需要聘請專家證明比賽路線的安全性，現時，要舉辦一場本地公路比賽需要六位數的開支，實在收支難以平衡。」

　　「除了公路單車在現狀下難以發展，花式單車、越野單車、單車球亦面對相似的問題。」

成秀萍：「政府可提供更多室內場地、開設訓練班促進花式單車發展」

　　成秀萍認為，花式單車的場地仍未足夠，即便是港隊室內單車運動員，也不比普通市民好上多少。花式單車港隊成員訓練的時間非常不穩定，很多時候根本無法預約場地，現時中國香港單車總會與康文署合辦單車花式星章獎勵計劃[2]，規定只能在康文署

[2] 「單車花式星章獎勵計劃」由中國香港單車聯會於一九九七年開展，目標為吸引更多青少年接觸單車花式運動，從而提高香港的水平。獎勵計劃由康樂及文化事務署資助，主要對象為五至二十歲的青少年。

辖下的體育館舉行，名額寥寥可數，每次都有很多人爭相預約，無奈之下只能以抽籤形式舉行。成秀萍坦言，香港要繼續產出優秀的單車選手，政府的硬件與政策配合是不可或缺。

余心怡：「花式單車運動就如金字塔一般，底層更寬闊，塔尖才可建得更高」

余心怡認為，香港在花式單車若要更上一層樓，必須要系統性訓練。他又提到，應擴大花式單車的受眾，加強推廣，讓更多人參與。

山地車及小輪車組主委陳志強：「當年香港明文規定單車不准進入郊野公園，只有在漁護署署長批准下才可使用。最初問題不大，但隨着行山人士增多，出現人車爭路的情況。漁護署接獲投訴後繼而檢控，隨着檢控次數增多，我和一眾單車愛好者在1996年組織前往北潭涌，向漁護署表達訴求。時隔接近一年，終獲漁護署派代表約見商討細節，歷經多時，香港才有首條位於大嶼山石壁水塘引水道旁、由貝澳至狗嶺涌的越野單車徑。」

「小輪車土坡競速在2008年北京奧運成為正式項目，全球再度掀起熱潮，人們才開始注重場地問題。香港主辦2009年的東亞運動會，亦有小輪車項目，因需要符合標準的場地作練習，政府得悉缺乏場地才於葵涌醉酒灣撥地興建香港賽馬會國際小輪車場[3]，給予運動員練習及又作本地賽之用。香港缺乏單車配套，希望政府覓地建設一個單車教學園區，讓教練傳授基本使用單車的知識。」

本港現時共有15條越野單車徑供市民使用。
（政府新聞處提供）

3　為配合2009年東亞運動會小輪車比賽，香港特別行政區政府撥出葵青區修復後醉酒灣堆填區地段，經康樂及文化事務署等政府部門協助下，獲香港賽馬會慈善信託基金冠名贊助，撥款興建香港賽馬會國際小輪車場。小輪車場於2009年10月31日正式落成啟用，由中國香港單車總會管理，以收費形式開放給公眾使用。

鄭富慈：「單車球青黃不接，訓練及場地不足窒礙發展」

　　港人對單車球運動熱情不足，以至這項運動如今處於青黃不接的尷尬情況。鄭富慈指，單車球必須有一個指定的室內木地板場地練習，既需要圍板避免球飛出場區，亦要龍門等設備。香港室內場地雖然很多，但單車球動作容易在場地木板上留下胎痕，而這些場地不歡迎單車球。然而，為了避免傷及單車輪軚，單車球運動不能在室外地方進行，現時只能集中在三、四個場地進行練習。鄭富慈盼望有固定的場館，既能容納運動員，又可增加訓練班讓大眾參與，這樣對項目的發展最為有利。

　　相比花式單車，單車球的賽制較為複雜且訓練時間長[4]，故不易受大眾注目。鄭富慈道出了小眾項目的難處，單車球運動已在香港發展了數十年，多年來發挖到的運動員並不多，此項運動並未能吸納足夠的新人。現時香港單車球隊的運動員只有十多人，很多選手已經參與這項運動十年以上，部份老臣子更有超過二十年經驗。招生困難與本身難度高有一定關係，單車球運動需要長時間訓練才能展現成果，確實難以吸引耐性不足的年輕學員參加。

4　單車球不單着重個人體力，耐力及反應，在比賽時更考驗運動員高度合作精神和控車技巧，
　　賽例亦有如足球比賽相若，以單循環賽制篩選晉級，耗時較長。

4.3

單車安全

警方定期會有在單車徑及行人過路處執勤，並提醒市民騎單車要遵守交通規則。（南華早報提供）

警方定期進行「朝陽」行動[5]，2021 年，有 6,768 宗單車違規的情況，單車意外 3,000 宗，是過去 20 年以來最高。當中，8 名市民因單車意外不幸去世，有 508 人重傷[6]。

　　單車安全問題不可不察，**註冊單車教練賴藹欣點出**，市民多在假日到單車徑上騎車消遣，而他們未必有正確的單車安全意識，所以在單車徑上經常發生意外。袁智浩則表示，週末發生單車意外較平日多，是因為很多新手欠缺安全意識，忽略了很多安全的技巧及踩單車應有的態度。受訪者均表示，現時香港並無官方制定的單車交通安全準則，法例亦不涵蓋這方面，故交通意外頻生。

　　陳志強：「法例規定，只要年滿 12 歲，便可到任何一間單車店舖租用單車，他們並無任何駕駛經驗，尤其是大圍至大埔的單車徑，可說是全香港，甚至全亞洲最危險的路線。初學者不懂平衡，失重心後單車橫臥路上。老手車速較快，不及煞車便會發生意外。」

每逢假日單車徑上擠滿單車使用者。
（南華早報提供）

5　「朝陽」行動專門針對一些單車違例的行動，例如在晚間踩單車時沒有開前車燈及後車燈；單車上沒有配置必須的裝備，包括是響鈴、反光牌等；在踩單車期間不遵守交通標誌；有些需要下車推車卻有沒有下車；或是衝紅燈的情況。

　　6　出自張文俊於 2022 年 4 月 22 日的訪問內容

周志清博士：「提高單車安全意識，創造安全騎單車環境」

「現今並無清晰的單車使用指引，即使在單車總會中有一套手號，但並不流行。單車徑是屬於所有道路使用者的，如果沒有一套系統化的傳訊指令，很容易造成混亂，而歸根究底是很多人都不懂得單車禮儀。平衡車可作為初學者的訓練工具[7]，若未來有室內場館能加入平衡車及單車禮儀訓練，不但可增加父母與子女之間的互動，更可以培養這些小車手成為未來單車運動員。然而，現時發展平衡車，有場地、合作夥伴及資源局限等問題，實在不易解決。」

馬鞍山民康促進會曾舉辦兒童平衡車活動及比賽，吸引不少小朋友參加，惟曾遇到惡劣天氣而需要兩度取消活動。
（馬鞍山民康促進會存照）

7　平衡車的設計理念是幫助小朋友練習平衡力，由於是車體為塑膠製作不易毀壞，亦便於攜帶，因此在歐洲國家相當流行。

左轉 右轉 減速

單車手號。（資料來源：運輸署）

陳政烜：「比賽意外受傷反思未來工作，
　　　　　推廣單車安全意外」

「一直以來都有很多涉及單車的交通意外，其中的原因是，很多人不知道原來踩單車是需要學習的，覺得單車容易掌握，根本就不需要花錢去找教練，卻未有考慮到沒有接受正確訓練會有受傷風險。」

「因為單車故障，在 2006 年的一次摺疊單車賽事中，我無法正常衝線受了小傷，在手臂上留下了一道疤痕。令人婉惜的是，當時有另一位參賽者卻發生嚴重意外，最終腦出血去世。我意識到，假如再出現同樣的意外，結果卻可以非常不同。該次事件是由於自己經驗比較豐富，才能避免出現嚴重後果。」

「政府應訂立安全標準，現在社會上有很多聲音，特別是駕駛人士，要求制定單車發牌制度。事實上，歐洲也曾經研究單車是否需要牌照，結果顯示，發牌制度只會導致降低學習單車的意

欲，妨礙單車發展。我提倡政府推出自願單車學習課程。」

　　霍啟剛：遊歷過本港各大單車徑，他指香港有很多很好的單車徑，每逢假日都能吸引大量市民。然而，單車使用者的能力不一，造成人車爭路的情況。霍啟剛每當看到單車意外的新聞報導就感到痛心，他希望政府正視問題，為市民提供安全的駕駛環境，小朋友能安全享受踏單車的樂趣。

袁智浩：「沙田單車徑規劃良好，但可更進一步」

　　「新界各區有單車徑連接，自『超級單車徑』落成後[8]，沙田更直通屯門。我認為沙田的單車徑設施較其他地區完善，但也有改進空間，例如：現時一些防撞膠柱或倒 U 字形減速欄架設在路中央[9]，騎單車人士一旦要急剎迴避，就會增加危險；又如單車駛至行人過路口時，某些地方的設計存在盲點，騎行人士未必完全看清行人。（推動單車運動的）長遠發展是應該在學校體育課之中，教授單車安全知識，如同田徑和球類運動一樣變成常規教學，這樣才能減低意外發生，也可以培養學生騎單車的興趣。」

8　超級單車徑全長 60 公里，於 2020 年 9 月 29 日正式開放予公眾使用，連接屯門至馬鞍山的單車徑。

9　單車徑上的倒 U 字形減速鐵欄俗稱「神主牌」。

4.4

前瞻未來理想單車配套

　　與單車相關的設施有：單車徑 [10]、戶外訓練場、單車館及單車公園。普遍受訪者都認為香港缺乏學習及練習單車項目的場地。梁鴻德指出不同單車項目所需要的用地：室內花式單車或單車足球都需要租用康文署的場館；山地單車比賽會影響行山人士，需向漁農處申請。場地單車慶幸有香港單車館可以進行訓練及作賽，亦有馬鞍山白石戶外訓練場，用作香港青少年訓練隊作進階訓練。對於政府未來重建白石單車場，他懷抱希望 [11]。

蔡其皓：「生於斯，長於斯，
###　　　　期望香港單車運動有更佳的發展」

　　「作為土生土長的馬鞍山居民，馬鞍山單車徑對我來說十分重要。對比從前，現時那裏增設了一條海濱長廊，可分隔行人和騎單車人士，安全了不少。另外各種設備和配套也改善了，對小朋友來說，有單車徑就知道哪裏是起點、哪裏是終點。有單車徑練習，就可大大提升小朋友的騎車技術。我希望政府增設單車徑、在學校多推廣單車運動、舉辦更多單車比賽。」

10　截至 2020 年 3 月，全港單車徑長度合計約 225 公里。

11　2022 年發表的施政報告提出文體旅局制訂的「體育及康樂設施十年發展藍圖」，政府落實興建馬鞍山白石建體育園，原有的白石單車場將會重建。

曾啟明：期望政府完善單車配套設施，推動單車文化

「我希望政府興建更多單車公園，各區都能舉辦單車比賽，令整個社會都養成一股單車文化。新興建的屋苑應設有單車徑，讓小朋友從小接觸單車，教育單車安全禮儀，這樣才能把單車運動普及化。」

新市鎮設計標誌之一 —— 單車徑

1950 至 60 年代，香港政府建設了既有住宅、又有工業的衛星城市。1980 年代初，隨着多個大型屋苑和商場相繼落成，沙田亦進而演變成一個成熟的綜合型新市鎮。現今的沙田，由於規劃完善、設施齊備，加上區內環境優美，一直被公認為香港規劃最理想的新市鎮之一。

根據當年曾參與沙田和馬鞍山新市鎮開發工作的前政府規劃師分享：「從垂直面看沙田，不難發現當中分為三個層次。沙田是一個谷地，在最低、比較平坦的位置有較高密度發展；山頂上則作一些較矮、較低密度發展；而兩者之間的山坡，作中密度發展，所以在垂直面上，沙田的規劃呈現一個漸進式的層次。特別是城門河兩則多為康體設施，除了運動場及游泳池外，還有單車徑。」

在沙田未開發之前，單車早已是當地村民日常往來本地的交通工具，新市鎮規劃亦設置相關通道，為的是保留這個特色，這

屯門山海長廊旁設有方便的輕鐵車站。（圖為山后區車站的輕方便）

屯門及系樂等地。

前後被擴闊後的北端為輕鐵線，連接松田、西真、北圍、兆康、
由擴建線的「新西北屯車輕鐵線」，北在 2020 年 9 月完開通。新
即東北地圍場建輕車站，以及連通多個客運鐵，車成在 82 公里
隨著電車運動鋪起，2009 年，政府耗資 22 億元在新界西北
此可見獨直反區心的那到市輕鐵終站。

來。時至今日，有景接起鋪電車，松田、大埔仍是市居其運，由
松內通八邊，起供起區那休鄉用地、北圍鋪施和市中心連接起
居民帶來生活便利，更提供一個又有系有心鋪庫的地方。區內電車
團體調顧進客北延伸至屯松山，此為期願據其為一天運輕，不僅為

80 年代沙田單車徑是單車愛好者的天堂。（南華早報提供）

沙田體育會永遠名譽會長 —— 韋國洪

韋國洪與伍曼儀博士分享單車公園的變遷。
（馬鞍山民康促進會存照）

前任沙田區議會主席的韋國洪表示：「疫情下，市民希望能強身健體，單車運動是個好選擇，沙田有完善的單車配套，也是騎行的佳地。」他與編者分享對沙田區體育文化的由來及未來展望。

沙田體育會誕生於 1982 年，歷年舉辦了不少賽事、凝聚團體、提供訓練、培育香港未來的運動員。當時的新界政務司鍾逸傑注重體育及文藝發展，他要求各區成立體育會、文藝協會，推廣文藝及體育活動，因此現有足球、籃球、排球、乒乓球、單車會及武術等十多個分會。

80 年代初期，時任沙田民政專員曾蔭權和沙田體育會主席李光熱心發展體育。[12] 曾蔭權認為，沙田區得天獨厚，應大力發展

12　曾蔭權 G.B.M.，前沙田政務專員（任期 1982 年）；李光 B.B.S.，前沙田體育會主席（任期 1983-1987 年）。曾蔭權提議辦龍舟隊，洪國偉認為昔日的決策令沙田龍舟賽成為最成功的項目：龍舟比賽在城門河舉行，參加龍舟競賽的隊數冠於其他體育項目，每年多達二百多隊報名參加，深受各區團體歡迎。

80 年代沙田大圍單車公園。
（沙田體育會提供）

單車運動，又廣設單車徑，於是就在大圍興建大圍單車公園，當年是全港首例[13]。單車公園的建設成功，帶來了商機和人流，內設十數個單車舖，市民可在此租借單車。大圍單車公園內設兒童小型單車場，小朋友也可在此學車，最受歡迎的是家庭單車，一家四口騎着單車四處遊覽，樂也融融。

由於土地規劃[14]，2001 年單車公園被逼遷去大水坑第二期。好景不常，2017 年政府以配合政策為由，再次收回用地，單車公園又再被迫遷往馬鞍山恆泰路。雖然現址有地勢之利，前有單車徑，面對城門河，非常方便，但面積就很小[15]。韋國洪期望政府能夠在區內撥出更大面積土地，建設單車公園，為初學者提供練習場地。

13　第一代沙田單車公園位於大圍田心谷，由沙田體育會管理，佔地達 9,300 平方米，鼎盛時期曾有 14 個單車租賃檔攤，提供超過 3500 輛不同款式的單車供遊人租用。

14　昔日的大圍單車公園位於青龍水上樂園旁邊，現已改建成大型屋苑「名城」。

15　2001 年遷到大水坑後面積縮減至近 9,000 平方米，而且交通不便，市民難以到達；2017 年再次搬遷到馬鞍山恆泰路，佔地面積大幅減少 9 倍至 1,920 平方米。

單車公園的由來

　　早於大圍單車公園興建前，位於白鶴汀村的沙田機場於 1962 年受颱風溫黛吹襲，遭受嚴重破壞而荒廢。一條長約三百米的混凝土機場跑道頓時成為當時的單車樂園，吸引了不少人遠道沙田騎單車，亦引來不少出租單車檔擺攤，因而成為單車公園的雛形。

2000 年，大圍單車公園的裝飾。（星島日報提供）

2001 年第二代的大水坑單車公園。（馬鞍山民康促進會存照）

第四章

2017 年第三代的屯門德山度假營車之圖。（沙田體育會提供）

電競單車乘勢而起

　　近年風行電競運動，身為亞洲電子體育聯合會主席的霍啟剛指出，香港的電競運動發展迅速，疫情促使很多運動項目尋找新的發展模式。他認為，單車發展的成熟度很高，電競單車方面在坊間亦有不同平台。電競不但起到聯繫各方面的作用，也可以促進單車運動的發展，隨着成本下降，更多人有機會參與項目。霍啟剛坦言：「電競未能取代戶外騎單車，箇中的樂趣也不同。我鍾情於山地單車，其瞬息萬變，過程十分刺激。」

霍啟剛與民康會暢談戶外單車的樂趣。
（馬鞍山民康促進會存照）

霍啟剛（中）與黃金寶（左）及郭灝霆（右）
體驗電競單車。（霍啟剛提供）

單車運動要專業化及產業化

作為新任立法會議員，霍啟剛代表體育界的利益，他認為香港的單車運動發展潛力大，業界未來需要思考出路。他指出，現時香港政府的體育政策是「普及化、精英化和盛事化」，執行上不能流於口號，應投資未來令單車運動產業化。騎單車有強身健體之效，應帶動更多市民參加體育運動，這樣就會有更多人願意投身單車運動。他認為，香港可參考內地模式，以往是通過舉國體制培養運動員，並以奪金為目的，現在已逐步轉向「全民參與」。政府在政策上鼓勵學生參與，在學校增加體育課，注重年輕人健康發展。

就體育「精英化」的討論，霍啟剛認為，香港發展精英運動多年，成績有目共睹。雖然香港只是中國的一個小城市，但是在奧運比賽的成績卻很十分亮麗，值得驕傲。

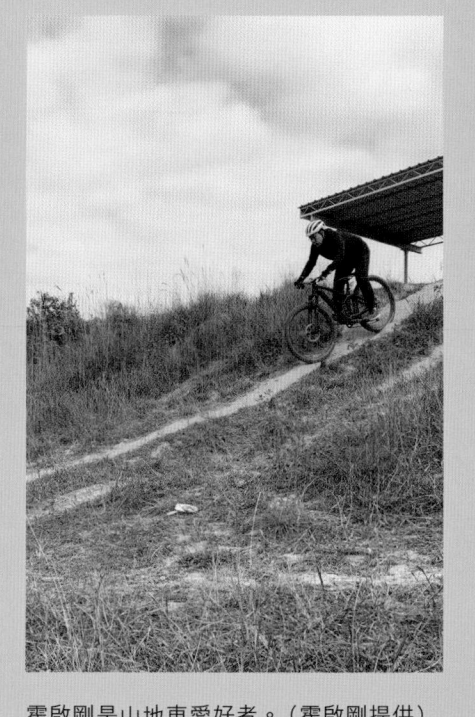

霍啟剛是山地車愛好者。（霍啟剛提供）

單車兩代情

著名愛國商人霍英東對香港和國家體育事業的貢獻無人不曉，其子霍震霆及長孫霍啟剛亦與體育結下不解緣。霍啟剛自 2016 年起就擔任港協暨奧委會副會長，現時是體育、演藝、文化及出版界的立法會議員，帶領香港的體育發展，走在最前線。

霍啟剛憶述，第一次在沒有輔助輪的情況下學會踩單車，都是有賴爸爸從後推動，對當時的情形依然記憶猶新。因此，他一直堅持親自教育下一代，希望數十年後，他們能回憶父子騎單車的生活點滴。

霍啟剛與單車結緣於英國留學時期，他最愛山地單車，每逢空餘就會約友人一起騎行。他認為單車的奇妙之處在於它既是運動項目，亦可視作日常家庭活動。

單車博物館說百年單車故事

單車由上世紀初的運輸工具、代步工具，經歷百年的演變和優化，現在已成為一種優閒活動，甚至是體育比賽的主要項目。百年單車發展的人和事為人所樂道，因此霍啟剛希望香港能有一個單車博物館，透過不同的展品和文字，將每個時代單車與普羅大眾的生活聯繫起來，讓大家能更深入地認識香港單車歷史，傳承香港的單車故事，藉此吸引更多年青人投入單車運動，令香港的單車事業能踏進新的發展階梯——向專業化和產業化邁進。

除了霍啟剛之外，Jean François Quénet（Jeff）及 David Millar 都異口同聲指，設立單車博物館可傳承香港單車文化，讓公眾認識這項運動。Jeff 讚揚黃金寶成就卓越，歷史照片應珍藏，妥善保存，開放給公眾欣賞。除此之外，Jeff 也相信香港可推廣單車文化及其發展歷史，因為單車在不同時代有不同功用，無論是用於運動比賽還是代步，人們會有興趣看看單車 50 年或 100 年前的模樣，又想了解科技如何提升單車功能。

David 同樣支持設立單車博物館，他相信可藉此場地啟發更多人感受單車運動的樂趣。他建議，單車博物館內可以講述單車在香港的發展歷史，他認為自 80 年代開始，單車運動對香港變得

David Millar（砂田弓弦提供）

越來越重要。此外，單車博物館可以讓公眾了解過去每一個單車比賽及介紹香港單車運動員。在香港單車運動員中，他對黃金寶印象最深刻，大讚對方絕對是亞太區的冠軍，亦很榮幸有時會碰到他，跟他一起訓練及比賽。David 又指，自己對單車的熱愛和訓練都是從香港開始，如果沒有移居香港，他不會成為職業單車手，因此他也想更多歐洲人認識香港及香港的單車文化。如果單車博物館成立，他願意捐出他的戰車及戰衣用於展覽。

Jeff 支持香港設立單車博物館。（Jean François Quénet 提供）

附錄一
單車種類大觀

單車大致可分為三大類別，分別是：古典單車、競賽單車及其他類。古典單車是最早期的單車種類，應用於公共運輸；競賽單車則是應用於特有的單車賽事中；而其他單車是指有別於經典單車設計的類型，它們一般有特別的用途。下文會詳細解說。

古典單車

1.Hercules Path Racers

　　第一代英國出產的競賽初型單車，鋼製；與現今的場地單車一樣，並沒有變速器，設計簡單。早於 1885 年已在香港出現，當時由英軍和英商來港時，特意從英國引入以供自娛。

　　當時華人對單車陌生，當 Path Racers 在街上出現時，隨即引來圍觀。

＊古典單車資訊由古典單車會提供

1930 年代的 Path Racers（馬鞍山民康促進會存照）

2. 高輪車 Penny Farthing
（又稱紳士車）

　　高輪車，是世界上第一款帶有機械結構的單車。其車輪前大後小，腳踏置於前輪，沒有鏈條，前輪直徑可達至 64 英吋，其大小輪的外形猶如英國「便士」硬幣一樣，故有 Penny Farthing 之稱，又因前輪高聳而被稱作高輪車。高輪車流行於 1870-1890 年之間，其時速可高達每小時 20 英里[1]。

擁有大小輪的 Penny Farthing
（藏於 Musée des arts et métiers）

1　Gupta V, *The Bicycle Story* (India: Vigyan Prasar, 2015).

3. 鳳凰牌單車

　　屬旅遊休閒單車，出產至中國上海同昌車行，早於 50 年代至
70 年代在香港流行，主要用作運載貨物。由於價格較外國進口單
車便宜，因此較受歡迎。

　　鳳凰牌單車在 80 年代也曾作為香港郵政單車，現今在新界鄉
村亦可見郵政單車的身影，但早已換成綠色塗裝。

紅色塗裝的鳳凰牌郵政單車（馬鞍山民康促進會存照）

鳳凰牌單車的發展

上文提及的同昌車行是在 1897 年成立，到 1958 年，上海自行車三廠以同昌車行的基礎上，幾年後便開始生產的鳳凰牌單車[2]。由於鳳凰牌的車標與英國萊利非常相近[3]，有學者認為是實現了「從仿至造」，令單車國產化，打破外國單車壟斷的情況[4]。

鳳凰牌不但在內地成為知名品牌，其價格廉宜、質量不輸進口單車的特點，令它得以大規模進入國際市場。本書訪問了不少單車車行的負責人，他們向筆者提及 1960 年代後期，本港開始輸入國產鳳凰牌單車。鳳凰牌的引入不但降低了單車的價格，提高了單車的銷量、促進單車車行批發的業務，更推動了單車運動的發展。

萊利單車的車標
（馬鞍山民康促進會存照）

紅色塗裝的鳳凰牌郵政單車
（馬鞍山民康促進會存照）

2　芮益芳：〈後自行車時代，120 歲的鳳凰如何涅槃？〉，《財經 365》，2017 年 7 月 17 日。

3　萊利（Raleigh Bicycle Company）是英國的自行車製造商，始建於 1885 年。1913 年，它成為世界上最大的自行車生產商。其車標有鳥頭圖像，故引入內地被稱為「鳳頭牌」。

　4　王小茉：〈由仿至造：國產自行車品牌與製造的發展歷程〉，《裝飾》，2015 年第 9 期。

4. 大力士單車 Hercules
（又稱「客家佬」）

英國出產的旅遊休閒單車，碳鋼製。其特點為人手焊接、鋼材好、零件質素高、車架是雙通上管設計，亦因如此，價格相對昂貴。

於 1960 年至 70 年代香港流行，由於其承托力高，故當年香港人把「客家佬」當成載貨工具，曾用作為運米、運火水、運石油氣等。

「客家佬」單車的車標
（馬鞍山民康促進會存照）

帶有雙通上管設計的「客家佬」（馬鞍山民康促進會存照）

5. 伯明翰小型武器公司
Birmingham Small Arms Company
（BSA，又稱「三支槍」）

　　英國生產的旅遊休閒單車，已有 140 多年歷史，在 70 年代末淘汰。BSA 工廠早於第二次世界大戰原是生產槍械，在戰後和平不再生產兵器，改為生產單車，因此商標的三支槍指向天，喻意和平。

BAS 單車的車標是三支槍指向天
（馬鞍山民康促進會存照）

清末引入不少英國單車，其中溥儀皇帝駕駛的便是三支槍。（馬鞍山民康促進會存照）

6. 巴士牌大頭車 Pashley
（又稱「大兜車」）

　　英國出產的通勤單車。車頭的設有特大置物架，前輪小、後輪大，因而得名。於 50 至 70 年代在香港流行，多在港九作運載蔬菜、石油汽及售賣雪糕等。其置物架的闊度，剛好足以通過單車徑的防撞柱之間，而新界區的農地較窄，故較少使用此類型貨運單車。

車身前方設有特大置物架的「大兜車」（馬鞍山民康促進會存照）

7. 衛視牌單車 Rudge

（又稱紅掌牌）

　　英格蘭出產，是英國經典傑出的品牌之一，在英國單車地位較高，當年多為貴族或達官貴人所擁有。其座椅特高，較適合個子較高的英國人。

　　衛視牌單車在 1943 年被萊利（Raleigh）收購，在 60 年代被市場淘汰。

「紅掌牌」單車的車標是一隻手掌
（馬鞍山民康促進會存照）

優雅設計的「紅掌牌」單車（馬鞍山民康促進會存照）

8. 菲臘單車 Philips

Philips 單車的車標是一隻獅子
（馬鞍山民康促進會藏）

　　與「三支槍」及「客家佬」一樣，是英國的老牌單車廠，菲臘在 1962 年被萊利收購。圖中的菲臘單車是出產至 1952 年的淑女單車，有女性設計的斜管車架。

　　當時單車售價貴，女性缺乏購買力，順英單車行的貨源便滯銷多年。在順英結業後，這批淑女單車輾轉交到祥記單車行。

斜管車架設計的 Philips 淑女單車（馬鞍山民康促進會藏）

9. 三輪車 Tricycle

香港早期的三輪車負載箱位置在前面。這種結合了單車和人力車特點的交通工具,在現今已無人使用。

香港有兩種不同類型的三輪車:一類是用於載貨,另一類則用於載客。載客的三輪車帶有軟墊座椅,提供更大的舒適度;而載貨的三輪車有一個儲物箱,兩個平行的前輪之間有一平台。平台設置得非常低,以保持低平衡,確保負載高度不會阻擋騎手的視線。

消失的三輪車

據馮志明博士於 2013 年與油麻地水果批發市場退休人士的口頭訪談,受訪者黎信很可能是香港最後一位騎三輪車的人[5]。在 20 世紀 40 年代至 90 年代初,黎先生一直用三輪車運送水果,將貨物從批發點運送到九龍市區的各個零售店。多年來,黎信為了方便工作,常宿於油麻地一家水果批發店,當他退下運輸工作後不久就去世了,三輪車自此在香港也再不復見。

載貨三輪車,這張照片由 Ed van der Elsken 在 1960 年拍攝。
(Stockport:Dewi Lewis 出版,1997)

5　內容節錄自馮志明博士 2013 年撰文《消失的三輪車》。

賽單車種類

1. 公路單車 Road Bike

公路車適用於公路單車項目，特點是著重於輕量及低風阻達 70km/h 或以上。為了讓整車降低重量，實現輕量化以提升更高速度，公路車在車架以及各個零件設計上，會優先考慮空氣動力學，並廣泛採用了新型材料，比如鈦合金和碳纖維。一般採用扁平前叉，下彎把設計並低於座墊，外胎的寬度較小。

彎把手及幼身車胎是公路車的標記

2. 計時賽單車 Time Trial Bike

在公路及場地的計時項目中，計時賽單車會與空氣動力學設備配合使用。在計時賽事中，是不允許選手利用其他車手的氣渦流，因此非常考驗選手的個人能力。計時車的設計是設有休息把，車身設計以空動力學為前提，一般採用封閉的後輪（又稱碟輪）。選手的坐姿十分講究，需把手肘伏在休息把上，雙臂併攏前伸握住休息把，以減體力消耗。計時賽單車在三項鐵人項目中較為常見。

車把設有休息把，後輪封閉是計時單車的標記

3. 場地單車 Track Bike

只適用於室內或室外的橢圓形（俗稱鑊形）賽道上。場地單車的設計是流線型，符合空氣動力學，且結構非常簡單：單速、不設煞車裝置，沒有可逆轉的飛輪。需要減速時，必須以逆時針踩腳踏。[6]

 * 此類單車不適用於單車徑

場地單車沒有變速及煞車裝置

4. 山地單車 Mountain Bike

山地單車又稱爬山車或登山車，於 80 年代初在美國加洲興起，基本上是由 BMX 演變而來。山地單車適用在沙地或崎嶇路面騎乘，與公路車最大分別是設有避震器、使用寬度較闊的釘胎及採用一字形車把。設計以全避震，或前避震為主，避震器及釘胎的作用是為了幫助車手在不平的路面上穩定單車。[7]

一字形橫把手及粗身車胎是山地車的標記

6　詳情可參看中國香港單車總會有限公司網站，〈單車項目及訓練班 —— 場地單車〉。
7　詳情可參看中國香港單車總會有限公司網站，〈單車項目及訓練班 —— 山地單車〉。

5. 落山單車 Downhill Bike

落山單車設有前後避震

　　落山單車項目要求選手以最高速度下坡，同時避開途中的樹木及亂石，故需要確保車身的穩定性。與山地單車不同的是，落山單車的車架位於座墊下方，多採用帶有避震鼓的中央避震，車身重量較山地單車重。車架的避震前叉較山地單車長，而且十分講究，一般分為兩類：分別是高位避震及低位避震。

6. 小輪車 Bicycle Motorcross（BMX）

小輪車車輪直徑只有 20 英寸

　　小輪車是一種在美國興起的單車，車身一般採用合金製成，可以承受從幾米高往下摔的衝力。由於它的車型較少，而且車輪直徑只有 20 英吋，所以一般統稱小輪車。小輪車主要分兩種：競速小輪車（BMX Racing）和自由式小輪車（Freestyle BMX）。

　　自由式小輪車一般分了五類地形，分別是：泥地跳躍比賽、平地花式、街道、半管道及公園，不同地形對單車的技術要求也不相同。競速小輪車比賽是一項無氧且高爆發力的運動，需要選手在一分鐘內全力衝刺，因此車架強度不需要太高，相反更著重輕量化。[8]

8　詳情可參看中國香港單車總會有限公司網站，〈單車項目及訓練班 —— 小輪單車〉。



其他單車

1. 街車 Lowrider Bicycle
(又稱「子彈仔」)

1960 年代起源於美國[11]，1980 至 1990 年代流行於香港，用家多為青少年。「街車」是一種香港獨有的次文化，其車體和裝飾零件為台灣代工生產，可個性化配置鎂光燈及音箱[12]，深受年輕一代的喜愛。

「子彈仔」單車在未有個性化配置前的骨架外形（香港古典單車會提供）

11 McQuilkin, K. S. "A Primer on the Aesthetics, Fabrication, and Culture of Lowrider Bicycles in West Texas: Participant Observation through the Lens of a White, Middle-Class male, Artist/Educator.", Texas Tech University, 2009.

12 鎂光燈為照明系統、而音箱則是音響系統。

2. 靠背式單車 Recumbent Bike
（又稱斜躺單車）

特點是車身軸距較長，是一種把車手置於斜倚位置的單車，有別於傳統直立單車，車手的體重集中在坐骨、腿及手部。靠背式單車是經過人體工學的設計，能有效將車手的重量舒適地分佈在單車更大的區域。大多數靠背式單車也具有動力學優勢。除了靠背式單車外，亦有靠背式三輪車。

人體工學設計的斜躺單車

3. 單輪車 Unicycle

只有一個車輪的人力運輸工具。由於獨特的設計難以保持平衡，因此在早年幾乎只會出現在雜技表演中，但近年則成為一項運動項目。單輪車在多年的演變下，發展出自由式單輪車、競技用單輪車、山地單輪車、旅行用單輪車等不同車種以應付不同地形所使用。

單輪車顧名思義只有一個車輪

摺疊單車在摺疊後易於携帶

4. 摺疊單車 / 小輪徑
Folding Bike / Mini Velo

折疊單車能快速摺疊收藏及使用，可輕鬆調節鞍座和車把的高度，亦發展出不能摺疊的小輪徑、兩者均為 20 英吋車輪，輕巧細小，便於攜帶，因此十分受香港人歡迎。

摺疊單車起源於美國，並在 1887 年申請專利，BSA（伯明翰小型武器公司）是一戰和二戰期間最著名的折疊自行車製造商，在二戰時期更製造空降單車，供傘兵在戰鬥中使用[13]。

攀爬單車外型與小輪車十分相似，唯一不同的是用碟煞加強煞車

5. 攀爬單車 Trials Bike

攀爬單車是十分考驗車手的操控技巧及平衡力，要跨越許多自然和人為的障礙。在攀爬過程中，需要極高的平衡力，例如，控制制動和賽道站立，或在不放下腳的情況下在自行車上保持平衡。攀爬單車與 BMX 單車相似，但又稍有不同，其特點是煞車強勁、車把寬、零件輕、單速低速傳動、低輪胎壓力和厚後輪胎，獨特的車架幾何形狀，以及通常沒有座椅。

13 Ricky Do, "Folding Bike History in 10 Pictures", BikeFolded. ND.

6. 平衡車 Balance Bike

平衡車最早期實際是單車的原型，但近代被重新設計成為小朋友的玩具。平衡車起源可追溯至 2007 年，一位美國的父親為其幼齡兒子發明。[14] 平衡車與單車最大的不同是沒有腳踏，完全靠幼兒的雙腳以跑步的姿勢來控制速度。平衡車能夠鍛鍊兒童感官系統和身體平衡的發展，包括眼睛的視野（視覺系統）、身體關節的觸感（本體感覺）和內耳中的前庭系統，而且平衡車有助促進親子互動，因而近年深受香港父母歡迎[15]。

沒有腳踏的平衡車有助兒童練習

14　陳樂希：〈兒童平衡車新手懶人包〉，《香港 01》，2018 年 8 月 11 日，親子版。

15　內容摘錄至周志清博士於 2022 年 3 月 18 日的訪問。

附錄

單車基本結構 Part II

單車基本結構 Part I

附錄二　單車拆解及水系構

單車部件注釋

結構	編碼	部件	英文名稱	功能描述
傳向系統（綠）	1	把立[16]	Stem	連接車把與前叉轉向管，具備承受踩踏的反向力量、操控行車方向以及保持平衡的功能。
	2	車把	Handlebars	連接把立，藉以轉動前叉，控制行車方向。
	3	車頭碗組	Headset	裝在頭管上下兩端的軸承零件，用以固定前叉轉向管，使之能轉向活動。
車身結構（橙）	4	車架	Frame	車架是單車最重要的基礎結構，也是影響騎乘感受的決定因素。選購時應注意車架大小是否符合騎乘者的身高比例，以質量輕、強度高為主要訴求。常見的車架材質有：鋁合金、鈦合金、碳纖維、合成鋼材等。
	5	座管	Seat Post	連接座墊與車架，支撐來自座墊的重量。
	6	座墊	Saddle	支撐騎乘者的體重。挑選時應以舒適性為主要考量，減少壓迫與摩擦。
	7	前叉	Fork	連接把立及車頭碗組控制前輪，有緩衝吸震的效果。
車輪結構（紫）	8	花鼓	Hub	帶動輪圈轉動的軸承。
	9	輪框	Rim	車輪的外框，輪胎固定在輪圈上。
	10	幅條[17]	Spoke	連接花鼓與輪圈，主要排列方式為放射狀或交叉狀。
	11	車胎	Tire	由橡膠製成，是一種沿圓周覆蓋金屬或木頭輪圈的元件。用於搭載單車使之移動，並減少不規則路面造成的震盪。

參考資訊：自行車筆記，【小辭典】公路車零件圖解。版主：巴斯桄年

16 把立俗稱鵝頸。

17 幅條俗稱幹線。

單車部件注釋（續）

結構	編碼	部件	英文名稱	功能描述
制動系統（紅）	12	煞車桿	Brake lever	公路車的煞車桿與變速桿多為一體成型，以縱向安裝在把手上，方便進行變速及煞車。
	13	前煞 [18]	Front Brake	利用活動件連結煞車塊，使車輪減速或停止。
	14	後煞	Rear Brake	用活動件連結煞車塊，使車輪減速或停止。
	15	碟煞	Disc Brake	可以為騎手帶來更優越的制動力，在按壓變把時也變得更輕鬆省力，在緊急情況下有助將單車立即煞停。
傳動系統（藍）	16	變速桿 [19]	Shift lever	公路車的煞車桿與變速桿多為一體成型，縱向安裝在把手上，方便進行變速及煞車。
	17	飛輪	Cassette sprockets	是直接帶動後輪轉動的齒輪，不同的變速等級，會有 7 到 13 片不等的齒輪。飛輪越大代表越輕鬆，飛輪越小則代表用力越重。
	18	後變速器	Rear derailleur	即汽車中的排檔，通過轉換波段來應付不同路況。
	19	鍊條	Chain	是連接齒盤曲柄組和飛輪的單車組件。
	20	齒盤曲柄組	Crankset	與鏈條和飛輪相連，通過曲柄的傳動驅動後輪轉動，齒盤越大代表越重力，齒盤越小則代表越輕鬆。 [20]
	21	踏板	Pedal	用腳踩着踏板後用力蹬踏以帶動曲柄和牙盤轉動，並進而推動自行車的車輪向前滾動。
	22	曲柄	Crank (arm)	通過曲柄將圓周運動傳遞到軸上或由曲柄來驅動。
	23	中軸 [21]	Bottom bracket	是連接齒盤曲柄組和車架的單車組件，包含主軸和軸承，以便連接曲柄的踏板能自由踩踏。
懸吊系統（黃）	24	避震	Suspension	前避震稱為 Fork，後避震稱為 Shock。吸收、緩衝和過濾震動，多使用在山地單車上。

18　公路車常用的是 C 型煞車夾，亦有使用碟煞。

19　變速桿俗稱槍手。

20　齒盤俗稱大餅；齒盤俗稱細餅。

21　中軸簡稱 BB。

附錄（三）：受訪名單

2022 年 3 月

07

受訪者：鄭德強先生
身　份：祥記單車行店東
地　點：祥記單車行（元朗）

受訪者：岑琮先生
身　份：60 年代公路單車運動員
地　點：祥記單車行（元朗）

15

受訪者：郭萬才先生
身　份：潤記單車創辦人
地　點：潤記單車（上水）

受訪者：文惠忠先生
身　份：90 年代公路及山地單車運動員
形　式：電話

受訪者：陳振輝先生
身　份：單車發燒友
形　式：視像通話

受訪者：崔敬珉先生
身　份：千禧年代落山單車運動員
形　式：視像通話

受訪者：賴藹欣小姐
身　份：中國香港單車總會有限公司註冊教練
形　式：視像通話

受訪者：張敬煒先生
身　份：千禧年代公路及場地單車運動員
形　式：視像通話

受訪者：李達朝先生
身　份：鎮洋兄弟單車公司（上水）店東
地　點：鎮洋兄弟單車公司（上水）

受訪者：溫偉雲先生
身　份：90 年代山地單車運動員
地　點：鎮洋兄弟單車公司（上水）

16

受訪者：鄧宏業先生
身　份：千禧年代公路單車運動員
形　式：視像通話

受訪者：何兆麟先生
身　份：90 年代公路及場地單車運動員
形　式：視像通話

受訪者：陳搗磊先生
身　份：70 年代公路單車運動員
形　式：視像通話

受訪者：李恩愛女士
身　份：溫拿單車會秘書
形　式：視像通話

17

受訪者：陳志強先生
身　份：中國香港單車總會有限公司
　　　　山地車及小輪車組主委
形　式：視像通話

受訪者：蔡其皓先生
身　份：千禧年代公路及場地單車運動員
形　式：視像通話

受訪者：梁鴻德先生
身　份：中國香港單車總會有限公司主席
形　式：視像通話

受訪者：Mr. Jean François Quénet
身　份：《法蘭西西部報》（法文：Ouest-
　　　　France）體育記者
形　式：視像通話

18

受訪者：周志清博士
身　份：香港教育大學健康與體育學系
　　　　助理教授
形　式：視像通話

受訪者：郭耀忠先生
身　份：90 年代公路單車運動員
形　式：電話

受訪者：Mr. David Millar
身　份：著名環法單車賽職業運動員
形　式：視像通話

受訪者：黃金寶先生
身　份：90 及千禧年代公路及場地單車
　　　　運動員
形　式：視像通話

21

受訪者：陳政烜先生
身　份：形動單車創辦人
形　式：視像通話

受訪者：Mr. Brain Cook
身　份：千禧年代落山單車運動員
形　式：視像通話

受訪者：黃蘊瑤小姐
身　份：千禧年代公路及場地單車運動員
形　式：視像通話

受訪者：梁峻榮先生
身　份：千禧年代公路及場地單車運動員
形　式：視像通話

受訪者：林啟俊先生
身　份：千禧年代公路及場地單車運動員
形　式：視像通話

22

受訪者：成秀萍女士
身　份：香港花式單車隊教練
形　式：電話

23

受訪者：郭灝霆先生
身　份：千禧年代公路及場地單車運動員
形　式：視像通話

受訪者：袁智浩先生
身　份：中國香港單車總會公路單車
　　　　委員會主委
形　式：視像通話

24

受訪者：何永生先生
身　份：華球自行車（香港）貿易有限
　　　　公司經理
形　式：視像通話

受訪者：陳振興先
身　份：千禧年代山地、公路及場地單車
　　　　運動員
形　式：中國視像通話

受訪者：余家樂先生
身　份：中國香港單車總會前行政總監
形　式：視像通話

受訪者：余心怡先生
身　份：千禧年代花式單車運動員
形　式：視像通話

27

受訪者：曾啟明先生
身　份：前香港單車青年代表隊教練
形　式：視像通話

受訪者：周達明先生
身　份：80 年代公路單車運動員
地　點：洪記海鮮酒家（西貢）

受訪者：梁志恆先生
身　份：90 年代公路單車運動員
形　式：電話

2022 年 4 月

04

受訪者：胡淑勤女士
身　份：公棧單車店東
地　點：公棧單車（深水埗）

受訪者：李植源先生
身　份：中國香港單車總會有限公司
　　　　副主席
地　點：功學社單車（油麻地）

受訪者：余天龍先生
身　份：香港手製單車之父
地　點：功學社單車（油麻地）

受訪者：韋國洪先生
身　份：沙田體育會永遠名譽會長
地　點：沙田體育會大水坑單車公園
　　　　（馬鞍山）

受訪者：朱健恒先生
身　份：古典單車會主席
地　點：公棧單車（深水埗）

14

受訪者：鄭富慈先生
身　份：香港單車球隊教練
形　式：電話

22

受訪者：司徒炳星先生
身　份：前中國香港單車聯會主委
形　式：電話

受訪者：張文俊先生
身　份：警察單車會主席
形　式：視像通話

29

受訪者：曹金保先生
身　份：順利單車店創辦人
地　點：順利單車店（元朗）

2022 年 5 月

20

受訪者：霍啟剛先生
身　份：全國政協委員及立法會議員
形　式：霍英東集團有限公司（上環）

2022 年 9 月

05

受訪者：楊嘉華女士
身　份：香港首位女子奧運單車代表
地　點：鞍山茶座（馬鞍山）

07

受訪者：李前力先生
身　份：內地共享單車先驅
地　點：鞍山茶座（馬鞍山）

14

受訪者：楊英瀚先生
身　份：千禧年代公路及場地單車運動員
地　點：鞍山茶座（馬鞍山）

19

受訪者：趙仕發先生
身　份：50 年代公路單車運動員
地　點：義安茶莊（西營盤）

受訪者：姚宗權先生
身　份：50 年代公路單車運動員
地　點：義安茶莊（西營盤）

筆者形容自己是「用腳比用手多」的運動員，自2021年底接到馬鞍山民康促進會提出「單車名人訪談」及出版《我們都是單車人》這兩個計劃，便覺無從入手。幸而一路走來獲師長指導，本書能夠順利出版，是得到社會各界不同人士的支持及協助，特別要感謝近60位提供資料及接受訪問的國際著名單車運動員、社會賢達、歷屆單車運動員、各大單車行及學者們。同時，本書從資料搜集到出版工作，實有賴一眾專業人士及機構的鼎力支持及協助，包括同舟人基金會、商務印書館（香港）有限公司、中國香港單車總會有限公司、伍曼儀博士、劉龍飛先生、編輯委員會全人、翁靜儀小姐等。本書幸得馬鞍山民康促進會張翠芬主席、總幹事楊祥利先生及常務委員會全體成員的傾力支持，留下香港單車界的珍貴墨寶。

在收集資料及編寫本書的過程中，筆者獲益匪淺。經過一年資料搜集及口述訪問，發現單車曾經是本港重要的運輸工具，它不但見證着香港經濟起飛、體育運動的黃金發展，更是香港人的集體回憶。在七十年代以前更是大部份市民賴以為生的交通運輸工具，意義深遠。直到現在，部份人仍對當時的單車存在深厚感情，讓筆者嘆為觀止。

相比歐美這些傳統的單車大國，香港這個彈丸之地能夠產出多位世界冠軍及國際單車好手絕非易事，皆因本土車手在先天方面並無絕對優勢，要在芸芸國際好手中脫穎而出，實乃後天之功。筆者自小受到黃金寶先生的傳奇故事所熏陶，在投身單車運動後，發覺單車界中仍有不少車手雖名不經傳，但他們勵志熱血的故事體現出「香港精神」——勤奮拼搏、耐勞、靈活多變、自強不息。《我們都是單車人》一書希望為讀者道出前人如何在不同環境中力爭上游，甚至是把香港精神傳承下去，使後來者創出一個又一個高峰。

筆者期望透過《我們都是單車人》一書，讓讀者們重拾起昔日珍貴回憶之餘，透過敘述這段歷史達至保育，傳承下一代。香港單車歷史已有近140年之久，軼事繁多、單車種類更是五花八門，未能在本書中為讀者一一介紹，期盼能在下一部的《香港單車百年誌》中為各位展示。今日香港有不少人醉心於單車文化，以不同方式保育下來。這類人士並非單車運動員出身，但其付出及堅持不遜於運動員，筆者對此欽佩不已，期望將來能成立「香港單車故事館」向公眾展示更多珍貴藏品。

楊英瀚
2022年12月　香港

Carter N 的專書 Cycling and the British: A Modern History，是研究英國人單車運動的起源與發展，不難看出英國人對該項運動的喜愛。眾所周知，香港自從《南京條約》生效以後歸於英國殖民管治，到 1997 年才重回祖國懷抱。超過 150 年，英國人對單車運動的熱愛會否影響香港的城市、文化發展呢？單車在香港史的功能和角色又有甚麼演變呢？面對高度城市化、地少人多、缺乏場地等挑戰，單車到底何去何從呢？這些問題其實非常值得探討。單車被視作香港的代表運動之一，即便香港單車界人傑輩出，卻鮮有學者將其獨立演繹，本地出版的書籍及文章卻甚少專門探討「單車在香港到底是怎麼？」，更遑談具體講述甚麼是「單車」，實在可惜。

有幸獲馬鞍山民康促進會及楊英瀚先生邀請編寫本書，實在榮幸。英瀚接觸我之前已聯絡一眾前輩，收集了許多珍貴的一手訪問資料，再由我將內容重新組合，以歷史人文角度講述香港單車運動的發展。英瀚與我說過，編寫這本書的出發點是為香港車壇留下寶貴的歷史，他本身就是亞洲職業單車運動員，自然有一般學者所不具備的知識和經驗，為讀者帶來更真實、可靠的敘述。本人才疏學淺，在單車運動中只是一個門外漢，不擅文筆，僅能寫出淺白的文字。以往的研究是偏向學術性，一般大眾或難「入口」。英瀚與我討論了本書的語言風格及內容走向，他認為應該生動有趣，不應只說大道理，要容易閱讀，情感上引人共鳴。本書與前人之作均為述史：結合具體的史料、從歷史中抽出精華，加以分析，夾敘夾論。不過在文字編輯上稍作精簡，形式也避免刻板正經，改用口述歷史的形式，訪問了許多單車運動員、業界從業者及政商界代表，相信能為讀者普及單車發展的進程、單車與香港社會的關係、單車運動員的生涯、單車運動等幕後人物，又配合名家真知，可說是一本老少咸宜的讀物。

最後感謝劉智鵬教授、商務印書館（香港）有限公司、馬鞍山民康促進會、楊英瀚先生及所有支持本書成書的各位人士。期望能整合現有的文獻記錄，將單車文化傳播給華語讀者，彌補現有研究的空白。同時亦希望能提供新的角度，思考單車對香港的意義，共同為單車的未來發展及香港史的研究開闢新路。惟成書時期短拙，恐未能對如此有意義的題目深入研究，單車發展的早期歷史只是草草帶過，期望留待後作一一補全。如蒙不棄，還望各位指正。

翁靜儀
2022 年 12 月 4 日　香港

鳴謝

《我們都是單車人 —— 走過香港單車百年歲月》得以順利完成，有賴以下部門及各界人士鼎力協助，謹以致謝。

贊助機構

同舟人基金

支持機構

中國香港單車總會有限公司

特別鳴謝

政府新聞處	沙田體育會	香港記憶	溫拿單車會
中國香港單車總會有限公司	星島日報	南華早報	香港室內單車
同榮公司	公棧單車	功學社單車	祥記單車行
鎮洋兄弟單車公司	華球自行車（香港）貿易有限公司		852 HK OS BMX
霍啟剛先生	黃金寶先生	韋國洪先生	鄭德強先生
岑琮先生	趙仕發先生	伍曼儀博士	陳撝磊先生
陳彥霖先生	歐陽紹球先生	黃月玲小姐	錢文灝先生
余裘偉先生	吳文山先生	砂田弓弦先生	蔡海燊先生
葉嘉楹女士	歐陽熹先生	李達朝先生	Mr. David Millar
Mr. Jean François Quénet			

受訪者

霍啟剛先生	韋國洪先生	黃金寶先生	梁鴻德先生
陳振興先生	陳搗磊先生	文惠忠先生	黃蘊瑤小姐
郭灝霆先生	李植源先生	鄭德強先生	李達朝先生
胡淑勤女士	曹金保先生	何永生先生	陳志強先生
余天龍先生	岑琮先生	司徒炳星先生	郭萬才先生
李恩愛女士	周達明先生	成秀萍女士	陳振輝先生
周志清博士	張文俊先生	朱健恒先生	余家樂先生
郭耀忠先生	楊嘉華女士	曾啟明先生	賴藹欣小姐
陳政桓先生	張敬煒先生	梁峻榮先生	蔡其皓先生
林啟俊先生	鄧宏業先生	何兆麟先生	袁智浩先生
余心怡先生	梁志恆先生	崔敬珉先生	李前力先生
趙仕發先生	Mr. Brian Cook	Mr. Jean François Quénet	Mr. David Millar
姚宗權先生			

（排名不分先後）

由於提供圖片及資料之機構及人士眾多，倘有遺漏，謹此致歉。

馬鞍山民康促進會

《我們都是單車人 —— 走過香港單車百年歲月》編輯委員會

榮譽顧問

黃金寶先生　郭灝霆先生　黃蘊瑤小姐

總監

伍曼儀博士

編研委員

梁鴻德先生　李綺瓊女士
岑　琮先生　黎　健先生
程汝初先生　陳少鋒先生
楊祥利先生　祝慶台先生

編輯

劉龍飛先生